"十二五"职业教育国家规划教材 修订版
经全国职业教育教材审定委员会审定

COMPUTER TECHNOLOGY

数字影视后期合成项目教程

After Effects CC 2020　第3版

尹敬齐◎编著

机械工业出版社
CHINA MACHINE PRESS

本书是高等职业教育广播影视节目制作、计算机多媒体技术等专业项目化教学改革教材。本书以任务引领、项目驱动模式组织编写，工学结合，精讲多练，注重提高学生的动手能力、创造和创新能力。全书共 5 个项目，主要内容有电视节目片头制作、电视栏目片头制作 1、电视栏目片头制作 2、电视纪实片片头制作及电视新闻片头制作。

本书既可作为高职高专广播影视类及计算机类相关专业的影视制作课程教材，也可作为从事影视制作及相关工作的专业技术人员的参考书。

本书配有授课电子课件、素材及效果文件，需要的教师可登录 www.cmpedu.com 免费注册、审核通过后下载，或联系编辑索取（微信：15910938545，电话：010-88379739）。

图书在版编目（CIP）数据

数字影视后期合成项目教程：After Effects CC 2020 / 尹敬齐编著．—3 版．—北京：机械工业出版社，2021.4（2023.1重印）

"十二五"职业教育国家规划教材

ISBN 978-7-111-67645-4

Ⅰ. ①数… Ⅱ. ①尹… Ⅲ. ①电影-后期制作（节目）-图像处理软件-高等职业教育-教材 ②电视-后期制作（节目）-图像处理软件-高等职业教育-教材 Ⅳ. ①J932-39

中国版本图书馆 CIP 数据核字（2021）第 036166 号

机械工业出版社（北京市百万庄大街 22 号　邮政编码 100037）
策划编辑：王海霞　　责任编辑：王海霞
责任校对：张艳霞　　责任印制：张　博
保定市中画美凯印刷有限公司印刷
2023 年 1 月·第 3 版·第 5 次印刷
184mm×260mm·17.5 印张·432 千字
标准书号：ISBN 978-7-111-67645-4
定价：65.00 元

电话服务　　　　　　　　　　　网络服务
客服电话：010-88361066　　　　机　工　官　网：www.cmpbook.com
　　　　　010-88379833　　　　机　工　官　博：weibo.com/cmp1952
　　　　　010-68326294　　　　金　书　网：www.golden-book.com
封底无防伪标均为盗版　　　　　机工教育服务网：www.cmpedu.com

前　　言

为了促进高等职业教育事业的发展，推进高等职业院校教学改革和创新，结合学校数字影视后期合成与实训课程的改革试点，我们将数字影视后期合成和实践整合成本书作为教材。

在数字影视后期合成领域，计算机的应用给传统的数字影视后期合成带来了革命性的变化，越来越多的影视作品已经将计算机和影视片头、栏目包装结合在一起。

After Effects 是功能强大的基于个人计算机的影视后期合成软件，无论是专业影视工作者，还是业余多媒体爱好者，都可以利用它制作出精彩的影视片头、栏目包装和影视广告作品。掌握了 After Effects 就可以基本解决影视片头和栏目包装制作中的绝大部分问题，从而构建自己的影视栏目包装和电视广告制作工作室。

After Effects 软件几经升级，日臻完善，本书介绍的是 After Effects CC 2020，在 64 位操作系统的软件中，它有了较大的改变和完善，实现了对家用 DV 及 H.264 视频的全面支持，以及与 Premiere Pro CC 2020 的动态链接。After Effects CC 2020 的第三方插件也相当多而且功能强大，这使它的功能更加完善。

本书的案例都是编者精心挑选和制作的，不仅讲解了 After Effects 基本工具的应用、特效的应用、渲染输出设置以及综合实训，还深入分析了实际制作中的流程。

本书在每一个项目的实施中都基于工作过程构建教学过程，不以传统的章节知识点或软件学习为授课主线，以真实的原汁原味的项目为载体，以软件为工具，根据项目的需求学习软件应用，即将软件的学习和制作流程与规范的学习融到项目实现中，既使学习始终围绕项目的实现展开，又提高了软件学习的效率。

为了配合本书教学，本书在学银网站上建立了完整的在线开放课程，提供教学视频 160 个，教学文档 70 多个，时间长度为 700 多分钟，有理论、实训作业及理论考试题，内容丰富，实践性强，网址为 http://www.xueyinonline.com/detail/87246064。

本书对《数字影视后期合成项目教程　第 2 版》中的任务及综合实训进行了大量的修改、更换及添加，增添了文字描述，减少了不必要的截图，增加了立体文字及物体的制作，使得语言更加精练、易懂，内容可读性、实用性更强。

本书由重庆建筑科技职业学院的尹敬齐编写。本书在编写过程中参考了大量的书籍和网上的有关资料，采纳了多方面的宝贵意见和建议，得到了领导和同行的大力支持，在此谨表谢意。

由于编者水平有限，书中难免有错误之处，敬请广大读者批评指正。

本书的学习建议安排 80 学时，其中教学 40 学时、实践 40 学时，学时分配建议如下。

学时分配表

序号	内容	教学学时	实践学时	小计
1	After Effects CC 2020 概述	2	2	4
2	电视节目片头制作	6	6	12
3	电视栏目片头制作 1	6	6	12
4	电视栏目片头制作 2	8	8	16
5	电视纪实片片头制作	8	8	16
6	电视新闻片头制作	6	6	12
	合计	36	36	72

编 者

二维码索引

序号	名称	图形	页码	序号	名称	图形	页码
1	1 AE 概述		1	10	14 倒影与镜头动画		186
2	11 扫光文字		91	11	16 电影胶片动画		227
3	13 蝴蝶展翅		181	12	18 扇形展开的图形		239
4	15 三维分屏空间		189	13	3 纯色		16
5	17 多画面三维运动		230	14	5 排列图层		20
6	2 AE 基本操作		2	15	6 位置动画		22
7	4 调整层		18	16	8 旋转		26
8	10 离散文字		72	17	7 控制缩放		24
9	12 涟漪光波文字		93	18	9 打字效果		68

目 录

前言
二维码索引

After Effects CC 2020 概述 ············· 1
 0.1 After Effects CC 2020 的运行环境 ····· 2
 0.2 安装 After Effects CC 2020 ············· 2
 0.3 认识 After Effects CC 2020 的
 工作界面 ······························· 2
 0.4 插件的安装 ····························· 12
 习题 0 ··· 15
项目 1 电视节目片头制作 ················· 16
 任务 1.1 创建和使用图层 ················· 16
 1.1.1 纯色层 ····························· 16
 1.1.2 调整层 ····························· 18
 任务 1.2 图层的基本操作 ················· 20
 1.2.1 排列图层 ························· 20
 1.2.2 控制图层的位置 ················· 22
 1.2.3 控制图层的缩放 ················· 24
 1.2.4 控制图层的旋转 ················· 26
 任务 1.3 图层的高级操作 ················· 29
 1.3.1 对图层的时间进行排序 ········ 29
 1.3.2 使用图层样式 ····················· 31
 1.3.3 使用图层混合模式 ··············· 32
 1.3.4 图层播放速度的控制 ············ 36
 任务 1.4 遮罩的使用 ························ 38
 1.4.1 绘制遮罩 ·························· 38
 1.4.2 设置遮罩的属性 ·················· 42
 1.4.3 遮罩动画 ··························· 44
 1.4.4 打开的折扇 ······················· 46
 综合实训 ·· 48
 实训 1 城市之光 ·························· 49
 实训 2 赛车盛事 ·························· 58
 项目小结 ··· 66
 习题 1 ··· 67
项目 2 电视栏目片头制作 1 ··············· 68
 任务 2.1 预设文字动画 ···················· 68
 2.1.1 打字效果 ··························· 68
 2.1.2 离散文字 ··························· 72
 任务 2.2 文字高级属性动画 ·············· 74
 2.2.1 路径文字抖动动画 ·············· 75
 2.2.2 直接文字抖动动画 ·············· 76
 2.2.3 文字翻滚动画 ···················· 77
 2.2.4 文字飞入动画 ···················· 78
 2.2.5 飞舞的文字 ······················· 79
 2.2.6 螺旋飞入文字 ···················· 80
 2.2.7 卡片翻转文字 ···················· 82
 任务 2.3 文字特效动画 ···················· 83
 2.3.1 飘洒纷飞文字 ···················· 84
 2.3.2 缥缈出字 ·························· 85
 2.3.3 路径文字 ·························· 87
 2.3.4 电影文字 ·························· 88
 2.3.5 扫光文字 ·························· 91
 2.3.6 涟漪波光文字 ···················· 93
 2.3.7 烟雾文字 ·························· 96
 2.3.8 空间文字 ·························· 99
 综合实训 ······································· 102
 实训 1 辉煌的明天 ······················ 102
 实训 2 法律在线 ·························· 108
 项目小结 ······································· 115
 习题 2 ··· 116
项目 3 电视栏目片头制作 2 ············· 117
 任务 3.1 抠像效果 ························· 117
 3.1.1 蓝屏抠像 ·························· 117
 3.1.2 亮度抠像 ·························· 121
 3.1.3 半透明抠像 ······················ 124
 3.1.4 复杂背景抠像 ···················· 127
 任务 3.2 运动跟踪 ························· 129
 3.2.1 稳定画面 ·························· 129
 3.2.2 一点跟踪 ·························· 132
 3.2.3 透视角度跟踪 ···················· 139
 3.2.4 翻书动画 ·························· 143

综合实训 ································ 144
 实训 1　影视频道 ···················· 144
 实训 2　娱乐界 ······················· 154
项目小结 ································ 169
习题 3 ··································· 170

项目 4　电视纪实片片头制作 ······· 171
任务 4.1　三维制作和应用 ········· 171
 4.1.1　使用 3D 图层 ·················· 172
 4.1.2　风景展示 ······················· 176
 4.1.3　蝴蝶展翅 ······················· 181
 4.1.4　倒影与镜头动画 ·············· 186
 4.1.5　三维分屏空间 ················· 189
任务 4.2　光影效果制作 ············ 191
 4.2.1　佛光 ····························· 191
 4.2.2　五环飞舞 ······················· 193
 4.2.3　中国电影 ······················· 197
综合实训——采风纪实 ················ 201
项目小结 ································ 211
习题 4 ··································· 211

项目 5　电视新闻片头制作 ············ 212
任务 5.1　气泡和海洋 ················ 212
 5.1.1　气泡飞舞 ······················· 212
 5.1.2　海上夜色 ······················· 215
 5.1.3　水底波光 ······················· 219
任务 5.2　粒子与三维动画 ········· 222
 5.2.1　粒子照片打印 ················· 222
 5.2.2　电影胶片动画 ················· 227
 5.2.3　多画面三维运动 ·············· 230
任务 5.3　表达式动画制作 ········· 234
 5.3.1　观看地图 ······················· 236
 5.3.2　制作电视墙 ···················· 237
 5.3.3　扇形展开的图形 ·············· 239
 5.3.4　等分圆周 ······················· 241
 5.3.5　滚动的球体 ···················· 242
综合实训 ································ 244
 实训 1　电视新闻片头 1 ············ 244
 实训 2　电视新闻片头 2 ············ 254
项目小结 ································ 269
习题 5 ··································· 270

参考文献 ································· 271

After Effects CC 2020 概述

1　AE 概述

Adobe 公司成立于 1982 年，是世界著名的图形设计、出版、图像软件设计公司。其产品 After Effects（简称 AE）适用于从事电视广告、栏目片头等制作的机构，包括电视台、动画制作公司、个人后期制作工作室以及多媒体工作室。在新兴的用户群，如网页设计师和图形设计师中，也开始有越来越多的人在使用 After Effects。After Effects 和 Adobe 公司的其他系列软件一样（如 Premiere、Photoshop、Illustrator 等），属于后期处理软件。新版本的 After Effects 带来了前所未有的卓越功能，包含了上百种特效及预置动画效果。它与主流 3D 软件可以很好地结合，如 Maya、3ds Max 等，并可与 Premiere、Photoshop、Illustrator 无缝结合。其最新版本为 After Effects CC 2020，该版本目前已随 Adobe Creative Suite 2020 Production Premium 发布。

现在，许多第三方厂商也在研发专供这款产品使用的外挂程序（Plug-ins），使得 After Effects 主程序的功能实用性与便利性更强。

After Effects 软件可以帮助用户高效且精确地创建无数种引人注目的动态图形和震撼人心的视觉效果。

随着时代和科技的发展，影视媒体已经成为应用最为广泛、影响最为深远的媒体之一。从铺天盖地的网络视频、电视广告到好莱坞大片，都深深地影响着人们的生活。过去，影视特效的制作是专业人员的工作，对于普通人来说似乎还有一层非常神秘的面纱，现在普通人也可以制作影视特效。人们几乎每天都可以在电视节目中看到特效效果，如中央电视台的《新闻联播》便是一个即时的特效合成。

After Effects 的主要功能如下。

1．无与伦比的准确性

After Effects CC 2020 可以精确到一个像素点的千分之六，可以准确地定位动画。

2．图形及视频处理

After Effects CC 2020 利用与其他 Adobe 应用程序无与伦比的紧密集成、高度灵活的 2D 和 3D 合成，以及数百种预设的效果和动画，为用户的电影、视频、DVD 和 Macromedia Flash 作品增添令人耳目一新的效果。

3．高效的关键帧编辑

After Effects CC 2020 中的关键帧支持具有所有层属性的动画，并且可以自动处理关键帧之间的变化。

4．强大的特技控制

After Effects 使用多达几百种的插件修饰增强图像效果和动画控制，并可以同其他 Adobe 软件和三维软件结合，After Effects 在导入 Photoshop 和 Illustrator 文件时能够保留层信息。

5．多层剪辑

无限层电影和静态画术，使 After Effects 可以实现电影和静态画面的无缝合成。

6．高效的渲染效果

After Effects CC 2020 可以执行一个合成在不同尺寸大小上的多种渲染，或者执行一组

任何数量的不同合成的渲染。

7. 快速渲染和导出

将一个或多个合成添加到渲染队列中，即可以选择的品质设置渲染它们，以及以所指定的格式创建影片，只需在菜单栏上执行菜单命令"文件"→"导出"或"合成"→"添加到渲染队列"。

0.1　After Effects CC 2020 的运行环境

After Effects CC 2020 中文版系统的配置要求如下。
- 处理器：具有 64 位支持的多核 Intel 处理器。
- 操作系统：Microsoft Windows 10（64 位）1803 版本或更高版本。
- RAM：至少 16 GB（建议 32 GB）。
- 硬盘空间：5 GB 可用硬盘空间，在安装过程中需要额外的可用空间用于磁盘缓存，建议 10 GB。
- 显示器分辨率：1280 像素×1080 像素或更高。
- Internet：必须具备 Internet 连接并完成注册，才能激活软件、验证订阅和访问在线服务。

0.2　安装 After Effects CC 2020

安装 After Effects CC 2020 的操作步骤如下。

1）将下载后的 After Effects CC 2020 进行解压缩，或者进入压缩包目录，双击 setup.exe 进行安装，打开"安装 After Effects CC 2020"对话框，如图 0-1 所示，单击"继续"按钮。

2）打开"安装"对话框，如图 0-2 所示，单击"继续"按钮。

3）打开"正在安装"对话框，如图 0-3 所示，安装完毕后打开"安装完成"对话框，单击"关闭"按钮。

图 0-1　检查系统配置文件　　图 0-2　选择安装选项　　图 0-3　正在安装

0.3　认识 After Effects CC 2020 的工作界面

在计算机上安装 After Effects CC 2020 后，单击"开始"图标，从弹出的菜单中右击"Adobe After Effects CC 2020"，选择"更多"→"打开

2　AE 基本操作

文件位置"选项,打开文件安装位置,如图 0-4 所示。

图 0-4　打开文件安装位置

右击 Adobe After Effects CC 2020 图标,从弹出的快捷菜单中选择"发送到"→"桌面快捷方式"选项,桌面上将会出现快捷方式图标,双击它即可打开 After Effects 进入"主页"窗口。单击"新建项目"按钮,打开 After Effects 的工作界面,按〈Ctrl+N〉组合键,打开"合成设置"对话框,设置"合成名称"为合成 1、"预设"为 PAL D1/DV、"持续时间"为 17s,单击"确定"按钮,打开如图 0-5 所示的工作界面。默认状态下的工作界面由菜单栏、工具箱、项目窗口、合成窗口、信息窗口、预览窗口、效果和预设窗口、时间线窗口组成。默认状态下的工作界面中出现的窗口都是在工作中最常用的,由于受计算机屏幕的限制,其他一些窗口被隐藏,用户可以通过执行菜单命令"窗口"来显示或隐藏窗口。

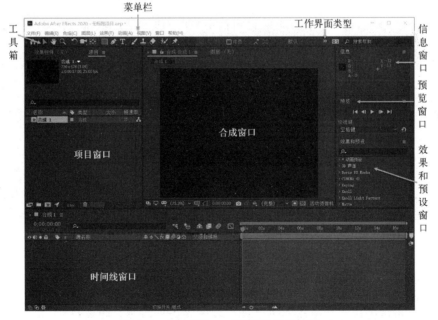

图 0-5　After Effects CC 2020 工作界面

- 菜单栏：存放各种功能菜单。
- 工具箱：提供常用的调整工具。
- 工作界面类型：单击"工作区"下拉按钮，显示出系统预置的各种工作界面类型，用户可选择其中的任意一种作为当前工作界面。比如选择"文本"类型，这是一个专为文字工作设置的界面，用户可以在这个界面上访问 After Effects CC 2020 的所有文字窗口，如图 0-6 所示。
- 项目窗口：用于导入、存放、查找和管理各种素材。
- 时间线窗口：用于编辑合成窗口中的所有素材，包括素材的层次、出现的时间和位置，以及定义图层的属性动画和添加各种特技效果等。
- 合成窗口：用于显示最终合成效果。
- 工作窗口：After Effects 有许多浮动的工作窗口，图 0-5 中显示的信息窗口以及效果和预设窗口就是其中的两个，它们用于方便图层信息的显示、声音的调整和特效的应用与控制。
- 水平缩放调整符号：当鼠标指针移动到工作界面上各窗口的水平边沿时，该符号将自动出现，此时拖动鼠标便可调整整个窗口的水平宽度。
- 垂直缩放调整符号：当鼠标指针移动到工作界面上各窗口的垂直边沿时，该符号将自动出现，此时拖动鼠标便可调整整个窗口的高度大小。
- 双向缩放调整符号：当鼠标指针移动到工作界面上各窗口的四周顶角时，该符号将自动出现，此时拖动鼠标便可同时调整整个窗口的水平与垂直大小。

执行菜单命令"编辑"→"首选项"→"外观"，打开如图 0-7 所示的"首选项"对话框，用户还可根据自己的偏好与需求自由调节界面的亮度和一些元素的颜色显示，以便使界面明暗合适，缓解视觉疲劳，起到保护视力的作用。

图 0-6　文字工作窗口

图 0-7　"首选项"对话框

1．项目窗口

当用户启动 After Effects CC 2020 软件时，系统自动创建了一个新的项目，并显示出项目窗口。用户也可以执行菜单命令"文件"→"新建"→"新建项目"，建立一个新的项目，并显示出项目窗口。执行菜单命令"文件"→"打开项目"，则可以打开一个已经存在

的项目文件，此时打开的是以前的项目窗口，如图 0-8 所示。
- 预览区域：在此区域显示出用户在项目窗口中所选择的素材或合成项目的画面，其右边则会显示出该素材的名称、幅面大小、持续时间、帧速率等信息。
- 新建文件夹：单击"新建文件夹"按钮，可以在项目窗口中新建一个用户自己命名的文件夹，然后可将导入的各种素材放入文件夹，以便分类管理各类素材。
- 新建合成：单击此按钮将弹出"合成设置"对话框，用户可在对话框中设置该合成项目的各项属性参数和名称，然后单击"确定"按钮创建一个新的合成项目；用户也可以直接拖动某个素材到此按钮上释放，则创建了一个与该素材的幅面大小一致，持续时间一致，并以该素材命名的新合成项目。
- 颜色深度：该按钮用来切换项目的颜色深度。After Effects CC 2020 支持 32 位的颜色深度，按住〈Alt〉键并用鼠标单击此按钮，可在 8 位、16 位和 32 位的颜色深度之间进行切换。
- 删除所选项目：该按钮用来删除不需要的素材。在项目窗口中选中不需要的素材，然后单击该按钮，便可将此素材删除；也可以直接将不需要的素材拖到该按钮上释放，从而删除它。

执行菜单命令"文件"→"导入"→"文件"，导入素材到项目窗口；也可用鼠标在项目窗口中的空白处双击，打开"导入文件"对话框，选择所需要的素材文件导入到项目窗口。

单击项目窗口中的"名称""类型""大小""媒体持续时间"等按钮，项目窗口中的素材将按照所单击的类型进行排序。

2．合成窗口

合成窗口是影像表演的舞台，所有被编辑素材的效果都将通过这个舞台表现出来。执行菜单命令"合成"→"新建合成"或者在项目窗口中单击"新建合成"按钮，打开"合成设置"对话框，如图 0-9 所示。

图 0-8 项目窗口

图 0-9 "合成设置"对话框

在"合成名称"文本框中输入合成项目的名称。

"基本"选项卡中各属性的说明如下。
- 预设：选择合成项目的预置格式，包括 NTSC、PAL、HDTV、DVCPRO HD、胶片以及用户自定义的格式。

- 宽度：设置合成窗口的宽度。
- 高度：设置合成窗口的高度。
- 锁定长宽比为5∶4：选中将锁定合成窗口的宽高比例。
- 像素长宽比：设置合成窗口的宽高比，其右边下拉列表中有预置的宽高比类型可以选择。
- 帧速率：设置合成项目的帧速率。
- 分辨率：设置合成项目的像素分辨率，包括完整、二分之一、三分之一、四分之一及自定义像素分辨率共5种，以完整时的质量最好，但渲染时间最长。
- 开始时间码：设置合成项目的起始时间，用户可以输入任意一个开始时间值，系统默认是0。
- 持续时间：设置合成项目的持续时间。
- 背景颜色：可修改合成窗口的背景颜色。

在"高级"选项卡下可设置合成项目的一些高级属性，比如合成项目的锚点、决定模糊强度的快门角度、决定模糊方向的快门相位。在"3D 渲染器"选项卡中则可以选择和设置渲染器。

设置完成后，单击"确定"按钮，退出"合成设置"对话框，一个新的合成窗口便显示出来。在合成窗口中有许多功能按钮，如图0-10所示。

图0-10　合成窗口

- A—合成窗口的菜单按钮：单击该按钮将弹出合成窗口的控制菜单，如图0-11所示。
- B—合成窗口的缩放按钮：在其下拉列表中预置有各种缩放比例的选项供用户选择。用户也可以将鼠标指针移动到合成窗口的边沿，当鼠标指针变为水平缩放调整符号、垂直缩放调整符号或双向缩放调整符号时，拖动鼠标便可自由调整合成窗口的大小，此时该按钮将实时显示出调整中合成窗口的大小。
- C—安全区域按钮：单击该按钮，从弹出的快捷菜单中选择"标题/动作安全"选项，在合成窗口中将显示出影像播放的安全区域，如图0-12所示。也就是说，影像素材在编辑时要尽量放在安全区域内，以防止在电视机上播放时被切掉。
- D—遮罩显示按钮：单击该按钮将显示出合成窗口中图层的遮罩形状，否则将隐藏遮罩。
- E—预览时间按钮：单击该按钮将弹出"转到时间"对话框，如图0-13所示。该对话框中显示了影像播放的当前时间。在该对话框中重新输入时间，合成影像将直接跳转到设定的时间点上。

图0-11　合成窗口菜单　　　　图0-12　安全区域的设置　　　　图0-13　"转到时间"对话框

- F—拍摄快照按钮：单击此按钮，可以捕捉当前合成窗口中的图像画面。
- G—通道选择按钮：单击此按钮，显示出可选择的通道类型，如图0-14所示。用户可选择其中的某一通道，使合成窗口中显示出该通道的状态，从而了解各通道的信息。比如单击Alpha，则合成窗口中仅显示出图层的Alpha通道图形。
- H—分辨率按钮：单击此按钮，显示出可选择的5种图层分辨率类型，如图0-15所示。
- I—透明背景选择按钮：单击此按钮，合成窗口的背景将由系统默认的有色背景变为棋盘格状的透明背景。
- J—视图模式按钮：当图层被设置为3D图层时，可单击此按钮选择3D视图显示模式，如图0-16所示。

图0-14　选择图层通道　　　　图0-15　选择图层分辨率　　　　图0-16　选择3D视图显示模式

- K—合成流程图按钮：单击此按钮，可打开合成项目的流程图窗口。

在创建了一个合成窗口后，还可以通过执行菜单命令"合成"→"合成设置"对合成项目的设置进行修改。

3．时间线窗口

在打开一个项目窗口时，同时也打开了一个时间线窗口，时间线窗口是和项目窗口一一对应的。时间线窗口是编辑素材、设置动画和添加各种特效、对素材图层进行数字化精确调整的场所。时间线窗口的显示如图0-17所示。

7

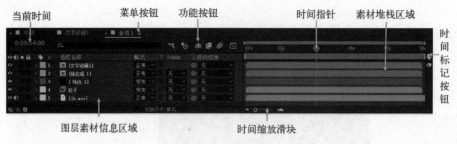

图 0-17 时间线窗口

- 当前时间：显示合成项目的当前时间，当时间指针移动时，当前时间也将实时改变。
- 功能按钮：对合成项目的图层性质进行总设置的功能按钮，其中包括以下按钮。
 - ▶ ■—合成微型流程图开关：当打开此开关时，可以看到该合成的流程图。
 - ▶ ■—草图 3D 开关：当打开此开关时，3D 图层的灯光效果暂时失效，从而可以加速画面刷新。
 - ▶ ■—图层隐藏开关：选择图层后，打开此开关可使所选图层隐藏，关闭此开关可使隐藏的图层重新显示出来。
 - ▶ ■—帧融合开关：打开此开关，程序会自动在帧之间添加过渡帧，以保证素材播放的流畅。
 - ▶ ■—运动模糊开关：打开此开关，可为运动图层增加模糊效果。
 - ▶ ■—图表编辑器开关：打开此开关，可使动画关键帧改变为动画曲线显示方式。

具体到每个图层，还有与合成项目总功能按钮相对应的图层分功能开关，只有总功能按钮与分功能开关都打开了，图层性质才能得到确定。

- 时间指针：确定合成项目影像播放时间的指针。该指针可被左右拖动到任意位置，在合成窗口中将显示时间指针对应处的影像画面。
- 素材堆栈区域：该区域用来摆放参与合成的全部素材。当拖放素材到合成窗口中时，时间线窗口中也将自动添加一个相对应的素材图层。在该区域中素材是按层摆放的，通过安排素材所在层的上下与前后位置来确定素材与素材的相互关系。比如，放在上层的素材将在合成窗口的前面显示出来，而放在下层的素材将被前面的素材所挡住；位置在前的素材将在合成窗口中先显示出来，等等。在这个区域中还可用鼠标拖动图层两端的括号来调整素材的入点与出点，以配合整个合成效果的需要。另外，图层的颜色条的长短表示了该图层素材播放时间的长短。
- 菜单按钮：在下拉列表中有关于图层操作的各种命令。
- 时间标记按钮：拖动该按钮到时间指针活动区释放便可在释放点产生一个时间标记，从而精确地对合成影像定位。
- 时间缩放滑块：拖动该滑块可以扩展或压缩整个时间区域，从而改变时间的显示单位。
- 图层素材信息区域：这个区域是图层状态、属性、动画设置的信息显示区域。在这个区域中素材按层进行排列，拖动图层上下移动可改变素材在时间线上的层次。

单击每个图层名称前的小三角可打开图层的常规属性"变换"设置窗口，在这里可以设置图层的位置、缩放及旋转属性。在这个区域的最上边有一排对图层进行控制的窗口，其功能如图 0-18 所示。

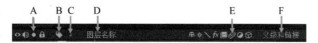

图0-18 图层素材信息区域控制窗口

➢ A—A/V功能设置窗口：是一个视频开关，关闭这个开关将使该图层素材在合成窗口中不可见；是一个音频开关，当图层中包含音频信息时才可用，打开它可在合成影像播放时听到图层中的音频信息；是一个单独编辑开关，打开它可使合成窗口中只显示单个图层，以便对其进行单独编辑；是一个锁定开关，打开它可以锁定该图层素材不让用户编辑。

➢ B—显示图层中素材标签颜色的窗口：单击它可使图层按颜色进行排序。

➢ C—显示图层编号的窗口：图层编号越小，图层越在上，其在合成窗口中的显示越在前。

➢ D—图层名称和源名称显示窗口：单击时可相互切换。该窗口显示了素材的名称与类型，以及图层的名称，按〈Enter〉键可修改图层的名称。

➢ E—图层属性分功能设置开关窗口：在合成项目总功能按钮打开后还要打开这些分功能开关，这样才能使设置的图层功能属性有效。其中，是一个图层隐藏开关；是一个矢量图形转换开关；是一个图层显示质量开关；是一个效果应用开关；是一个帧融合开关；是一个运动模糊开关；是一个调节层开关；是一个3D图层开关。

➢ F—时间线窗口的扩展窗口显示区域：因为时间线窗口中的扩展窗口较多，无法一次性全部显示出来，所以系统将这些扩展窗口隐藏起来，在需要使用哪一个时再将哪一个调出来。在此单击鼠标右键，弹出如图0-19所示的扩展窗口项目菜单。

菜单中被勾选的项目表示已经显示出来，而尚未勾选的项目都隐藏在里面，用户可根据需要选择其中的项目让其显示出来。

扩展窗口除了上面介绍的以外，还有以下几个。

● 模式：这是一个图层模式设置窗口，如图0-20所示。它可以设置图层的混合模式和遮罩层模式。

图0-19 扩展窗口项目菜单

图0-20 图层模式设置窗口

● 父级和链接：父子图层设置窗口，按照图0-21所示的方法便可将一个图层设置为另一个图层的子图层。

● 键：关键帧导航器窗口。

● 入/出：图层切入/切出窗口，如图0-22所示。在此窗口中可查看图层的切入时间和移出时间，在窗口中的数字上单击则可修改图层的切入/切出时间。

图 0-21　父子图层设置方法　　　　图 0-22　图层入点/出点

- 持续时间：图层持续时间窗口，应用该窗口可查看和修改图层在时间线窗口中的持续时间长短。
- 伸缩：图层时间缩放窗口，如图 0-23 所示。在该窗口中可以修改时间长短的百分数，从而延长或缩短图层在合成影像中的播放时间。

如果要隐藏这些扩展窗口，只需用鼠标右键单击该窗口，然后在弹出的菜单中选择"隐藏此处"便可将其隐藏，如图 0-24 所示。

图 0-23　时间伸缩　　　　图 0-24　隐藏窗口的操作

4．工具箱

After Effects CC 2020 的工具箱为用户提供了影像合成过程中常用的操作工具，如图 0-25 所示。

图 0-25　工具箱

- 选取工具：适用于在时间线窗口中选择图层，在合成窗口中选择、移动、缩放对象。
- 手形工具：当合成窗口中的图像显示范围放大时，允许用手形工具移动窗口查看超出范围的图像效果。
- 缩放工具：允许放大或缩小合成窗口中的显示范围；结合〈Alt〉键可将放大工具切换为缩小工具，如需要返回 100%显示，只需双击缩放工具。
- 旋转工具：单击按钮将图层转换成三维图层后，可以使用该工具对图层进行旋转操作。
- 统一摄像机工具：此工具在建立摄像机层时才能使用，可以对摄像机进行旋转操作。用鼠标左键按住此工具不放会出现其他摄像机工具。这时，若选择跟踪 XY 摄

像机工具，则可对摄像机进行移动操作；若选择跟踪 Z 摄像机工具，则可对摄像机进行拉伸操作。这些工具通常用来在三维空间中设置摄像机的位置。
- 向后平移工具：允许改变对象的轴心点位置。
- 矩形工具：允许用来建立矩形遮罩。用鼠标左键按住此工具不放，将会出现其他遮罩工具。这时，若选择圆角矩形工具，则允许用来建立圆角矩形遮罩；若选择椭圆工具，则允许用来建立椭圆遮罩；若选择多边形工具，则允许用来建立多边形遮罩；若选择星形工具，则允许用来建立星形遮罩。
- 钢笔工具：在"图层"窗口中允许添加不规则遮罩。用鼠标左键按住此工具不放可弹出其他路径工具。这时，若选择添加"顶点"工具，则允许为路径添加节点；若选择删除"顶点"工具，则允许对路径进行删除节点的操作；若选择转换"顶点"工具，则允许对路径曲率进行调整。
- 横排文字工具：允许用来建立文字图层。用鼠标左键按住此工具不放，将弹出直排文字工具，允许建立竖排的文字图层。
- 画笔工具：用于直接在"图层"窗口中对图层进行特效绘制。
- 仿制图章工具：以克隆的方式对图层内容进行复制。通常需要结合〈Alt〉键采集源点，再直接使用仿制图章工具进行复制。
- 橡皮擦工具：用于清除图层中多余部分的图像。
- 人偶位置控点工具：用于创建变形动画，在使用时可自动添加关键帧，从而自动产生变形效果。

5．效果和预设窗口

执行菜单命令"窗口"→"效果和预设"，打开效果和预设窗口。在这个窗口中包含系统预置的 13 种文字与动画特效模板和效果菜单下的全部滤镜项目，如图 0-26 所示。展开特效项目，用鼠标拖到图层上（或者双击它），便为选择的图层添加了这种特效。在框中输入特效名称便可以在窗口中显示出相应的特效。

6．图层排列窗口

执行菜单命令"窗口"→"对齐"，便可打开图层排列窗口。当需要对齐或均匀地隔开几个图层时，可以先同时选择这几个图层，然后单击图层排列窗口中的相应图标。图层排列窗口如图 0-27 所示。

图 0-26　效果和预设窗口

图 0-27　图层排列窗口

0.4 插件的安装

1. 复制安装

64位插件不多,其中有几个插件可以直接复制到 After Effects 安装目录的插件包(C:\Program Files\Adobe\Adobe After Effects CC 2020\Support Files\Plug-ins),如 Light Factory(光工厂)、Optical Flares(光学耀斑),如图 0-28 所示。

Light Factory 在使用时还要进行注册,在效果控件窗口中单击"Register"按钮,如图 0-29 所示,打开"Red Giant Software Registration"对话框,在"ENTER SERIAL NUMBER"文本框中输入注册码,如图 0-30 所示,然后单击"Done"按钮。

2. 3D Invigorator PRO 的安装

1)双击 Zaxwerks 3D Invigorator PRO 8.6.0 的安装图标,打开 WELCOME!界面,选择"I accept"复选框,单击"Chang Install Location"按钮,选择安装路径"C:\Program Files\Adobe\Adobe After Effects CC 2020\Support Files\Plug-ins",如图 0-31 所示。

图 0-28 复制安装

图 0-29 光工厂的注册

图 0-30 输入注册码

图 0-31 WELCOME!界面

2)单击"Install"按钮,提示"Installing, Please wait",如图 0-32 所示,开始安装。安装完毕后提示"Installation Complete(安装完成)",如图 0-33 所示,单击"Quit"按钮,完成安装。

图 0-32 正在安装　　　　　　　　　　图 0-33 完成安装

3. Trapcode Suite 12.1.6 64-bit 插件的安装

1）双击 Trapcode Suite 12.1.6 64-bit 的安装图标，打开"Welcome to the Trapcode Suite Setup Wizard（欢迎使用 Trapcode 套装插件安装向导）"对话框，如图 0-34 所示，单击"Next"按钮。

2）打开"Red Giant Software Registration（红巨人软件注册）"对话框，然后打开 T.C.Suite 12 SN（注册码）记事本，将所需安装插件的序列号复制到 Serial#（序列号）文本框内。单击"Submit"按钮，打开"Thanks for purchasing Trapcode Shine（感谢您购买 Trapcode Shine）"对话框，如图 0-35 所示，单击"确定"按钮，注册完毕，如图 0-36 所示，然后单击"Next"按钮。

3）打开"License Agreement（许可协议）"对话框，选择"I accept the agreement"单选按钮，如图 0-37 所示，单击"Next"按钮。

图 0-34 安装向导　　　　　　　　　　图 0-35 感谢购买

4）打开"Select Components（选择组件）"对话框，选择"Adobe After Effects and Premiere Pro CC 2014"复选框，如图 0-38 所示，单击"Next"按钮。

5）打开"Ready to Install（准备安装）"对话框，如图 0-39 所示，单击"Install"按钮。

图 0-36 红巨人软件注册

图 0-37 许可协议

图 0-38 选择组件

图 0-39 准备安装

6）打开"Installing（正在安装）"界面，如图 0-40 所示，安装完毕后打开"Completing the Trapcode Suite Setup Wizard（完成 Trapcode 套装插件安装向导）"对话框，如图 0-41 所示，单击"Finish"按钮。

图 0-40 正在安装

图 0-41 完成安装

After Effects 最好安装在 C 盘里，并多留一点空间。如果用户安装了几个 After Effects 版本，请留意安装到哪一个目录里了。

习题 0

1. 怎样启动 After Effects CC 2020 程序？
2. 项目窗口有什么作用？
3. 可以同时打开多个项目窗口吗？
4. 怎样最大化单一窗口？
5. 怎样打开一个窗口？
6. 怎样关闭一个窗口？
7. 怎样移动窗口的位置？
8. 怎样改变窗口的尺寸？
9. 怎样切换工作界面？
10. 怎样启动动画模式工作界面？
11. 怎样启动文字工作界面？
12. 怎样删除工作界面？
13. 怎样打开信息窗口？
14. 信息窗口有什么作用？
15. 点（0，0）在屏幕中央吗？

项目1　电视节目片头制作

技能目标

能使用 After Effects 的图层属性，实现图层位置、旋转、缩放及透明度属性动画，使用遮罩工具创建路径与遮罩动画等。

知识目标

掌握图层的属性设置，以及图层的关键帧动画制作。
掌握固态层、调整层的创建和使用。
掌握路径与遮罩的基本概念及路径变形动画的设置，掌握遮罩动画的制作。
掌握应用 Light Factory 系列插件完成光晕的制作，并以"发光"特效制作光束。
掌握应用 3D Invigorator 插件完成 3D 文字动画的制作。

依托项目

在电视纪录片、电视专题片及栏目包装中，有各种各样方式的片头出现在电视屏幕上，常常使观众耳目一新，产生共鸣。这里把电视片头及栏目包装当作一个任务。

项目解析

作为一个电视片头和栏目包装，首先出现的应该是光彩夺目的背景及片名，为了使片头有动感、不呆板，需要将其做成动画，然后添加一些动态或光效。可以将图层与遮罩动画分成几个子任务来处理，第一个任务是创建和使用图层，第二个任务是图层的基本操作，第三个任务是图层的高级操作，第四个任务是遮罩的使用，第五个任务是综合实训。

任务 1.1　创建和使用图层

问题的情景及实现

素材文件在项目窗口中只能叫作文件，文件插入时间线后才叫作图层。
After Effects CC 2020 本身可以创建多种图层，包括文字层、纯色层、灯光层、调整层等，每种图层的作用和使用方法都不一样。

1.1.1　纯色层

纯色层是 After Effects CC 2020 中最常用的一种图层。纯色层是一种纯色图层，可以通过在上面添加特效来制作各种视觉效果。这里以制作一

3　纯色

个"放射光"动画来介绍纯色层的创建和使用方法,其效果如图 1-1 所示。

图 1-1 最终效果

具体操作步骤如下。

1)启动 After Effects CC 2020 程序,单击"新建项目"按钮,执行菜单命令"合成"→"新建合成",打开"合成设置"对话框,设置"合成名称"为放射光、"预设"为 PAL D1/DV、"持续时间"为 5s,单击"确定"按钮。

2)右键单击时间线窗口的空白处,从弹出的快捷菜单中选择"新建"→"纯色"选项,打开"纯色设置"对话框,在"名称"文本框中输入"放射光",将尺寸设置为 1440 像素×1152 像素,单击"颜色"选项下面的颜色块,打开"纯色"对话框,将颜色设置为黑色,单击"确定"按钮,回到"纯色设置"对话框中,再次单击"确定"按钮完成创建。

3)系统在项目窗口中自动创建一个"纯色"文件夹,并将刚才创建的纯色层"放射光"置于该文件夹内,同时将创建的固态层"放射光"自动插入到时间线窗口中,如图 1-2 所示。

4)从合成窗口中可以看到"放射光"图层的尺寸比合成尺寸大,如图 1-3 所示。

图 1-2 插入时间线 　　　　　　　图 1-3 图层的原始效果

5)选择"放射光"图层,在效果和预设窗口中选择"杂色和颗粒"→"分形杂色"特效并双击之,在效果控件窗口中设置其选项,默认特效选项设置。从合成窗口中可以看到分形杂色的默认效果,如图 1-4 所示。

6)在效果控件窗口中修改"分形杂色"特效的设置参数,"对比度"为 300,"亮度"为-100,展开"变换"选项,取消勾选"统一缩放",设置"缩放宽度"为 30、"缩放高度"为 10000,设置"复杂度"为 4,其余参数默认不变,修改之后的合成效果如图 1-5 所示。

图1-4 默认效果

图1-5 画面变化

7）选择"放射光"图层，在效果和预设窗口中选择"扭曲"→"极坐标"特效并双击之，在效果控件窗口中设置其选项，设置"插值"为100%、"转换类型"为矩形到极线，合成效果如图1-6所示。

8）选择"放射光"图层，在效果和预设窗口中选择"风格化"→"发光"特效并双击之，在效果控件窗口中设置参数，设置"发光阈值"为5、"发光半径"为20、"发光强度"为6、"发光颜色"为A和B颜色、"颜色A"为FEE767、"颜色B"为890101，其余参数默认不变。合成效果如图1-7所示。

图1-6 合成效果

图1-7 合成效果

9）在效果控件窗口中为"分形杂色"特效的"偏移（湍流）"和"演化"选项在0s和4：24s处添加关键帧（添加第一个关键帧是单击其选项左边的小码表，设置其参数；添加第二个关键帧是改变其参数），其对应参数为[（720，576），0]和[（900，576），180°]。

10）拖动时间指针，可以在合成窗口中预览"放射光"动画的最终效果，如图1-1所示。

1.1.2 调整层

调整层本身在合成中是不可见的，但是可以在它上面添加特效，调整层上面的特效可以影响它下面的所有图层，如果要给多个图层添加相同的特效，就可以使用调整层来制作。本例的最终效果如图1-8所示。

具体操作步骤如下：

1）按〈Ctrl+N〉组合键，打开"合成设置"对话框，新建一个"合成名称"为使用调整层、"预设"为PAL D1/DV、"持续时间"为5s的合成。

4 调整层

2）右键单击项目窗口的空白处，从弹出的快捷菜单中选择"导入"→"文件"选项，在打开的"导入文件"对话框中选择本书配套资源项目 1\任务 1\素材\素材 1.psd 文件，然后单击"导入"按钮。

3）将素材 1.psd 文件拖到时间线窗口中，右键单击"素材 1"图层，从弹出的快捷菜单中选择"变换"→"适合复合"选项，现在从合成窗口中可以看到素材 1.psd 的原始效果，如图 1-9 所示。

图 1-8　特效效果　　　　　　　　　　　图 1-9　素材效果

4）用鼠标右键单击时间线窗口的空白处，从弹出的快捷菜单中选择"新建"→"调整图层"选项，在项目窗口中展开"纯色"文件夹，可以看到里面有一个"调整图层 1"图层。系统将新建的调整层自动插入到时间线窗口中，放置在最上层，如图 1-10 所示。

5）选择"调整图层 1"图层，在效果和预设窗口中选择"颜色校正"→"色阶"特效并双击之，在效果控件窗口中设置其参数，设置"输入白色"为 162，其余参数默认不变。从合成窗口中可以看到图像的变化，说明调整层的特效影响了下面的图层，如图 1-11 所示。

图 1-10　插入时间线　　　　　　　　　　图 1-11　合成效果

6）选择"调整图层 1"图层，在效果和预设窗口中选择"生成"→"镜头光晕"特效并双击之，在效果控件窗口中设置其参数，设置"光晕中心"为（6，18）、"光晕亮度"为 140%、"镜头类型"为 105 毫米定焦，其余参数默认不变，合成效果如图 1-8 所示。

7）在时间线窗口中暂时关闭"素材 1"图层的显示按钮，只在合成窗口中单独显示调整层，如图 1-12 所示。现在合成窗口中什么画面也没有，如图 1-13 所示，说明调整层本身是不可见的，它上面的特效只能够作用在下面的图层中。

图1-12 暂时关闭图层

图1-13 单独显示调整层

5 排列图层

任务1.2 图层的基本操作

问题的情景及实现

时间线窗口中的每一个素材就是一个图层，每一个图层既是相对独立又是相互关联的，对其中一个图层进行操作不会影响其他图层，但是可能会影响所有图层组成的最终效果。

提示：PSD格式是Photoshop的一种专用存储格式，PSD格式采用了一些专用的压缩算法，在Photoshop中应用时存取速度很快。Adobe After Effects作为Adobe公司的又一产品，和Photoshop有着密切的联系。在制作字幕、静态背景和自定义的滤镜时，将图像存为PSD格式，在转换中较为方便。

1.2.1 排列图层

当时间线窗口中有多个图层时应该注意图层的上下顺序，如果图层有重合的部分，上面的图层可能会遮住下面的图层。其效果如图1-14所示。

图1-14 排列图层的效果

具体操作步骤如下。

1）启动After Effects CC 2020程序，单击"新建项目"按钮，执行菜单命令"合成"→"新建合成"，打开"合成设置"对话框，新建一个"合成名称"为排列图层、"预设"为PAL D1/DV、"持续时间"为5s、"背景"为白色的合成。

2）右键单击项目窗口的空白处，从弹出的快捷菜单中选择"导入"→"文件"选项，在打开的"导入文件"对话框中按住〈Ctrl〉键选择本书配套资源项目1\任务2\素材\1.jpg、

2.jpg 和 3.jpg 文件，然后单击"导入"按钮。

3）在项目窗口中可以看到这 3 个文件，如图 1-15 所示。将所有文件添加到时间线窗口中，按照原来的顺序排列，如图 1-16 所示。按〈S〉键，展开"缩放"选项，分别调整其大小。

图 1-15　查看图层信息

图 1-16　插入时间线

4）现在从合成窗口中可以看到各个图层的排列情况，图层"1"在最上面，依次是图层"2"和图层"3"，图层依次被上面的图层遮住了一部分，如图 1-17 所示。

5）在时间线窗口中选中最上面的图层"1"，按〈Ctrl+[〉组合键，图层"1"移到图层"2"的下面，如图 1-18 所示。

图 1-17　查看画面效果

图 1-18　改变图层顺序

6）从合成窗口中可以看到此时变成了图层"2"在最上面，它遮住了图层"1"的一部分，如图 1-19 所示。

7）在时间线窗口中直接将图层"3"拖放至最上层，如图 1-20 所示。

图 1-19　画面变化

图 1-20　改变图层顺序

8）从合成窗口中可以看到图层"3"现在位于最上层，下面的图层都被遮住了一部分，如图1-21所示。

1.2.2 控制图层的位置

"位置"选项的参数值控制了图层显示在合成画面中的位置，如果将该选项的参数值变化记录为关键帧，就可以制作物体在屏幕中运动的效果。这里以制作一个"月夜"动画来介绍控制图层位置的方法，其效果如图1-22所示。

图1-21 画面变化

图1-22 位置效果

6 位置动画

具体操作步骤如下。

1）启动After Effects CC 2020程序，新建一个"合成名称"为月夜、"预设"为PAL D1/DV、"持续时间"为5s的合成。

2）双击项目窗口的空白处，在打开的"导入文件"对话框中选择本书配套资源项目1\任务2\素材\图像3.psd和夜景1.jpg文件，然后单击"导入"按钮。

3）将图像3.psd和夜景1.jpg文件添加到时间线窗口中，夜景1.jpg放置在最底层，如图1-23所示。现在从合成窗口中可以看到图层叠加的效果，如图1-24所示。

图1-23 插入时间线

图1-24 图层叠加效果

4）选择"图像3"图层，按〈P〉键展开"位置"选项，为"位置"选项在0s和4:24s处添加关键帧，其对应参数为（38，128）和（411，64），如图1-25和图1-26所示。

图 1-25　改变位置参数　　　　　　　　图 1-26　设置第二个关键帧

5）现在从合成窗口中可以看到月亮的位置变化和运动路径，如图 1-27 和图 1-28 所示。

 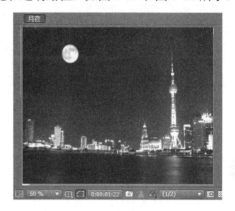

图 1-27　月亮的位置变化　　　　　　　　图 1-28　查看运动路径

6）选择"图像 3"图层，在效果和预设窗口中选择"颜色校正"→"色相/饱和度"特效并双击之，在效果控件窗口中设置其选项，设置"主色相"为167°，其余参数默认不变。从合成窗口中可以看到月亮的颜色发生了改变，如图 1-29 所示。

7）选择"图像 3"图层，在效果和预设窗口中选择"风格化"→"发光"特效并双击之，在效果控件窗口中设置其参数，设置"发光半径"为35，其余参数默认不变。

8）现在从合成窗口中可以看到月亮添加晕光之后的效果，如图 1-30 所示。

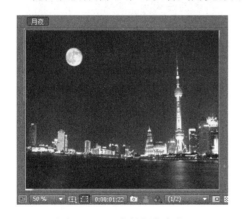 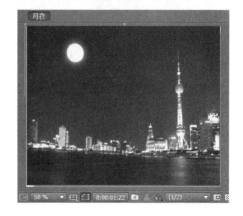

图 1-29　月亮的颜色变化　　　　　　　　图 1-30　查看晕光效果

9）拖动时间指针可以预览动画的最终效果，如图 1-22 所示。

1.2.3　控制图层的缩放

"缩放"选项的参数值控制图层在屏幕中显示的尺寸,如果将该选项的参数值变化记录为关键帧,就可以制作缩放动画。这里以制作一个"缩放文字"动画来介绍控制图层缩放属性的方法,同时介绍横排文字工具的基本使用方法。其最终效果如图 1-31 所示。

7　控制缩放

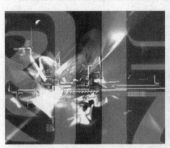

图 1-31　图层缩放效果

具体操作步骤如下。

1)启动 After Effects CC 2020 程序,新建一个"合成名称"为缩放文字、"预设"为 PAL D1/DV、"持续时间"为 3s 的合成。

2)双击项目窗口的空白处,在打开的"导入文件"对话框中选择本书配套资源项目 1\任务 2\素材\图片 1.psd 文件,然后单击"导入"按钮。

3)将导入的图片 1.psd 文件插入到时间线窗口中。现在从合成窗口中可以看到素材图片的原始效果,如图 1-32 所示。

4)在工具箱中单击"横排文字工具"按钮 T,使用横排文字工具在合成窗口中输入文字"控制图层缩放",如图 1-33 所示。

图 1-32　素材效果　　　　　　　　　图 1-33　输入文字

5)在时间线窗口中可以看到文字图层,默认的名称是"控制图层缩放",如图 1-34 所示。

6)在时间线窗口中暂时关闭背景图层,双击文字图层,文字将反色显示,表示可以对字体样式进行操作,如图 1-35 所示。

图 1-34 创建的文字图层　　　　　　　图 1-35 文字反色显示

7）在字符窗口中单击"填充颜色",在打开的"文本颜色"对话框中将文字的主体颜色设置为黄色（FFCB00）。

8）在字符窗口中单击"描边颜色"颜色块,如图 1-36 所示。在打开的"文本颜色"窗口中将文字的描边颜色设置为深红色（5D0101）。

9）在字符窗口中设置文字的其他选项,设置"字体"为方正粗倩简体、"字号"为 80、"字符间距"为 30。现在从合成窗口中可以看到文字图层的效果,如图 1-37 所示。

图 1-36 单击"描边颜色"颜色块　　　　图 1-37 查看文字效果

10）在时间线窗口中选择文字图层,按〈A〉键展开"锚点"选项并设置参数为（244，-30）；按〈P〉键展开"位置"选项并设置参数为（350，283），这样就将图层的中心点移动至文字的中心,如图 1-38 所示。

11）回到合成窗口,可以看到图层的中心点移动至屏幕的中央,如图 1-39 所示。

图 1-38 查看锚点变化　　　　　　　图 1-39 文字放大效果

12）选择文字图层，按〈S〉键展开"缩放"选项，为"缩放"选项在 0s 和 2s 处添加关键帧，其对应参数为 1100 和 80。从合成窗口中可以看到文字被放大然后缩小的效果，如图 1-39 和图 1-40 所示。

13）选择文字图层，按〈T〉键打开"不透明度"选项，为"不透明度"选项在 0s 和 1s 处添加关键帧，其对应参数为 0%和 100%，则文字在画面中由完全不可见到完全可见，效果如图 1-41 所示。

图 1-40　文字缩小效果

图 1-41　添加透明度

14）选择文字图层，在效果和预设窗口中选择"Trapcode"→"Shine"特效并双击之，在效果控件窗口中设置其选项，设置"Ray Length"为 12、"Boost Light"为 5、"Colorize"为 One Color、"Base On"为 Lightness、"Color"为 FFA600、"Transfer Mode"为 Add，现在的画面效果如图 1-42 所示。

15）为"Ray Length"选项和"Boot Light"选项在 2s 和 2：24s 处添加关键帧，其对应参数为（12，5）和（0，0）。

16）拖动时间指针，可以看到文字动画的最终效果，如图 1-31 所示。

图 1-42　查看画面变化

1.2.4　控制图层的旋转

"旋转"选项的参数值控制图层在屏幕中的角度，如果将该选项的参数值变化记录为关键帧，就可以制作物体旋转动画。这里制作一个"时钟转动"的动画来介绍控制图层旋转属性的方法，时钟转动效果如图 1-43 所示。

具体操作步骤如下：

1）启动 After Effects CC 2020 程序，新建一个"合成名称"为时钟转动、"预设"为 PAL D1/DV、持续时间为 1min 的合成。

2）双击项目窗口的空白处，在打开的"导入文件"对话框中选择本书配套资源项目 1\任务 2\素材\图像 6.jpg 文件，然后单击"导入"按钮。

3）将图像 6.jpg 文件插入到时间线窗口，从合成窗口中可以看到素材文件的原始效果，如图 1-44 所示。

8　旋转

图 1-43　最终效果

图 1-44　查看素材效果

4）右键单击时间线窗口的空白处，从弹出的快捷菜单中选择"新建"→"纯色"选项，打开"纯色设置"对话框，设置"名称"为秒针、"宽度"为 10、"高度"为 300、"颜色"为深红色（C20303），单击"确定"按钮。

5）现已将新建的"秒针"图层插入到时间线窗口，并放置在最上层，如图 1-45 所示。从合成窗口中可以看到秒针在画面中的原始位置，如图 1-46 所示。

图 1-45　插入时间线

图 1-46　查看图层位置

6）选择"秒针"图层，按〈A〉键展开"锚点"选项，将"锚点"设置为（4，265.5）；按〈P〉键展开"位置"选项，将"位置"设置为（365，297），如图 1-47 所示。从合成窗口中可以看到秒针的位置变化，如图 1-48 所示。

图 1-47　设置锚点和位置

图 1-48　查看画面变化

27

7)放大显示比例,确定"秒针"图层的锚点在钟面的中央,如图1-49所示。

8)按〈R〉键展开"旋转"选项,为"旋转"选项在 0s 和 59:24s 处添加关键帧,其对应参数为 0°和 1x。

9)播放预览,可以看到秒针旋转的动画,但是秒针的移动是平滑的,没有跳动的效果,如图1-50所示。

图1-49 查看锚点位置

图1-50 预览动画效果

10)选择"秒针"图层,然后按〈Ctrl+Shift+C〉组合键,在打开的"预合成"对话框中选择"将所有属性移动到新合成"单选按钮,将"新合成名称"设置为秒针,将"秒针"图层进行重组。重组之后的"秒针"图层作为一个合成显示在时间线窗口中,如图1-51所示。

图1-51 重组之后的图层

11)选择"秒针"图层,在效果和预设窗口中选择"时间"→"色调分离时间"特效并双击之,在效果控件窗口中设置其参数,将"帧速率"设置为1,即每秒播放一帧画面,其余参数默认不变。

12)现在播放预览动画,就可以看到秒针每秒跳动一次的效果,如图1-52所示。

13)选择"秒针"图层,在效果和预设窗口中选择"透视"→"投影"特效并双击之,在效果控件窗口中设置其参数,将"柔和度"设置为4,其余参数默认不变。放大合成窗口的显示比例,查看阴影效果,如图1-53所示。

图1-52 运动状态变化

图1-53 观察阴影效果

14)在时间线窗口中展开"投影"特效,为"方向"及"距离"选项在 0s、24:16s、48:03s 和 59:24s 处添加关键帧,其对应参数为(135°,5)、(91°,不变)、(26°,12)和(16°,7)。

15)播放预览动画的最终效果,可以看到秒针按照真实状态跳动的效果,秒针的阴影也随其运动而变化,如图 1-43 所示。

任务 1.3 图层的高级操作

问题的情景及实现

在图层操作中比较高级的应用包括对图层的时间进行排序、使用图层样式、使用图层混合模式以及进行速度控制等。

1.3.1 对图层的时间进行排序

在 After Effects CC 2020 中并不是一直使用与合成持续时间一致的图层,有时候需要使用多个短持续时间的图层来实现镜头切换,这时就可以使用 After Effects CC 2020 的"序列图层"功能快速而精确地对图层的时间进行排序,其效果如图 1-54 所示。

图 1-54 最终效果

具体操作步骤如下。

1)启动 After Effects CC 2020 程序,新建一个"合成名称"为图层的时间排序、"预设"为 PAL D1/DV、"持续时间"为 6s 的合成。

2)执行菜单命令"编辑"→"首选项"→"导入",打开"首选项"对话框,在"导入"选项卡中将"静止素材"选项区域的持续时间设置为 2s,如图 1-55 所示。

图 1-55 设置图像的持续时间

3）在"标签"选项卡中将"静止图像"文件的标签设置为黄色,以便于后面查看。

4）双击项目窗口的空白处,在打开的"导入文件"对话框中选择本书配套资源项目1\任务3\素材\图片1.jpg、图片2.jpg和图片3.jpg文件,然后单击"导入"按钮。

5）按〈Home〉键让时间指针停在0s处,将3个图片文件依次插入时间线窗口,如图1-56所示。现在每个图层的入点都在0s处,它们是完全重合的,如图1-57所示。

图1-56 插入时间线

图1-57 图层排列情况

6）由于"图片1"图层在时间线窗口中的最上层,因此在合成窗口中只能够看到图片1.jpg的画面,如图1-58所示。

7）在时间线窗口中拖动鼠标框选所有图层,如图1-59所示。执行菜单命令"动画"→"关键帧辅助"→"序列图层",打开"序列图层"对话框,取消对"重叠"复选框的勾选,然后单击"确定"按钮。

图1-58 查看画面显示

图1-59 框选图层

8）现在时间线窗口中的图层按照顺序首尾相连进行排列了,如图1-60所示。

9）按〈Ctrl+Z〉组合键返回上一步操作,回到图层排序之前的状态。

10）按住〈Ctrl〉键,然后依次单击"图片3"图层、"图片2"图层和"图片1"图层,这里必须注意选中图层的顺序,否则后面可能会出现不一样的效果。

11）执行菜单命令"动画"→"关键帧辅助"→"序列图层",在打开的"序列图层"对话框中勾选"重叠"复选框,将下面的"持续时间"设置为1s,并将"过渡"设置为"溶解前景图层",然后单击"确定"按钮。

12）现在时间线窗口中的图层变成了"图片3"图层排列在最前面,并且相邻图层有1s的重合,如图1-61所示。

图1-60 图层按时间排序

图1-61 查看排序情况

13）由于"图片3"图层在最前面，因此在 0 时合成显示图片3.jpg 的画面，拖动时间指针，可以看到图层切换时有淡入淡出效果，如图1-62所示。

14）在时间线窗口中选中所有图层，按〈U〉键打开所有图层的"动画"选项，可以看到后面的两个图层在"不透明度"选项添加了动画关键帧，如图1-63所示，这时对图层进行时间排序系统会自动添加过渡效果。

图 1-62　淡入淡出效果

图 1-63　查看动画关键帧

1.3.2　使用图层样式

After Effects 中的图层样式类似于 Photoshop 中的图层样式，可以给图层添加外发光、阴影、浮雕等艺术效果，与视频特效相比，图层样式的使用更方便。其效果如图 1-64 所示。

具体操作步骤如下。

1）启动 After Effects CC 2020 程序，新建一个"合成名称"为使用图层样式、"预设"为 PAL D1/DV、"持续时间"为 6s 的合成。

图 1-64　图层样式的最终效果

2）双击项目窗口的空白处，在打开的"导入文件"对话框中选择本书配套资源项目 1\任务 3\素材\图片 4.jpg 和图片 5.jpg 文件，然后单击"导入"按钮。

3）将图片 4.jpg 和图片 5.jpg 依次插入时间线窗口中，如图 1-65 所示。从合成窗口中可以看到两个图片叠加的原始效果，如图 1-66 所示。

图 1-65　插入时间线　　　　　　　　　　　　图 1-66　素材效果

4）将图片4.jpg移到右下角，右键单击图片4.jpg，从弹出的快捷菜单中选择"图层样式"→"投影"选项，给它添加阴影效果。现在可以看到图片4.jpg产生了一点阴影，但是效果不是很明显，如图1-67所示。

5）在时间线窗口中展开"图片4"→"图层样式"→"投影"，设置"混合模式"为深色，"距离"为25，"大小"为23，"杂色"为4，其余参数默认不变。从合成窗口中可以看到图片4.jpg产生了明显的阴影效果，如图1-68所示。

图1-67 默认阴影效果　　　　　　　　图1-68 阴影效果变化

6）在时间线窗口中用鼠标右键单击"图片4"，从弹出的快捷菜单中选择"图层样式"→"描边"选项，给它添加描边效果。

7）在时间线窗口中展开"图片4"→"图层样式"→"描边"，设置"颜色"为白色、"大小"为6，如图1-69所示。从合成窗口中可以看到"图片4"产生了描边效果，如图1-70所示。

图1-69 设置"描边"选项　　　　　　　图1-70 描边效果

8）在时间线窗口中右键单击"图片4"，从弹出的快捷菜单中选择"图层样式"→"内发光"选项，给它添加内发光效果。

9）在时间线窗口中展开"图片4"→"图层样式"→"内发光"，设置"混合模式"为线性光、"不透明度"为100、"大小"为27，其余参数默认不变。

10）从合成窗口中可以看到"图片4"与"图片5"组合的最终效果，如图1-64所示。

1.3.3 使用图层混合模式

"混合模式"用于控制上面的图层以什么方式与下面的图层混合，通过将图层的不同通道信息以不同的方式进行混合叠加，可以产生很多色彩效果。图1-71所示为"混合模式"

子菜单，其中共包括 38 种不同的混合模式。

图 1-71 "混合模式"子菜单

1）启动 After Effects CC 2020 程序，新建一个"合成名称"为混合模式、"预设"为 PAL D1/DV、"持续时间"为 5s 的合成。

2）在时间线窗口中至少应该有两个重合的图层，这样才能够在上面的图层设置混合模式，否则不会看到效果。按〈Ctrl+I〉组合键，打开"导入文件"对话框，选择本书配套资源项目 1\任务 3\素材\图片 6.jpg 和图片 7.jpg 做不同的混合模式演示，两个图像素材的原始效果如图 1-72 和图 1-73 所示。

图 1-72 上层图像

图 1-73 下层图像

由于混合模式很多，而且有些混合模式的效果差不多，这里只介绍其中比较常用的混合模式。

- 正常：当上层图像的不透明度为 100%时，完全显示上层图像，如图 1-74 所示。

图 1-74 正常混合模式

● 变暗：将两个图层的亮度进行对比，然后只显示其中比较暗的像素，表现出来的结果是比原来的图像暗，如图 1-75 所示。

图 1-75　变暗混合模式

● 颜色加深：将两个图层按亮度进行叠加，使亮处更亮，暗处更暗，产生强烈的对比度，如图 1-76 所示。

图 1-76　颜色加深混合模式

● 相加：将两个图层的亮度进行相加，使整个图层的亮度大大增加，如图 1-77 所示。

图 1-77　相加混合模式

● 变亮：比较两个图层的亮度，显示其中比较亮的。该模式只对当前图层中比下层图像中对应像素更亮的像素起作用，如图 1-78 所示。

图 1-78　变亮混合模式

- 屏幕：该模式也是将两个图层的亮度相加，使图像的亮度更高，它的结果比相加混合模式要暗一些，如图 1-79 所示。

图 1-79　屏幕混合模式

- 叠加：将两个图层的颜色进行混合，亮度基本保持不变，如图 1-80 所示。

图 1-80　叠加混合模式

- 强光：混合两个图层的颜色和亮度，使混合之后的图像亮处更亮，暗处更暗，产生强烈的反差，如图 1-81 所示。

图 1-81　强光混合模式

- 差值：将两个图层的颜色进行翻转并混合，得到的结果类似于两张重叠的底片，如图 1-82 所示。

图 1-82　差值混合模式

1.3.4 图层播放速度的控制

在 After Effects CC 2020 中能够以多种方法控制图层的播放速度，可以将一段视频或者动画快放，也可以慢放，可以将视频倒放，也可以将视频的一部分快放，另一部分慢放，只要用户需要，可以随意控制播放速度。

1．时间伸缩

时间伸缩是最简单的一种调节视频速度的方法，它可以直接将整段视频快放或者慢放。这里以制作一个"快镜头"效果来介绍"时间伸缩"功能的使用方法，其效果如图 1-83 所示。

图 1-83　最终效果

具体操作步骤如下：

1）启动 After Effects CC 2020 程序，新建一个"合成名称"为时间伸缩、"预设"为 PAL D1/DV、"持续时间"为 4：11s 的合成。

2）双击项目窗口的空白处，在打开的"导入文件"对话框中选择本书配套资源项目 1\任务 3\素材\视频 1.avi 文件，然后单击"导入"按钮。

3）将视频 1.avi 文件插入到时间线窗口中，现在视频 1.avi 的持续时间与合成的持续时间一致，都是 4：11s。

4）播放预览视频文件的原始效果，可以看到画面中人物的正常跑步状态，如图 1-84 所示。

5）在时间线窗口中右键单击"视频 1"图层，从弹出的快捷菜单中选择"时间"→"时间伸缩"选项，打开"时间伸缩"对话框，默认"拉伸因数"为 100%，即保持默认的播放速度，如图 1-85 所示。

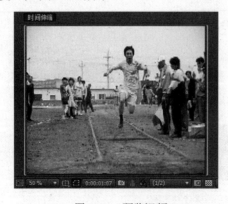

图 1-84　预览视频　　　　　　　　　图 1-85　"时间伸缩"对话框

6）将"拉伸因数"选项的参数值设置为40%，可以看到"新持续时间"选项显示的持续时间变短了，单击"确定"按钮，关闭"时间伸缩"对话框，回到主界面，可以看到时间线中"视频1"的持续时间缩短了，如图1-86所示。

图1-86 缩短持续时间

7）再次播放预览视频，可以看到视频播放的速度加快了，如图1-86所示。

2．时间重映射

时间重映射是相对高级的调速工具，它可以将同一段视频中的不同部分设置为不同的速度。这里使用"时间重映射"功能来制作影片的"快慢镜头组合"效果，如图1-87所示。

图1-87 最终效果

具体操作步骤如下。

1）启动After Effects CC 2020程序，新建一个"合成名称"为时间重映射、"预设"为PAL D1/DV、"持续时间"为7s的合成。

2）双击项目窗口的空白处，在打开的"导入文件"对话框中选择本书配套资源项目1\任务3\素材\视频1.avi文件，然后单击"导入"按钮。

3）将视频1.avi文件插入到时间线窗口中，可以看到"视频1"图层的持续时间比合成的持续时间短，它的持续时间只有4：11s，如图1-88所示。

4）在时间线窗口中右键单击"视频1"图层，从弹出的快捷菜单中选择"时间"→"启用时间重映射"选项，可以看到在"视频1"图层下面出现了一个"时间重映射"选项，如图1-89所示。默认情况下，在"视频1"图层的首尾各有一个关键帧，如图1-90所示。

5）拖动"视频1"图层的末端，将图层延长至与合成的持续时间一致，如图1-91所示。

图1-88 插入时间线

图1-89 增加"时间重映射"选项

图1-90 两个关键帧

图1-91 延长图层

6）在 2s 处给"时间重映射"选项添加一个关键帧，并保持默认值不变，如图 1-92 所示。

7）将原来在 4：11s 处的关键帧移至 5：11s 处，如图 1-93 所示。

图 1-92 添加关键帧

图 1-93 移动关键帧

8）在 4：11s 处给"时间重映射"选项添加一个关键帧，将其设置为 2：11s，如图 1-94 所示。

9）现在"视频 1"图层中有 4 个关键帧，中间的两个关键帧是拖动添加的，另外两个关键帧是默认关键帧，如图 1-95 所示。

图 1-94 添加关键帧

图 1-95 所有关键帧

10）播放预览最终效果，可以看到视频开始以正常速度播放，然后以慢镜头播放，最后以快镜头播放，如图 1-87 所示。

在 After Effects CC 2020 中可以随意改变视频的播放速度，也可以将视频从结束位置到开始进行倒放。设置视频倒放一般可以使用下面两种方法。

（1）以 100%的速度进行倒放

在时间线窗口中用鼠标右键单击视频素材，从弹出的快捷菜单中选择"时间"→"时间反向图层"选项，就可以将视频按照原来的速度进行倒放。

（2）倒放并变速

1）把视频进行倒放并调节倒放的速度，应该用鼠标右键单击素材，从弹出的快捷菜单中选择"时间"→"时间伸缩"选项。

2）在打开的"时间伸缩"对话框中将"拉伸因数"设置为负数，这里设置为-50%，表示以两倍的速度进行倒放。

任务 1.4 遮罩的使用

问题的情景及实现

遮罩也叫作蒙版，它是 After Effects CC 2020 中一个非常重要的合成工具。遮罩可以理解为一个"挡板"，它可以是任意形状，使用它可以遮挡住当前图层的一部分，使被遮挡的部分变成透明，以显示下面的图层。使用"蒙版羽化"可以将不同的图像进行平滑地融合，使用"蒙版扩展"可以将遮罩的变化过程记录为动画。

1.4.1 绘制遮罩

After Effects CC 2020 提供了多个遮罩工具，以便用户根据需要绘制和控制不同的遮罩，常用的遮罩有矩形遮罩、圆角矩形遮罩、椭圆遮罩、多边形遮罩和星形遮罩。

1．绘制矩形遮罩

矩形遮罩是一种很常用的遮罩类型，可以直接使用矩形工具绘制，其效果如图 1-96 和图 1-97 所示。

图 1-96　绘制遮罩　　　　　　　　　图 1-97　显示透明背景

具体操作步骤如下。

1）启动 After Effects CC 2020 程序，新建一个"合成名称"为遮罩、"预设"为 PAL D1/DV、"持续时间"为 5s 的合成。

2）双击项目窗口的空白处，在打开的"导入文件"对话框中选择本书配套资源项目 1\任务 4\素材\图片 8.jpg 文件，然后单击"导入"按钮。

3）将图片 8.jpg 文件拖到时间线窗口中，如图 1-98 所示。现在从合成窗口中可以看到图片 8.jpg 的原始效果，如图 1-99 所示。

图 1-98　插入时间线　　　　　　　　　图 1-99　查看素材效果

4）在工具箱中单击矩形工具，确定图像 8.jpg 处于被选中状态，在合成窗口中拖动鼠标绘制遮罩，如图 1-96 所示。

5）单击合成窗口中的"切换透明网格"按钮，以透明的方式显示背景，可以看到画面中遮罩范围之外的区域是透明的，如图 1-97 所示。

6）按〈M〉键打开"图像 8"图层的"蒙版路径"选项，可以看到有一个"遮罩 1"，这就是刚才绘制的遮罩，如图 1-100 所示。

2．绘制自由形状遮罩

使用钢笔工具可以在图层上绘制任何形状的遮罩，以提取图层中特定的范围，其效果如图 1-101 所示。

图1-100　查看遮罩的名称　　　　　　　图1-101　自由遮罩的最终效果

具体操作步骤如下。

1）启动After Effects CC 2020程序，新建一个"合成名称"为自由遮罩、"预设"为PAL D1/DV、"持续时间"为5s的合成。

2）双击项目窗口的空白处，在打开的"导入文件"对话框中选择本书配套资源项目1\任务4\素材\图片9.jpg和图片10.jpg文件，然后单击"导入"按钮。

3）将图片9.jpg文件插入到时间线窗口中，如图1-102所示。

4）现在从合成窗口中可以看到图片9.jpg的原始效果，如图1-103所示。在工具箱中选择钢笔工具，使用钢笔工具在合成窗口中沿物体的边缘绘制遮罩，如图1-104所示。

图1-102　插入时间线　　　　　　　　　图1-103　查看素材效果

5）为了更准确地绘制遮罩，可以将合成窗口中的图像放大比例显示，这样可以更清楚地分辨物体的边缘，如图1-105所示。

图1-104　绘制遮罩　　　　　　　　　　图1-105　精确地绘制遮罩

6)绘制完毕之后,将遮罩连接为封闭遮罩,现在画面中的物体被分离了出来,如图 1-106 所示。

7)在工具箱中按住"钢笔工具"按钮不放,1 秒钟之后将弹出一个下拉列表,选中转换"顶点"工具,如图 1-107 所示。

图 1-106　绘制完毕　　　　　　　　　　图 1-107　选中转换"顶点"工具

8)使用转换"顶点"工具单击遮罩上面的一个顶点,顶点上会出现控制手柄,改变控制手柄的长度和角度,可以精确地控制遮罩的形状,如图 1-108 所示。

9)以同样的方法转换其他顶点,然后精确地调节遮罩的形状,如图 1-109 所示。调节完毕之后的画面效果如图 1-110 所示。

10)将图片 10.jpg 文件拖到时间线窗口中,放置在"图片 9"的下层,如图 1-111 所示。从合成窗口中可以看到图层叠加的效果,如图 1-112 所示。

图 1-108　精确地控制遮罩的形状 1　　　图 1-109　精确地控制遮罩的形状 2

图 1-110　完成调节　　　　　　　　　　图 1-111　叠加图层

11)将"图片9"图层的"遮罩1"的"蒙版羽化"值设置为1,使图像的边缘产生一点羽化效果,以免边缘太生硬,如图1-113所示。

图1-112 图层叠加效果

图1-113 添加羽化效果

12)选择"图片9"图层,在效果和预设窗口中选择"颜色校正"→"亮度和对比度"特效并双击之,在效果控件窗口中设置其参数,设置"亮度"为7、"对比度"为30。

13)现在从合成窗口中可以看到画面合成的最终效果,如图1-101所示。

1.4.2 设置遮罩的属性

在绘制遮罩之后,除了可以调节控制点以改变遮罩的形状之外,还可以对其混合模式、不透明度等属性进行设置。其效果如图1-114所示。

具体操作步骤如下。

1)启动After Effects CC 2020程序,新建一个"合成名称"为遮罩属性、"预设"为PAL D1/DV、"持续时间"为5s的合成。

2)双击项目窗口的空白处,在打开的"导入文件"对话框中选择本书配套资源项目1\任务4\素材\图片11.jpg和图片12.jpg文件,然后单击"导入"按钮。

3)将图片11.jpg和图片12.jpg文件插入到时间线窗口中,如图1-115所示。在合成窗口中可以看到图片11.jpg的原始效果,如图1-116所示。

图1-114 遮罩属性的最终效果

图1-115 插入时间线

4)在"图片11"图层的上面绘制一个椭圆遮罩,现在的画面效果如图1-117所示。

图 1-116　原始效果　　　　　　　　　图 1-117　绘制遮罩

5）将"图片 11"的"遮罩 1"的混合模式设置为"相减",如图 1-118 所示。现在看到合成窗口中"图片 11"原来透明的区域变成了不透明,原来不透明的区域变成了透明,如图 1-119 所示。

图 1-118　改变遮罩模式　　　　　　　　图 1-119　画面变化 1

6）勾选遮罩模式选项右边的"反转"复选框,将遮罩 1 翻转,然后将"蒙版羽化"值设置为 30,如图 1-120 所示。在合成窗口中可以看到画面变化,如图 1-121 所示。

图 1-120　翻转并羽化遮罩　　　　　　　图 1-121　画面变化 2

7）将"蒙版不透明度"选项的参数值设置为 70%,如图 1-122 所示。在合成窗口中可以看到"图片 11"图层的不透明度降低之后的效果,如图 1-123 所示。

43

图 1-122　降低蒙版不透明度

图 1-123　画面变化 3

8）将"蒙版不透明度"选项的参数值重新设置为 100%，然后将"蒙版扩展"设置为 50，如图 1-124 所示。在合成窗口中可以看到黄色的"图片 11"区域扩大了，如图 1-125 所示。

图 1-124　设置蒙版扩展

图 1-125　查看画面变化

9）单击"遮罩 1"的"形状"选项，在打开的"蒙版形状"对话框中选择"形状"区域中的"重置为"复选框并设置为矩形。

10）单击"确定"按钮，关闭"蒙版形状"对话框，回到主界面，可以看到"图片 11"的遮罩由原来的椭圆形变成了矩形，如图 1-114 所示。

1.4.3　遮罩动画

遮罩的各种属性变化都可以记录为动画，通过遮罩的变化来控制画面的变化，可以实现多个图像的完美融合与过渡。这里以遮罩动画来完成画面的过渡效果，其效果如图 1-126 所示。

图 1-126　最终效果

具体操作步骤如下。

1）启动 After Effects CC 2020 程序，新建一个"合成名称"为遮罩动画、"预设"为

44

PAL D1/DV、"持续时间"为 3s 的合成。

2）双击项目窗口的空白处，在打开的"导入文件"对话框中选择本书配套资源项目 1\任务 4\素材\图片 13.jpg 和图片 14.jpg 文件，然后单击"导入"按钮。

3）将图片 13.jpg 文件拖到时间线窗口中，从合成窗口中可以看到图片 13.jpg 的原始效果，如图 1-127 所示。

4）将图片 14.jpg 文件拖到时间线窗口中，放置在最上层，如图 1-128 所示。现在从合成窗口中只能够看到"图片 14"图层的画面，如图 1-129 所示。

5）在"图片 14"图层的上面绘制一个椭圆遮罩，如图 1-130 所示。在时间线窗口中勾选"图片 14"图层的"遮罩 1"的"反转"复选框，将遮罩翻转。

图 1-127 素材效果

图 1-128 叠加图层

图 1-129 查看画面效果

图 1-130 绘制遮罩

6）现在从合成窗口中可以看到翻转遮罩之后的画面变化，如图 1-131 所示。

7）将遮罩移动至画面中的位置，并适当地调整遮罩的形状，如图 1-132 所示。

图 1-131 查看画面变化

图 1-132 移动遮罩

8)选择"图片14"图层,按〈F〉键,设置"蒙版羽化"为 70,羽化遮罩之后,两个图层平滑地融合在一起,如图 1-133 所示。

9)为"蒙版扩展"选项在 0s 和 2:24s 处添加两个关键帧,其值为-40 和 220,如图 1-134 所示。

图 1-133 羽化效果

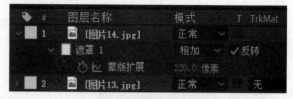

图 1-134 设置第一个关键帧

10)选择关键帧,单击时间线窗口的工具栏中的"图表编辑器"按钮,显示"遮罩扩展"选项的动画曲线,如图 1-135 所示。

11)分别右击动画曲线上面的两个关键帧,从弹出的快捷菜单中单击"关键帧辅助"→"缓动"选项,在关键帧上面出现了贝兹控制手柄。

12)适当地调节控制手柄的长度和角度,使动画曲线如图 1-136 所示。这样可以使动画开始变化很慢,然后逐渐变快。

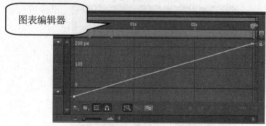

图 1-135 显示动画曲线

图 1-136 调节动画曲线

13)按小键盘上的数字〈0〉键,可以在合成窗口中预览动画的最终效果,如图 1-126 所示。

1.4.4 打开的折扇

本例主要讲解打开的折扇动画的制作,用到了蒙版属性的多种修改方法,以及路径添加和调整方法,制作出一把慢慢打开的折扇。本例的最终效果如图 1-137 所示。

图 1-137 最终效果

具体操作步骤如下。

1）启动 After Effects CC 2020 程序，新建一个"合成名称"为打开的折扇、"预设"为 PAL D1/DV、"持续时间"为 3s 的合成。

2）按〈Ctrl+I〉组合键，打开"导入文件"对话框，选择本书配套资源项目 1\任务 4\素材\折扇.psd 文件，单击"导入"按钮。

3）打开"折扇.psd"对话框，设置"导入种类"为合成，选择"合并图层样式到素材"单选按钮，如图 1-138 所示。单击"确定"按钮，可以在项目窗口中看到导入的"折扇"合成和一个文件夹，如图 1-139 所示。

图 1-138 折扇

图 1-139 项目窗口

4）在项目窗口中选择"折扇"合成，按〈Ctrl+K〉组合键，打开"合成设置"对话框，设置持续时间为 3s，单击"确定"按钮。

5）双击打开"折扇"合成，从合成窗口中可以看到素材的显示效果，如图 1-140 所示。

6）选择"扇柄"图层，然后单击工具箱中的"向后平移（锚点）工具"按钮，在合成窗口中选择中心点，将其移动到扇柄的旋转位置，如图 1-141 所示。

图 1-140 素材

图 1 141 锚点

7）选择"扇柄"图层，按〈R〉键展开"旋转"选项，为"旋转"选项在 0s 和 2s 处添加两个关键帧，其值为-129 和 0。

8）选择"扇面"图层，单击工具箱中的"钢笔工具"按钮，绘制两个蒙版轮廓，如图 1-142 所示。

9）按〈M〉键展开"蒙版路径"选项，为"蒙版路径 1"在 0s、12 帧、1s、1：

47

12s 和 2s 处添加关键帧，其蒙版路径如图 1-142~图 1-146 所示。

图 1-142　两个蒙版

图 1-143　蒙版 1（12 帧）

图 1-144　两个蒙版（1s 处）

图 1-145　蒙版 1

10）为"蒙版路径 2"在 0s、1s 和 2s 处添加关键帧，其蒙版路径如图 1-142、图 1-144 和图 1-146 所示。

图 1-146　两个蒙版

11）按小键盘上的数字〈0〉键，即可在合成窗口中预览动画，如图 1-137 所示。

综合实训

实训目的

通过本实训项目使学生进一步掌握图层和遮罩动画的制作，并且能在实际项目中运用特

效制作电视片头。

实训 1　城市之光

实训情景设置

本片头使用蒙版和混合模式制作背景效果，使用 Light Factory 特效制作光晕效果，使用"单元格图案""亮度和对比度""快速方框模糊"和"发光"特效制作光束，使用 3D 图层制作三维效果，使用 3D Invigorator（三维标题）制作 3D 文字动画。其效果如图 1-147 所示。

图 1-147　最终效果

项目参考操作步骤

1．制作背景效果

1）启动 After Effects CC 2020，单击"新建项目"按钮，然后按〈Ctrl+N〉组合键，打开"合成设置"对话框，建立一个"合成名称"为城市之光、"预设"为 PAL D1/DV、"持续时间"为 3s 的合成，单击"确定"按钮。

2）执行菜单命令"文件"→"导入"→"文件"，打开"导入文件"对话框，选择本书配套资源项目 1\综合实训\素材\01.jpg、03.tga 和 02.mov 文件，单击"导入"按钮导入素材，并将 01.jpg 拖动到时间线窗口中。

3）按〈Ctrl+Y〉组合键，打开"纯色设置"对话框，新建一个"名称"为蓝色蒙版、"颜色"值为 0024FF 的纯色图层。在工具箱中选择钢笔工具，在合成窗口中绘制遮罩，如图 1-148 所示。

4）按〈F〉键展开"蒙版羽化"选项，设置"蒙版羽化"选项的数值为 400，如图 1-149 所示，蒙版将被羽化。合成窗口中的效果如图 1-150 所示。

5）按〈T〉键展开图层的"不透明度"选项，设置"不透明度"选项的数值为 50。合成窗口中的效果如图 1-151 所示。

图 1-148　绘制遮罩　　　　　　　　图 1-149　蒙版羽化

图 1-150 羽化效果

图 1-151 不透明度效果

6）将 03.tga 文件拖动到时间线窗口中，按〈T〉键展开图层的"不透明度"选项，设置其数值为 85。

7）选择"03"图层，按〈S〉键展开图层的"缩放"选项，为"缩放"选项在 0s 和 2:24s 处添加关键帧，对应参数为 100 和 70。

8）选择"03"图层，在效果和预设窗口中选择"颜色校正"→"色相/饱和度"特效并双击之，在效果控件窗口中进行参数设置，设置"主色调"为 176，其余参数默认不变。

9）将 02.mov 文件拖到时间线窗口中，放置在上层，并设置该层的混合模式为相加，如图 1-152 所示。合成窗口中的效果如图 1-153 所示。

图 1-152 设置混合模式

图 1-153 合成效果图

2．制作装饰图形

1）按〈Ctrl+Y〉组合键，新建一个"名称"为白色 纯色、"颜色"为白色的纯色层，将其放置在上层，然后在工具箱中选择椭圆工具，在合成窗口中绘制两个椭圆遮罩，如图 1-154 所示。按〈F〉键展开"蒙版羽化"选项，在"蒙版 2"的模式下拉菜单中选择"相减"，如图 1-155 所示，以进行遮罩间的相减。

图 1-154 绘制两个遮罩

图 1-155 蒙版 2 的设置

2)选择"白色 纯色"图层,按〈T〉键展开"不透明度"选项,设置其数值为30。

3)按〈Ctrl+Y〉组合键,新建一个"名称"为透明圆形、"颜色"为白色的纯色图层,放置在上层。在工具箱中选择椭圆工具,在合成窗口中绘制一个圆形遮罩,如图1-156所示。按〈T〉键展开图层的"不透明度"选项,设置其数值为30。合成窗口中的效果如图1-157所示。

图1-156 绘制圆形遮罩

图1-157 合成效果图

4)选中"白色 纯色"和"透明圆形"图层,按〈Ctrl+D〉组合键复制,如图1-158所示。调整圆形的"缩放"为50、"位置"为(516,439),合成窗口中的效果如图1-159所示。

图1-158 复制图层

图1-159 合成效果

5)按〈Ctrl+Y〉组合键,新建一个"名称"为深橙色纯色1、"颜色"为深橙色的纯色图层,设置"颜色"值为8E2D00,放置在上层。设置该层的混合模式为变亮,如图1-160所示。在工具箱中选择椭圆工具,在合成窗口中绘制一个椭圆遮罩,如图1-161所示。

图1-160 混合模式设置

图1-161 绘制遮罩

6）按〈F〉键展开"蒙版羽化"选项，设置"蒙版羽化"选项的数值为250，遮罩将被羽化。合成窗口中的效果如图1-162所示。

7）按〈Ctrl+Y〉组合键，新建一个"名称"为深橙色纯色2、"颜色"值为732600的纯色图层，放置在上层。在工具箱中选择椭圆工具，在合成窗口中绘制一个椭圆遮罩，如图1-163所示。按〈F〉键展开"蒙版羽化"属性，设置"蒙版羽化"选项的数值为150，蒙版将被羽化。合成窗口中的效果如图1-164所示。

8）按〈Ctrl+Y〉组合键，新建一个"名称"为橙色蒙版1、"颜色"值为DE8E2F的纯色图层，放置在上层，并设置该层的混合模式为线性光。在工具箱中选择椭圆工具，在合成窗口中绘制一个椭圆遮罩，如图1-165所示。按〈F〉键展开"蒙版羽化"选项，设置其数值为250，蒙版将被羽化。合成窗口中的效果如图1-166所示。

图1-162　合成效果

图1-163　绘制遮罩

图1-164　合成效果

图1-165　绘制遮罩

9）按〈Ctrl+Y〉组合键，新建一个"名称"为橙色蒙版2、"颜色"值为F8AD37的纯色图层，放置在上层，并设置该层的混合模式为颜色减淡。在工具箱中选择椭圆工具，在合成窗口中绘制一个椭圆遮罩，如图1-167所示。按〈F〉键展开"蒙版羽化"选项，设置其数值为150，合成窗口中的效果如图1-168所示。

3．制作光晕

1）按〈Ctrl+Y〉组合键，新建一个"名称"为光晕1、"颜色"为黑色的纯色图层，放置在上层。设置该层的混合模式为相加，如图1-169所示。

图 1-166 合成效果

图 1-167 绘制遮罩

图 1-168 合成效果

图 1-169 混合模式的设置

2)选择"光晕 1"图层,在效果和预设窗口中选择"Knoll Light Factory(光工厂插件)"→"Light Factory(光工厂)"特效并双击之,在效果控件窗口中进行参数设置,设置"比例"为 1.5,其余参数默认不变。

3)在效果控件窗口中为"角度"选项在 0s 和 2:08s 处添加两个关键帧,对应参数为 0 和 1x+0°。

4)为"光源位置"选项在 0s、0:15s、0:24s、1:11s 和 2:08s 处添加 5 个关键帧,对应位置为(270, 0)、(410, 125)、(423, 250)、(313, 333)和(154, 375)。拖动时间指针查看效果,如图 1-170 所示。

图 1-170 合成效果

5)按〈Ctrl+Y〉组合键,新建一个"名称"为光束、"颜色"为黑色的纯色图层,放置在上层,并设置该层的混合模式为相加。

6)选择"光束"图层,在效果和预设窗口中选择"生成"→"单元格图案"特效并双击之,在效果控件窗口中进行参数设置,设置"单元格图案"为印板、"分散"为0、"大小"为20,其余参数默认不变。合成窗口中的效果如图1-171所示。

提示: 使用"单元格图案"命令可以生成一种程序纹理用来模仿细胞、泡沫和原子结构等单元状物体。

7)在效果控件窗口中为"演化"选项在0s和2:24s处添加两个关键帧,对应参数为0°和3x+130°。

8)选择"光束"图层,在效果和预设窗口中选择"颜色校正"→"亮度和对比度"特效并双击之,在效果控件窗口中设置其参数,设置"亮度"为-50、"对比度"为100。合成窗口中的效果如图1-172所示。

图1-171 合成效果　　　　　　　　　　　图1-172 合成效果

9)选择"光束"图层,在效果和预设窗口中选择"模糊和锐化"→"快速方框模糊"特效并双击之,在效果控件窗口中进行参数设置,设置"模糊半径"为30、"模糊方向"为水平。

10)选择"光束"图层,在效果和预设窗口中选择"风格化"→"发光"特效并双击之,在效果控件窗口中设置"发光阈值"为34、"发光半径"为26、"发光强度"为3、"发光颜色"为A和B颜色、"颜色A"的值为FFFC00、"颜色B"的值为FF6000,其他参数默认不变,合成窗口中的效果如图1-173所示。

11)单击"光束"图层右面的"3D图层"按钮,打开3D属性。单击"光束"图层左侧的小三角形按钮,打开"变换"属性进行设置,设置"缩放"为(800,100,100)、"X轴旋转"为-100°、"Y轴旋转"为-140°、"Z轴旋转"为95°,如图1-174所示。合成窗口中的效果如图1-175所示。

12)在工具箱中选择椭圆工具,在合成窗口中绘制一个椭圆遮罩,如图1-176所示。按〈F〉键展开"蒙版羽化"选项,设置"蒙版羽化"选项的数值为110,蒙版将被羽化。

图1-173 合成效果

图1-174 "变换"属性

图1-175 合成效果

图1-176 绘制遮罩

4．制作文字动画

1）按〈Ctrl+N〉组合键，打开"合成设置"对话框，设置"合成名称"为文字动画、"预设"为PAL D1/DV、"持续时间"为3s，单击"确定"按钮。

2）按〈Ctrl+Y〉组合键，打开"纯色设置"对话框，设置"名称"为文字、"颜色"为黑色，单击"确定"按钮。

3）选择"文字"图层，在效果和预设窗口中选择"Zaxwerks"，双击"3D Invigorator"，打开"3D Invigorator PRO"对话框，单击"Create 3D Text"按钮。

4）打开"3D Text"对话框，选择"字体"为汉仪菱心体简，在文本框内输入"城"，如图1-177所示，单击"Ok"按钮。

图1-177 输入文字

5）在效果控件窗口中单击"Views"按钮，从弹出的快捷菜单中选择"Front"选项。展开"Camera"选项，设置"Camera Type"为 Hand help、"（L，H）Camera Eye Z"为 1100、"（L，H）Camera Eye X"为 100。

6）在效果控件窗口中单击"Setup"按钮，打开"3D Invigorator Pro Set-Up Windows（三维标题建立窗口）"对话框。选择"Object Set2"，按〈Ctrl+T〉组合键，打开"3D Text"对话框，在文本框内输入"市"，单击"Ok"按钮。

7）选择"Object Set3"，按〈Ctrl+T〉组合键，打开"3D Text"对话框，在文本框内输入"之"，单击"Ok"按钮。

8）单击"Add a new Object Set to the Scene"按钮，选择"Object Set4"，按〈Ctrl+T〉组合键，打开"3D Text"对话框，在文本框内输入"光"，单击"Ok"按钮。

9）展开"Object Set1"→"Set Positioning"，设置"Set1 X Position"为-15；展开"Object Set2"→"Set Positioning"，设置"Set2 X Position"为 60；展开"Object Set3"→"Set Positioning"，设置"Set3 X Position"为 135；展开"Object Set4"→"Set Positioning"，设置"Set4 X Position"为 210，如图 1-178 所示。

10）单击"Setup"按钮，打开"3D Invigorator Pro Set-Up Windows"对话框，在中间窗口中按住〈Shift〉键分别选择"城市之光"文字，打开"Materials Edit（材质编辑）"对话框。

11）从"Materials Swatches（材质样本）"中选择一个颜色球拖到"Materials Docks（材质区）"的第二个框中，打开"Zaxwerks"对话框，单击"yes"按钮，双击刚才拖入的材质样本球。

12）单击"Base Color（颜色）"右边的色块，打开"颜色"对话框，设置 R 为 255、G 为 255、B 为 255，单击"确定"按钮。

13）从"Materials Swatches（材质样本）"中选择一个颜色球拖到"Materials Docks"的第三个框中，打开"Zaxwerks"对话框，单击"yes"按钮，双击刚才拖入的材质样本球。

14）单击"Base Color（颜色）"右边的色块，打开"颜色"对话框，设置 R 为 255、G 为 0、B 为 0，单击"确定"按钮。

15）从"Materials Swatches（材质样本）"中选择一个颜色球拖到"Materials Docks"的第四个框中，打开"Zaxwerks"对话框，单击"yes"按钮，双击刚才拖入的材质样本球。

16）单击"Base Color"右边的色块，打开"颜色"对话框，设置 R 为 242、G 为 181、B 为 74，如图 1-179 所示，单击"确定"按钮。

图 1-178　文字效果

图 1-179　设置颜色

17）按住■不放，拖到 OUTSIDE（侧面）左边的②放开，打开"Zaxwerks"对话框，单击"yes"按钮，设置文字的侧面颜色；按住■不放，拖到 FRONT（正面）下边的①放开，打开"Zaxwerks"对话框，单击"yes"按钮，设置文字的正面颜色；按住■不放，拖到 BACK（后面）上边的②放开，打开"Zaxwerks"对话框，单击"yes"按钮，设置文字的背面颜色，如图 1-180 所示。

18）在"Object Controls（对象控制）"选项卡中设置"Depth（厚度）"为 18、"Bevel Scale（倒角缩放）"为 25、"Choke（抑制）"为-0.33、"SpikeBuster（去除尖物）"为 3，如图 1-181 所示。

图 1-180　文字颜色　　　　　　　　　　图 1-181　对象控制

19）在效果控件窗口中分别为"Camera Eye X""（L，H）Camera Eye Y""（L，H）Camera Eye Z"选项在 0：20s 处添加关键帧，对应参数为（320，-150，30），在 1：20s 处添加关键帧，对应参数为（-40，130，1100）。

20）为"Set1 Y Rotation（设置 1Y 旋转）"选项在 1：23s 处添加关键帧，对应参数为 0°，在 1：15s 处添加关键帧，对应参数为-90°。为"Set1 X Position"选项在 1：20s 处添加关键帧，对应参数为-15，在 1：07s 处添加关键帧，对应参数为-60。

21）为"Set2 Y Rotation（设置 2Y 旋转）"选项在 2：03s 处添加关键帧，对应参数为 0°，在 1：20s 处添加关键帧，对应参数为-100°。为"Set2 X Position"选项在 1：20s 处添加关键帧，对应参数为 60，在 1：07s 处添加关键帧，对应参数为 10。

22）为"Set3 Y Rotation"选项在 2：08s 处添加关键帧，对应参数为 0°，在 2s 处添加关键帧，对应参数为-100°。为"Set3 X Position"选项在 1：20s 处添加关键帧，对应参数为 135，在 1：07s 处添加关键帧，对应参数为 105。

23）为"Set4 Y Rotation"选项在 2：13s 处添加关键帧，对应参数分别为 0°，在 2：05s 处添加关键帧，对应参数分别为-105°。

24）按〈Ctrl+Y〉组合键，新建一个"名称"为光晕、"颜色"为黑色的纯色图层，并将其拖动到"文字"图层的下面。

25）选择"光晕"图层，在效果和预设窗口中选择"Knoll Light Factory"→"Light Factory（光工厂）"特效并双击之，为"光晕"图层添加光工厂特效。在效果控件窗口中为"光源位置"选项在 2s 处添加关键帧，对应参数为（1366，440），在 2：14s 处添加关键帧，对应参数为（340，440）。

26）在效果控件窗口中为"亮度"选项在 2：11s 处添加关键帧，对应参数为 100，在 2：16s 处添加关键帧，对应参数为 0。

27）将"文字动画"合成拖到"城市之光"合成时间线窗口的最上层，混合模式设置为相加。

28）按小键盘上的数字〈0〉键，可以在合成窗口中预览动画的最终效果，如图 1-147 所示。

实训 2　赛车盛事

实训情景设置

这是一个富有动感的片头，在文字视觉表现部分通过快速飘落的文字及叠加在文字上的色块营造一种速度感，虽然汽车由右至左切入屏幕的视觉冲击感很强，但实现技术实际上比较简单，重点是"摇摆器"属性，这是使汽车素材具有发动前颤动感觉的根本所在。使用向后平移（锚点）工具调整图像的中心点；通过改变"变换"属性的数值并配合"快速方框模糊"特效制作方块动画，通过拖动时间线来改变方块动画出现的前后顺序；通过设置图层的入点和出点制作文字动画；通过设置"摇摆器"属性来制作汽车动画。其效果如图 1-182 所示。

图 1-182　最终效果

项目参考操作步骤

1．制作矩形动画

1）启动 After Effects CC 2020，单击"新建项目"按钮，按〈Ctrl+N〉组合键，打开"合成设置"对话框，建立一个"合成名称"为文字动画、"预设"为 PAL D1/DV、"持续时间"为 7s 的合成，单击"确定"按钮。

2）按〈Ctrl+Y〉组合键，打开"纯色设置"对话框，建立一个"名称"为红色矩形、"颜色"值为 FF090A、"持续时间"与合成一致的固态层，单击"确定"按钮。

3）在工具箱中选择矩形工具，在合成窗口中绘制一个矩形遮罩，如图 1-183 所示。

4）选择"红色矩形"图层，将时间指针放置在 0：12s 处，按〈Alt+[〉组合键设置图层的入点，如图 1-184 所示。

图1-183 矩形遮罩　　　　　　　　　　图1-184 设置图层的入点

5）选择"红色矩形"图层，按〈Ctrl+D〉组合键复制一层，将新复制层的起始位置拖动到0：11处，将时间指针放置在1：0ls处，按〈Alt+]〉组合键设置图层的出点，并改名为"红色矩形2"，设置"混合模式"为强光，如图1-185所示。

6）选择"红色矩形2"图层，然后选择向后平移（锚点）工具，调整定位点到矩形的右下方，如图1-186所示。

图1-185 设置图层的出点　　　　　　　图1-186 改变定位点

提示：定位点是对象旋转和缩放等设置的坐标中心，默认状态下定位点在对象的中心，可以通过数字方式和拖动方式改变对象的定位点。

7）单击"红色矩形2"左侧的小三角形按钮，打开"变换"属性，设置"锚点"为（372，278）、"位置"为（313，327）、"缩放"为185，其余参数不变。合成窗口中的效果如图1-187所示。

8）选择"红色矩形2"图层，按〈P〉键展开"位置"选项，为"位置"选项在0：11s和0：20s处添加两个关键帧，对应参数为（313，327）和（367，271）。

9）按〈S〉键展开"红色矩形2"的"缩放"选项，为"缩放"选项在0：11s和0：20s处添加两个关键帧，对应参数为185和110。

10）按〈T〉键展开"红色矩形2"的"不透明度"选项，为"不透明度"选项在0：11s、0：16s和0：23s处添加3个关键帧，对应参数为0、100和0。

11）选择"红色矩形2"图层，在效果和预设窗口中选择"模糊和锐化"→"快速方框模糊"并双击之，在效果控件窗口中进行参数设置，设置"模糊半径"为10，其余参数默认不变，合成窗口中的效果如图1-188所示。

图 1-187　合成效果　　　　　　　图 1-188　效果图

12）使用步骤 2）~步骤 11）的操作为方法制作出其他的矩形动画，蓝色矩形的起始位置为 0：15s，并在 0：15s 和 0：23s 处设置"不透明度"为 0 和 100。蓝色矩形 2 的起始位置为 0：14s，结束点为终点。深灰色矩形起始于 0：21s，并在 0：21s 和 1：04s 处设置"不透明度"为 0 和 100。深灰色矩形 2 的起始位置为 0：19s，结束点为终点。黄色矩形的起始位置为 1：03s，并在 1：03s 和 1：11s 处设置"不透明度"为 0 和 100。黄色矩形 2 的起始位置为 0：21s，结束点为终点，拖动时间指针查看效果，如图 1-189 所示。

图 1-189　效果图

提示：设置蓝色矩形的颜色值为 004197，深灰色矩形的颜色值为 3F4140，黄色矩形的颜色值为 FFE942。

13）设置"蓝色矩形 2"图层的混合模式为线性减淡，"深灰色矩形 2"图层的混合模式为颜色减淡，"黄色矩形 2"图层的混合模式为相加，然后选择"黄色矩形 2"图层，按〈Ctrl+D〉组合键复制一层，并将其拖动到 1s 处，如图 1-190 所示。

图 1-190　图层排列

2．制作文字动画

1）在工具箱中选择横排文字工具，在合成窗口中输入文字"赛"。选中文字，在字符窗口中设置文字的颜色值为 FFFFFF、"字体"为方正综艺简体、"字号"为 95、"字符间距"为 38。合成窗口中的效果如图 1-191 所示。

2）将时间指针放置在 1：03s 处，按〈Alt+[〉组合键设置图层的入点。选择横排文字工具，在合成窗口中输入文字"车"。选中文字，在字符窗口中设置文字的颜色值为 FFFFFF、"字体"为方正综艺简体、"字号"为 95、"字符间距"为 38，合成窗口中的效果如图 1-192 所示。

图 1-191　"赛"字效果　　　　　　　　　图 1-192　"车"字效果

3）将时间指针放置在 1：09s 处，按〈Alt+[〉组合键设置图层的入点。选择横排文字工具，在合成窗口中输入文字"盛"。选中文字，在字符窗口中设置文字的颜色值为 FFFFFF、"字体"为方正综艺简体、"字号"为 95、"字符间距"为 38。合成窗口中的效果如图 1-193 所示。

4）将时间指针放置在 1：15s 处，按〈Alt+[〉组合键设置图层的入点。选择横排文字工具，在合成窗口中输入文字"事"。选中文字，在字符窗口中设置文字的颜色值为 FFFFFF、"字体"为方正综艺简体、"字号"为 95、"字符间距"为 38。合成窗口中的效果如图 1-194 所示。

图 1-193　"盛"字效果　　　　　　　　　图 1-194　"事"字效果

5）将时间指针放置在 1：21s 处，按〈Alt+[〉组合键设置图层的入点，如图 1-195 所示。

图1-195 时间线窗口中图层的排列

6）选择横排文字工具，在合成窗口中输入文字SAICHE SHENGSHI。选中文字，在字符窗口中设置文字的颜色值为FFFFFF、"字体"为方正综艺简体、"字号"为25、"字符间距"为38，合成窗口中的效果如图1-196所示。

7）将时间指针放置在1：15s处，按〈Alt+[〉组合键设置图层的入点，如图1-197所示。

图1-196 文字效果　　　　　　　　图1-197 时间线上的排列

8）选择矩形工具，在合成窗口中绘制一个矩形遮罩，如图1-198所示。按〈F〉键展开"蒙版羽化"选项，设置"蒙版羽化"的数值为10。

9）将时间指针放置在2：06s处，按〈M〉键展开文字层的"蒙版路径"选项，单击"蒙版路径"选项前面的"时间变化秒表"按钮，如图1-199所示。

图1-198 遮罩位置1　　　　　　　　图1-199 添加遮罩形状关键帧

10）将时间指针放置在1：21s处，在工具箱中选择选取工具，在合成窗口中双击"遮罩"黄线，移动"遮罩"的控制点到如图1-200所示的位置。

11）选择"红色矩形 2"图层，按〈Ctrl+D〉组合键复制一层，将新复制的层拖动到 1：01s 处，并放置到所有层的最上面，改名为"红色矩形 3"，如图 1-201 所示。

图 1-200　遮罩位置 2

图 1-201　复制"红色矩形 2"图层

12）选择"蓝色矩形 2"图层，按〈Ctrl+D〉组合键复制一层，将新复制的层拖动到 1：05s 处，并放置到所有层的最上面，改名为"蓝色矩形 3"，如图 1-202 所示。

图 1-202　复制"蓝色矩形 2"图层

13）选择"深灰色矩形 2"图层，按〈Ctrl+D〉组合键复制一层，将新复制的层拖动到 1：12s 处，并放置到所有层的最上面，改名为"深灰色矩形 3"。

14）选择第 1～3 层，按〈Ctrl+D〉组合键复制两组，并分别调整每一组矩形出现的时间顺序，红色矩形 4、5 出现的时间顺序分别为 1：15s 和 1：21s，蓝色矩形 4、5 出现的时间顺序分别为 1：19s 和 2s，深灰色矩形 4、5 出现的时间顺序分别为 2：01s 和 2：07s，如图 1-203 所示，拖动时间指针查看效果，如图 1-204 所示。

图 1-203　矩形出现的时间顺序

图 1-204 文字动画效果

3. 制作合成效果

1）按〈Ctrl+N〉组合键，打开"合成设置"对话框，设置"合成名称"为最终效果、"持续时间"为 7s，单击"确定"按钮。

2）在当前合成中建立一个新的黑色纯色层"背景"。双击项目窗口中的空白处，打开"导入文件"对话框，选择本书配套资源项目1\综合实训\素材\D030.wmv、素描效果.jpg、车.psd 和标识.psd 文件，单击"导入"按钮，并将 D030.wmv 拖到时间线窗口的最上层。

3）在时间线窗口中选择"D030"图层，在工具箱中选择椭圆工具，在合成窗口中绘制一个椭圆遮罩，如图 1-205 所示。

4）按〈F〉键展开"蒙版羽化"选项，设置"蒙版羽化"的数值为 300，合成窗口中的效果如图 1-206 所示。

图 1-205 椭圆遮罩 图 1-206 效果图

5）在当前合成中建立一个新的红色纯色层"红色蒙版 2"，设置"颜色"的值为E60000，放置在最上层。选择椭圆工具，在合成窗口中绘制一个椭圆遮罩，如图 1-207 所示。按〈F〉键展开"蒙版羽化"选项，设置"蒙版羽化"的数值为 200，合成窗口中的效果如图 1-208 所示。

图 1-207 椭圆遮罩 图 1-208 羽化效果

6）在项目窗口中选择素描效果.jpg 文件，将其拖动到时间线窗口的顶部。选择"素描效果"图层，按〈P〉键展开"位置"选项，为"位置"选项在 0s 处添加关键帧，其值为（360，-237），在 1：12s 处添加关键帧，其值为（360，841）。

7）设置"素描效果"图层的模式为"相乘"，如图 1-209 所示。合成窗口中的效果如图 1-210 所示。

图 1-209 位置选项　　　　　　　　　图 1-210 合成效果

8）从项目窗口中将车.psd 文件拖动到时间线窗口的顶部。选择"车"图层，按〈P〉键展开"位置"选项，为"位置"选项在 2：21s 和 3：07s 处添加关键帧，对应参数为（1192，446）和（520，446）。

9）选择刚创建的两个关键帧，按〈F9〉键改变关键帧的模式，如图 1-211 所示。

图 1-211 改变关键帧的模式

10）选择"车"图层，按〈S〉键展开"缩放"选项，为"缩放"选项在 3：07s 处添加关键帧，其值为 100，在 6：24s 处添加关键帧，其值为 101。

11）选择"车"图层，执行菜单命令"窗口"→"摇摆器"，打开摇摆器窗口。选中"缩放"的两个关键帧，在摇摆器窗口中进行参数设置，设置"频率"为 10 秒、"数量级"为 2，单击"应用"按钮，在时间线窗口中将出现一系列的关键帧，如图 1-212 所示。

图 1-212 时间线窗口

12）选择"车"图层，在效果和预设窗口中选择"颜色校正"→"色相/饱和度"并双击之，在效果控件窗口中进行参数设置，设置"主饱和度"为 20，其余参数默认不变。合成窗口中的效果如图 1-213 所示。

13）在项目窗口中选中"文字动画"合成并将其拖动到时间线窗口中的最上层。选择"文字动画"图层，按〈S〉键展开"缩放"选项，为"缩放"选项在 0s 处添加关键帧，其值为 94，在 6：24s 处添加关键帧，其值为 95。

14）选择"文字动画"图层，执行菜单命令"窗口"→"摇摆器"，打开摇摆器窗口。选中"缩放"选项的两个关键帧，在摇摆器窗口中进行参数设置，设置"频率"为 10 秒、"数量级"为 3，单击"应用"按钮，在时间线窗口中将出现一系列的关键帧。

15）从项目窗口中将标识.psd 文件拖动到时间线窗口中的最上层。按〈P〉键展开"标识"图层的"位置"选项，为"位置"选项在 0：03s 处添加关键帧，其值为（968，120），在 0：09s 处添加关键帧，其值为（378，120）。

16）选择"标识"图层，在效果和预设窗口中选择"生成"→"填充"并双击之，在效果控件窗口中进行参数设置，设置"颜色"为白色，其余参数默认不变。

17）设置"标识"图层的混合模式为相加。合成窗口中的效果如图 1-214 所示。

图 1-213　合成效果　　　　　　图 1-214　合成效果

18）单击"素描效果""车""标识"和"文字动画"图层的"运动模糊"按钮，并单击运动模糊的总开关，如图 1-215 所示，动画将有一种动态模糊的效果。

图 1-215　动态模糊

19）至此赛车盛事随机运动动画效果制作完成，最终效果如图 1-182 所示。

项目小结

体会与评价

完成这个项目后得到什么结论？有什么体会？请完成综合实训评价表，如表 1-1 所示。

表 1-1　综合实训评价表

实训	内容	评价标准	得分	结论	体会
1	城市之光	5			
2	赛车盛事	5			
	总评				

拓展练习

题目：遮罩及文字动画

规格：合成窗口的"预设"为 PAL D1/DV、"持续时间"为 8s。

要求：运用 After Effects CC 2020 的图层属性制作文字动画，用遮罩制作一个图像逐步显现的动画，并添加一些背景效果。

习题 1

1．什么是纯色层？怎样创建纯色层？
2．纯色层的颜色是统一的吗？怎样设置纯色层的颜色？
3．已经创建的纯色层可以改变颜色吗？
4．纯色层的尺寸与合成的尺寸相同吗？
5．怎么创建文件夹？怎么将文件放入文件夹中？
6．什么是遮罩？遮罩会挡住所有图层吗？
7．可以使用多少个遮罩？
8．为什么合成窗口的背景颜色始终是黑色？可以改变背景颜色吗？
9．什么是图像蒙版？
10．怎样制作运动效果？
11．怎样旋转图像？怎样缩放图像？
12．怎样显示安全框？
13．什么是标尺？怎样显示标尺？
14．什么是 Alpha 通道？Alpha 通道有什么作用？

项目 2　电视栏目片头制作 1

技能目标

能使用 After Effects 制作预设文字动画,实现打字效果,以及制作文字高级属性动画、文字特效动画,完成电视栏目片头制作 1。

知识目标

掌握预设文字动画的添加及设置,了解预设文字动画的类型。
掌握文字动画的制作过程以及文字高级属性的应用。
掌握制作特效文字动画的基本原理。
掌握应用 Light Factory(光工厂)系列插件完成特效的制作,以光效的闪烁为切入点配合波浪线带出文字。

依托项目

在电视新闻、电视纪录片、电视专题片、剧情片及栏目包装中有很多文字以各种各样的方式出现,观众通过文字了解电视栏目、电视片的内容,这里把电视片头及栏目制作当作一个任务。

项目解析

作为一个电视片头和栏目包装,首先应该出现的是电视片及栏目的名字,为了使出现不呆板,需要将片名做成动画,然后添加一些动态或静态背景。可以将文字与描绘动画分成几个子任务来处理,第一个任务是预设文字动画的制作,第二个任务是文字高级属性动画的制作,第三个任务是文字特效动画的制作,第四个任务是综合实训。

任务 2.1　预设文字动画

问题的情景及实现

After Effects CC 2020 是专业级的视觉特效制作软件,除了带有大量的特效供用户使用之外,还自带了大量的预设特效,使用预设特效可以迅速地制作很多动画效果。本任务主要使用文字类的预设特效来快速制作文字动画。

2.1.1　打字效果

打字效果是人们在电视上经常能够看到的动画效果,在 After Effects CC 2020 中可以使用多种方法来制作打字效果,而使用预设特效是最简单、快捷的方法。其效果如图 2-1 所示。

9　打字效果

图 2-1 最终效果

具体操作步骤如下。

1）启动 After Effects CC 2020 程序，新建一个"合成名称"为打字动画、"预设"为 PAL D1/DV、"持续时间"为 3s 的合成。

2）用鼠标右键单击项目窗口的空白处，从弹出的快捷菜单中选择"导入"→"文件"选项，在打开的"导入文件"对话框中选择本书配套资源项目 2\任务 1\素材\泸沽湖.jpg 和音效 1.wav 文件，然后单击"导入"按钮。

3）将泸沽湖.jpg 文件拖入时间线窗口，用鼠标右键单击之，从弹出的快捷菜单中选择"变换"→"适合复合"，将图像调整为屏幕大小，现在从合成窗口中可以看到泸沽湖.jpg 的原始效果，如图 2-2 所示。

4）在工具箱中选中横排文字工具，使用该工具在合成窗口中单击，将出现一个文字输入点。单击合成窗口右上角的"工作区"下拉式按钮，在弹出的下拉菜单中选择"文本"选项，将工作界面切换至"文本"模式。

5）系统随即打开与文字相关的功能窗口，此时字符窗口中"设置字体大小"选项的默认值为 48。将"设置字体大小"选项的值设置为 49。在合成窗口中输入文字内容，如图 2-3 所示。

图 2-2 合成窗口 　　　　　　　　　图 2-3 文字效果

6）使用横排文字工具在合成窗口中框选所有文字，文字以反色显示，表示可以对文字进行编辑，如图 2-4 所示。

7）在字符窗口中将字体设置为"华文新魏"，现在从合成窗口中可以看到文字的字体变

69

化，如图2-5所示。

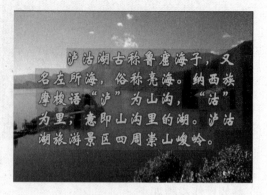

图2-4　框选文字　　　　　　　　　　图2-5　字体变化效果

8）在字符窗口中单击"填充颜色"选项的颜色块，如图2-6所示。在打开的"文本颜色"对话框中将文字的主体颜色设置为橙黄色（FED222），单击"确定"按钮。

9）以相同的方法将文字的描边颜色设置为深蓝色（0308FF），并设置文字的字体为"汉仪菱心体简"，如图2-7所示。在合成窗口中设置文字的位置，调节完毕之后的文字效果如图2-8所示。现在时间线窗口中有两个图层，上面的是文字图层，如图2-9所示。

图2-6　填充颜色　　　　　　　　　　图2-7　描边颜色

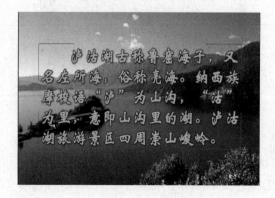

图2-8　合成效果　　　　　　　　　　图2-9　时间线窗口中的图层

10）单击合成窗口右上角的"工作区"下拉式按钮，从弹出的下拉菜单中选择"效果"选项，将工作界面切换至"效果"模式。

11）在效果和预设窗口中展开"动画预设"→"Text"→"Animate In"子文件夹，选择"打字机"特效。

12）将"打字机"特效拖到时间线窗口的文字图层上面释放鼠标左键，这样就将该预设特效添加到文字图层，如图2-10所示。

13）添加特效之后，在文字图层下面出现了一个"范围选择器 1"选项，这就是文字的动画属性选项，如图2-11所示。在"范围选择器 1"选项有两个动画关键帧，它们是预设动画自带的关键帧，如图2-12所示。拖动时间滑块，可以在合成窗口中看到逐字出现的打字动画效果。

14）选择文字图层，执行菜单命令"效果"→"透视"→"投影"，在效果控件窗口中设置其选项，设置"距离"为2、"柔和度"为10。

15）选择背景"泸沽湖.jpg"，执行菜单命令"效果"→"模糊和锐化"→"快速方框模糊"，在效果控件窗口中设置其选项，设置"模糊半径"为3，并勾选"重复边缘像素"。

16）将音效1.wav 文件分两次插入时间线窗口，如图 2-13 所示。将两个文件首尾相连排列，如图2-14所示。

图2-10　添加打字机预设特效

图2-11　范围选择器 1

图2-12　自带关键帧

图2-13　插入音效文件

图2-14　音效文件的排列

17）按小键盘上的数字〈0〉键预览动画效果，可以看到文字逐字出现的打字动画，同时可以听到按动键盘的"咔嚓"声，最终效果如图2-1所示。

2.1.2 离散文字

After Effects CC 2020 自带了大量的预设动画,为了使用户便于查找需要的动画,After Effects CC 2020 还提供了一个文件管理软件——Adobe Bridge 2020,该软件在安装 After Effects CC 2020 程序时自动安装,不需要另外安装。Adobe Bridge 2020 是一个非常优秀的文件管理软件,用户可以在 After Effects CC 2020 中直接启动它以查找和预览预设动画。这里以制作离散文字动画来进一步介绍预设动画的使用方法和技巧,同时介绍 Adobe Bridge 2020 的使用方法,还将介绍金属文字的一般制作方法。其效果如图 2-15 所示。

10 离散文字

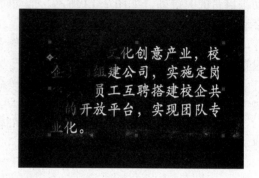

图 2-15 最终效果

具体操作步骤如下。

1)启动 After Effects CC 2020 程序,新建一个"合成名称"为离散文字、"预设"为 PAL D1/DV、"持续时间"为 4s 的合成。

2)在工具箱中选择横排文字工具,在合成窗口中输入文字,如图 2-16 所示。在字符窗口中设置文字的各种选项,设置"字体"为华文行楷、"字号"为 49,如图 2-17 所示。

图 2-16 建立文字层　　　　图 2-17 设置文字的选项

3)在时间线窗口中选择文字,在效果和预设窗口中选择"动画预设"→"Text"→"Multi-Line"→"按字符飞入"特效并双击之,将其添加到文字图层上。

4)在时间线窗口中可以看到文字图层下面增加了一个"动画制作工具 1"选项,在"动画制作工具 1"→"范围选择器 1"选项中有两个关键帧,这就是"按字符飞入"动画预

设特效自带的关键帧,如图2-18所示。

图2-18 应用动画预设特效

5)拖动时间线,可以在合成窗口中看到分散的文字飞入画面汇聚的动画,如图2-19所示。

6)选择"偏移",单击"图表编辑器"按钮 ,展开动画曲线,用鼠标右键单击入点关键帧,从弹出的快捷菜单中选择"关键帧辅助"→"缓动"选项,调节曲线如图2-20所示,以改变文字的运动状态。

图2-19 预览动画效果

图2-20 调节动画曲线

7)选择文字图层,在效果和预设窗口中选择"生成"→"梯度渐变"特效并双击之,在效果控件窗口中设置其选项,设置"渐变起点"为(63,27)、"渐变终点"为(293,252),其余参数默认不变。现在从合成窗口中可以看到运动的文字产生了黑白颜色渐变效果,如图2-21所示。

8)选择文字图层,在效果和预设窗口中选择"透视"→"斜面Alpha"特效并双击之,在效果控件窗口中设置其选项,设置"边缘厚度"为0.5,其余参数默认不变。现在文字稍微产生了一点厚度,如图2-22所示。

图2-21 文字色彩变化

图2-22 文字产生厚度

9）选择文字图层，在效果和预设窗口中选择"颜色校正"→"曲线"特效并双击之，在效果控件窗口中调节颜色的主通道曲线，如图2-23所示。

10）在添加曲线调节之后，文字产生了比较强烈的明暗对比，有了一些金属质感，如图2-24所示。

图2-23　添加"曲线"特效　　　　　　图2-24　金属质感文字

11）选择文字图层，在效果和预设窗口中选择"颜色校正"→"三色调"特效并双击之，在效果控件窗口中设置参数，设置"中间调"为蓝色，其余参数默认不变。文字现在的颜色如图2-25所示。

图2-25　文字色彩变化

12）按小键盘上的数字〈0〉键，可以预览最终的动画效果，如图2-15所示。

任务2.2　文字高级属性动画

问题的情景及实现

在影视制作中，文字出现的频率是很高的，文字的输入与变换自然是非常重要的内容。在After Effects中有多种文字输入工具，而应用文字图层的属性设置路径、添加特效以及自带的文字图层的动画效果，都可以制作出精彩的文字动画。

2.2.1 路径文字抖动动画

对"路径文字"文字图层的"高级"动画属性栏目中的参数进行设置,实现文字在指定路径的基线上下位置抖动、字间距变化抖动、旋转抖动和缩放抖动效果。其效果如图 2-26 所示。

图 2-26 最终效果

具体操作步骤如下。

1)打开 After Effects 程序,单击"新建合成"按钮,打开"合成设置"对话框,新建一个"合成名称"为文字抖动效果、"预设"为 PAL D1/DV、"持续时间"为 3s 的合成。

2)在时间线上单击鼠标右键,从弹出的快捷菜单中选择"新建"→"纯色"选项,创建一个"名称"为"文字"、"颜色"为黑色的纯色层。

3)选择"文字"图层,在效果和预设窗口中选择"过时"→"路径文本"特效并双击之,打开"路径文字"对话框,在文字输入框中输入"今夜星光灿烂",设置字体为"经典粗黑简",单击"确定"按钮。

4)在效果控件窗口中设置"形状类型"为线、"大小"为 72、"填充颜色"为橙红色(DA2A0D)。

5)展开"高级"栏目,设置"字符可见度"为 35;展开"高级"→"抖动设置"栏目,设置"基线最大抖动""字距最大抖动""旋转最大抖动"和"缩放最大抖动"4 个选项在 0s 和 2.5s 处的关键帧值均为 0,设置它们在 1s 处的关键帧值分别为-130、50、-60 和 80。

这样设置是为了让文字在运行开始和结束时都不产生抖动,但在中间产生路径基线上下位置抖动、字间距的扩大抖动、逆时针旋转两周的抖动及文字放大的抖动。整个设置如图 2-27 所示。

图 2-27 文字抖动属性关键帧设置

6)双击项目窗口中的空白处,打开"导入文件"对话框,选择飞翔 1.jpg 文件,单击"导入"按钮。将飞翔 1.jpg 拖动到时间线窗口的最下层,并调整其大小与屏幕适配。

7)按小键盘上的数字〈0〉键预览效果,此时合成窗口中的文字在指定路径的基线上下

产生位置、字间距、旋转和放大的抖动动画，最终效果如图2-26所示。保存文件，名为"文字抖动效果"。

2.2.2 直接文字抖动动画

通过对直接文字图层的高级动画属性的关键帧设置使文字产生上下位置的抖动动画。其效果如图2-28所示。

图2-28 最终效果

具体操作步骤如下。

1）打开 After Effects 程序，单击"新建项目"按钮，然后按〈Ctrl+N〉组合键，打开"合成设置"对话框，创建一个"合成名称"为抖动文字、"预设"为 PAL D1/DV、"持续时间"为3s的合成。

2）在工具箱中选择横排文字工具，直接在合成窗口中输入"人才培养模式的创新"文字，然后在字符窗口中设置"字体"为经典特黑简、"填充颜色"为 F35D2B、"字号"为60、"字符间距"为38。此时，时间线上产生"T人才培养模式"的文字图层。

3）双击项目窗口的空白处，打开"导入文件"对话框，选择山水间.jpg 文件，单击"导入"按钮。将山水间.jpg 拖动到时间线窗口的最下层，并调整其大小与屏幕适配。

4）将时间指针移动到0s位置，展开"T人才培养模式"图层，单击"文本"选项右边的"动画"按钮，从弹出的快捷菜单中选择"位置"选项，此时文字图层下面新增一个名为"动画制作工具1"的选项，如图2-29所示。

5）移动文字到右下角，为"动画制作工具1"→"范围选择器1"下的"起始"选项在0s和2.5s处添加两个关键帧，对应参数为0和100，这样文字将从右下角逐个飞入画面。

6）单击"动画制作工具1"选项右边的"添加"按钮，从弹出的快捷菜单中选择"选择器"→"摆动"选项，设置文字的抖动效果，如图2-30所示。

图2-29 文字图层的高级动画设置　　　　图2-30 增加图层抖动效果的设置

7）设置"摆动选择器 1"选项下的"摇摆/秒"为 10，其余参数默认不变。

8）按小键盘上的数字〈0〉键预览效果，此时合成窗口中的文字产生上下位置的抖动，最后停止抖动排成一排，如图 2-28 所示。保存文件。

2.2.3 文字翻滚动画

通过直接文字图层的高级动画属性的关键帧设置使文字产生缩放翻滚入场的动画。其效果如图 2-31 所示。

图 2-31 最终效果

具体操作步骤如下。

1）打开 After Effects 程序，单击"新建项目"按钮，然后按〈Ctrl+N〉组合键，打开"合成设置"对话框，设置"合成名称"为文字翻滚、"预设"为 PAL D1/DV、"持续时间"为 5s 的合成。

2）选择工具箱中的横排文字工具，直接在合成窗口中输入"工学结合的培养模式"文字，然后在字符窗口中设置"字体"为汉仪菱心体简、"字号"为 60、"填充颜色"为白色、"边色"为黑色，并选择"在填充上描边"。此时，时间线上产生"T 工学结合"的文字图层。

3）双击项目窗口的空白处，打开"导入文件"对话框，选择韵.jpg 文件，单击"导入"按钮。将韵.jpg 拖动到时间线窗口的最下层，并调整其大小与屏幕适配。

4）展开"T 工学结合"图层，单击"文本"选项右边的"动画"按钮，从弹出的快捷菜单中选择"缩放"选项，此时文字图层下面新增一个"动画制作工具1"选项。

5）设置"动画制作工具 1"→"范围选择器 1"→"缩放"选项为 2000，并且设置"偏移"选项在 0s 和 3s 处的关键帧值分别为 0 和 100，如图 2-32 所示。"偏移"选项的值控制文字变化范围的偏移量。

6）单击"动画制作工具 1"右边的"添加"按钮，从弹出的快捷菜单中选择"属性"→"旋转"选项，在图层增加的"旋转"栏目中设置旋转属性值为（-2x+0.0°），即让文字产生逆时针旋转两圈的运动，如图 2-33 所示。

图 2-32 缩放动画设置

图 2-33 旋转属性设置

7）用上述方法为文字图层增加"不透明度"选项和"字符偏移"选项的设置栏目，并设置"不透明度"属性为 0，设置"字符偏移"属性为 50。

"不透明度"属性影响文字显示的透明度；"字符偏移"属性则指定文字在字符编码中偏移的数量。

8）选择"T 工学结合"图层，执行菜单命令"效果"→"时间"→"残影"，该特效将使图层中动画的图形产生拖影，在效果控件窗口中设置"残影数量"为 6、"衰减"为 0.7，其余参数默认不变。

9）按小键盘上的数字〈0〉键预览效果，此时合成窗口中文字从窗口外翻滚而入，带有拖影并逐步变小，而文字编码偏移量的设置使文字字符也发生改变，最后还原成原输入的文字字符和大小并在窗口中排成一排，如图 2-31 所示。保存文件，名为"文字翻滚"。

2.2.4 文字飞入动画

通过直接文字图层的高级动画属性的设置使文字产生从窗口外逐个飞入的动画。其效果如图 2-34 所示。

图 2-34 最终效果

具体操作步骤如下。

1）打开 After Effects 程序，单击"新建项目"按钮，然后按〈Ctrl+N〉组合键，打开"合成设置"对话框，创建一个"合成名称"为文字飞入、"预设"为 PAL D1/DV、"持续时间"为 5s 的合成。

2）选择工具箱中的横排文字工具，直接在合成窗口中输入"项目教学"文字，然后在

文字窗口中设置"字体"为汉仪综艺体简、"字号"为 76、"填充颜色"为白色、"边色"为黑色，并选择"在填充上描边"。此时，时间线上产生"T 项目教学"的文字图层。

3）双击项目窗口的空白处，打开"导入文件"对话框，选择小船.jpg 文件，单击"导入"按钮。将小船.jpg 拖动到时间线窗口的最下层，并调整其大小与屏幕适配。

4）展开"T 项目教学"图层，单击"文本"选项右边的"动画"按钮，从弹出的快捷菜单中选择"位置"选项，此时文字图层下新增一个"动画制作工具 1"选项。拖动文字从窗口的右上角出屏，此时"位置"属性值也同时改变。

5）为"动画制作工具 1"→"范围选择器 1"下的"偏移"选项在 0s 和 4s 处添加两个关键帧，其对应参数为 0 和 100。"偏移"选项的值将控制文字变化范围的偏移量。

6）单击"动画制作工具 1"右边的"添加"按钮，从弹出的快捷菜单中选择"属性"→"缩放"选项，在图层增加的"缩放"选项中设置值为 3000，即让文字产生放大。此时，时间线上的设置如图 2-35 所示。

7）用上述方法为文字图层增加"不透明度"属性的设置栏目，并设置"不透明度"属性为 0，如图 2-36 所示。

图 2-35 时间线上的设置

图 2-36 不透明度的设置

8）按小键盘上的数字〈0〉键预览效果，此时合成窗口中文字从窗口上沿外飞入并逐步变大，最后还原成原输入文字的大小并在窗口中排成一排，如图 2-34 所示。保存文件，名为"文字飞入"。

2.2.5 飞舞的文字

本例利用文字自带的动画功能制作飞舞的文字，本例最终的动画效果如图 2-37 所示。

图 2-37 最终效果

具体操作步骤如下。

1）打开 After Effects 程序，单击"新建项目"按钮，然后按〈Ctrl+N〉组合键，打开"合成设置"对话框，设置"合成名称"为飞舞的文字、"预设"为 PAL D1/DV、"持续时

间"为5s,按〈Enter〉键。

2)按〈Ctrl+Y〉组合键,打开"纯色设置"对话框,设置"名称"为背景、"颜色"为白色,单击"确定"按钮。

3)选择"背景"图层,在效果和预设窗口中选择"生成"→"梯度渐变"特效并双击之,在效果控件窗口中设置"渐变起点"为(360,288)、"起始颜色"为白色、"渐变终点"为(360,1400)、"结束颜色"为黑色、"渐变形状"为径向渐变。

4)选择工具箱中的横排文字工具,直接在窗口中输入"飞舞的文字",然后在字符窗口中设置"字体"为华文行楷、"字号"为75、"填充颜色"为2C9AD9,如图2-38所示。此时,时间线上产生"T飞舞的文字"图层,如图2-39所示。

图2-38 文字属性

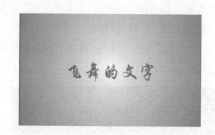

图2-39 文字的排列

5)在时间线窗口中展开"文本"选项组,单击其右侧的"动画"按钮,从弹出的快捷菜单中选择"锚点",设置锚点为(0,-30)。

6)单击"文本"右侧的"动画"按钮,从弹出的快捷菜单中分别选择"锚点""位置""缩放""旋转",以及"填充颜色"→"色相"。

7)将时间指针拖到1s的位置,单击"动画制作工具2"右侧的"添加"按钮,从弹出的快捷菜单中选择"选择器"→"摆动"选项,然后展开"摆动选择器1",为"时间相位"和"空间相位"在1s、2s、3s和6s处添加4个关键帧,其值分别为(2x,2x)、(2x+200,2x+150)、(4x+160,4x+125)和(8x+160,8x+125)。

8)为"位置""缩放""旋转"和"填充色相"在4s和6s处添加两个关键帧,其值分别为[(400,400),600,1x+115°,60]和[(1,1),100,0,0],如图2-40所示。

图2-40 关键帧设置

9)按小键盘上的数字〈0〉键,即可在合成窗口中预览动画,如图2-37所示。

2.2.6 螺旋飞入文字

利用蒙版制作亮光背景,通过为文字图层添加文本属性制作出文字的螺旋飞入效果,通

过添加 Shine 特效制作出文字的扫光，本例的最终效果如图 2-41 所示。

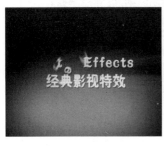

图 2-41　最终效果

具体操作步骤如下。

1）打开 After Effects 程序，单击"新建项目"按钮，然后按〈Ctrl+N〉组合键，打开"合成设置"对话框，设置"合成名称"为螺旋飞入文字、"预设"为 PAL D1/DV、"持续时间"为 4s，按〈Enter〉键。

2）按〈Ctrl+Y〉组合键，打开"纯色设置"对话框，设置"名称"为背景、"颜色"为蓝色（00C0E1），单击"确定"按钮。

3）选择工具箱中的椭圆工具，在合成窗口中绘制一个椭圆，如图 2-42 所示。

4）在时间线窗口中按〈F〉键展开"蒙版羽化"选项，设置其值为 200。

5）选择工具箱中的横排文字工具，在合成窗口中输入文字"After Effects 经典影视特效"，设置"字体"为汉仪秀英体简、"字号"为 65、"填充颜色"为 EBD200，并单击"仿粗体"按钮，如图 2-43 所示。

图 2-42　遮罩　　　　　　　　　　图 2-43　字符属性

6）选择文字图层，在效果和预设窗口中选择"透视"→"投影"特效并双击之，在效果控件窗口中设置"柔和度"为 4，效果如图 2-44 所示。

7）选择文字图层，在效果和预设窗口中选择"Trapcode"→"Shine"特效并双击之，在效果控件窗口中设置其参数，从"Colorize（着色）"下拉菜单中选择 One Color（单色），从"Transfer Mode（转换模式）"下拉菜单中选择 Add（相加），为"Source Point（源点）"选项在 0s 处添加关键帧，其值为（60，288），在 3：24s 处添加关键帧，其值为（360，288），效果如图 2-45 所示。

图 2-44 投影　　　　　　　　　　图 2-45 Shine 特效

8）分别执行菜单命令"动画"→"动画文本"→"旋转"和"不透明度"，为文字添加旋转和不透明度参数。

9）展开"文本"→"更多选项"，设置"锚点分组"为行、"分组对齐"为（-46，0）；展开"动画制作工具 1"→"范围选择器 1"，设置"结束"为 68、"旋转"为 4x；展开"高级"选项，从"形状"下拉菜单中选择上斜坡。

10）为"偏移"选项在 0s 处添加关键帧，其值为 55；在 3：10s 处添加关键帧，其值为 100。

11）在时间线窗口的文字图层上单击"运动模糊"图标，然后在时间线窗口上单击运动模糊开关，设置运动模糊。

12）按小键盘上的数字〈0〉键，即可在合成窗口中预览动画。

13）在 0s 处将"偏移"选项的值设置为 0，按〈0〉数字键，观察其效果，如图 2-41 所示。

2.2.7 卡片翻转文字

本例利用缩放文本属性制作卡片翻转文字，最终效果如图 2-46 所示。

图 2-46 最终效果

具体操作步骤如下。

1）打开 After Effects 程序，单击"新建项目"按钮，然后按〈Ctrl+N〉组合键，打开"合成设置"对话框，设置"合成名称"为卡片翻转、"预设"为 PAL D1/DV、"持续时间"为 6s，按〈Enter〉键。

2）按〈Ctrl+I〉组合键，打开"导入文件"对话框，选择背景.jpg 文件，单击"导入"按钮，并将背景.jpg 拖到时间线窗口中。

3）选择工具箱中的横排文字工具，在合成窗口中输入文字"卡片翻转"，设置"字体"为方正行楷简体、"字号"为 116、"填充颜色"为白色，如图 2-47 所示，效果如图 2-48 所示。

图 2-47 字符属性

图 2-48 文字效果

4）在时间线窗口中展开文字图层，单击"文本"右边的"动画"按钮，在弹出的快捷菜单中分别选择"启用逐字 3D 化"和"缩放"命令。

5）单击"动画制作工具 1"右边的"添加"按钮，从弹出的快捷菜单中分别选择"属性"下的"旋转""不透明度"和"模糊"选项。

6）展开"动画制作工具 1"→"范围选择器 1"→"高级"选项，在"形状"右侧的下拉菜单中选择上斜坡，设置"缩放"为 400、"不透明度"为 0、"Y 轴旋转"为-1、"模糊"为 5。

7）为"偏移"选项在 0s 处添加关键帧，其值为-100；在 5s 处添加关键帧，其值为 100，如图 2-49 所示。

8）选择文字图层，在效果和预设窗口中选择"生成"→"梯度渐变"特效并双击之，在效果控件窗口中设置其参数，设置"渐变起点"为（112，156）、"起始颜色"为 00DB7C、"渐变终点"为（606，272）、"结束颜色"为 FFE23D，如图 2-50 所示。

图 2-49 动画设置

图 2-50 梯度渐变参数设置

9）按小键盘上的数字〈0〉键，即可在合成窗口中预览动画，如图 2-46 所示。

任务 2.3 文字特效动画

问题的情景及实现

文字是一个动画的灵魂，在一段动画中有了文字的出现才使得动画的主题突出，所以对文字进行编辑，为文字添加特效，能够对整体动画起到画龙点睛的效果。本任务利用横排文字

工具以及特效制作飘洒纷飞文字、缥缈出字等文字动画效果，使用三维设置制作空间文字。

技能要求：学会 CC 粒子仿真世界、湍流置换、卡片擦除、高斯模糊、波形环境、焦散、描边等特效的使用，学会飘洒纷飞文字、缥缈出字、空间文字等文字动画的制作。

2.3.1 飘洒纷飞文字

本例主要讲解利用 CC Particle World（CC 粒子仿真世界）特效制作飘洒纷飞文字效果。本例的最终效果如图 2-51 所示。

图 2-51 最终效果

具体操作步骤如下。

1）打开 After Effects 程序，单击"新建项目"按钮，然后按〈Ctrl+N〉组合键，打开"合成设置"对话框，设置"合成名称"为飘洒纷飞文字、"预设"为 PAL D1/DV、"持续时间"为 6s，按〈Enter〉键。

2）选择工具箱中的横排文字工具，在合成窗口中输入文字"飘洒纷飞文字"，设置"字体"为华康俪金黑、"字号"为 57、"填充颜色"为 FE53FF，如图 2-52 所示。

3）按〈Ctrl+Y〉组合键，打开"纯色设置"对话框，设置"名称"为粒子、"颜色"为黑色，单击"确定"按钮。

4）选择"粒子"图层，在效果和预设窗口中选择"模拟"→"CC Particle World"特效并双击之，在效果控件窗口中设置"Longevity（寿命）"为 1.29，然后展开"Producer（产生点）"选项组，设置"Radius X（X 轴半径）"为 0.625、"Radius Y（Y 轴半径）"为 0.485、"Radius Z（Z 轴半径）"为 7.215；展开"Physics"选项组，设置"Gravity（重力）"为 0，如图 2-53 所示。

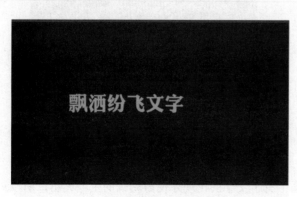

图 2-52 文字

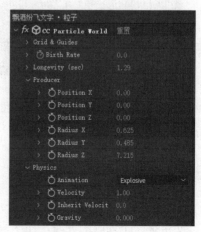

图 2-53 参数设置 1

5）展开"Particle（粒子）"选项组，从"Particle Type（粒子类型）"下拉菜单中选择"Textured QuadPolygon（纹理类型）"；展开"Texture（材质层）"选项组，从"Texture Layer（材质图层）"下拉菜单中选择"飘洒纷飞文字"，设置"Birth Size（生长大小）"为11.36、"Death Size（消逝大小）"为9.76。

6）为"Birth Rate（生长速率）"选项在0s处添加关键帧，设置其值为3.9；在5s处添加关键帧，设置其值为0，如图2-54所示。

7）选择"粒子"图层，在效果和预设窗口中选择"风格化"→"发光"特效并双击之。

8）右击时间线窗口的空白处，从弹出的快捷菜单中选择"摄像机"选项，打开"摄像机设置"对话框，设置"预设"为自定义、"缩放"为246，单击"确定"按钮。

9）为摄像机1的"位置"在0s和2s处添加关键帧，设置其值分别为（-62，202.5，679）和（360，202.5，-800），并将文字图层转换为三维图层，如图2-55所示。

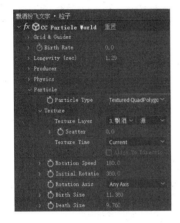

图2-54　参数设置2　　　　　　　　　图2-55　转换为三维图层

10）按小键盘上的数字〈0〉键，即可在合成窗口中预览动画，如图2-51所示。

2.3.2　缥缈出字

本例主要讲解利用湍流置换特效制作缥缈出字效果，本例的最终效果如图2-56所示。

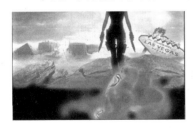 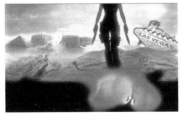

图2-56　最终效果

具体操作步骤如下。

1）打开After Effects程序，单击"新建项目"按钮，然后按〈Ctrl+N〉组合键，打开"合成设置"对话框，设置"合成名称"为噪波、"预设"为PAL D1/DV、"持续时间"为5s，按〈Enter〉键。

2）按〈Ctrl+Y〉组合键，打开"纯色设置"对话框，设置"名称"为载体、"颜色"为

黑色，单击"确定"按钮。

3）选择"载体"图层，在效果和预设窗口中选择"杂色和颗粒"→"分形杂色"特效并双击之，在效果控件窗口中设置"对比度"为 200，从"溢出"下拉菜单中选择剪切，然后展开"变换"选项组，取消"统一缩放"复选框，设置"缩放宽度"为 200、"缩放高度"为 150，并为"偏移（湍流）"选项在 0s 处添加关键帧，其值为（360，288），在 4：24s 处添加关键帧，其值为（0，288）。

4）设置"复杂度"为 5，展开"子设置"选项组，设置"子影响"为 50、"子旋转"为 70。然后为"演化"选项在 0s 处添加关键帧，其值为 0；在 4：24s 处添加关键帧，其值为 2x，如图 2-57 所示。

5）选择"载体"图层，在效果和预设窗口中选择"过渡"→"线性擦除"特效并双击之，在效果控件窗口中设置"擦除角度"为-90、"羽化"为 850。然后为"过渡完成"选项在 0s 处添加关键帧，其值为 0；在 2：01s 处添加关键帧，其值为 100；在 4：24s 处添加关键帧，其值为 0，如图 2-58 所示。

图 2-57　分形杂色特效设置

图 2-58　线性擦除特效设置

6）按〈Ctrl+N〉组合键，打开"合成设置"对话框，设置"合成名称"为缥缈出字、"预设"为 PAL D1/DV、"持续时间"为 3s，单击"确定"按钮。然后将"噪波"合成拖到时间线窗口。

7）选择工具箱中的横排文字工具，在合成窗口中输入文字"缥缈出字"，设置"字体"为华康俪金黑、"字号"为 65、"填充颜色"为土黄色（C39629），如图 2-59 所示。

8）选择文字图层，在效果和预设窗口中选择"模糊和锐化"→"复合模糊"特效并双击之，在效果控件窗口中从"模糊图层"下拉菜单中选择噪波，设置"最大模糊"为 100，取消"伸缩对应图以适合"复选框。

9）选择文字图层，在效果和预设窗口中选择"扭曲"→"湍流置换"特效并双击之，在效果控件窗口中设置"复杂度"为 5。

10）分别为"数量""大小"和"偏移（湍流）"选项在 0s 处添加关键帧，其值为 [188，125，(360，288)]，在 1：22s 处添加关键帧，其值为[0，194，(1014，288)]。

11）右击时间线窗口的空白处，从弹出的快捷菜单中选择"新建"→"调整图层"选项，创建一个调整图层，并将该层更名为"调节层"，如图 2-60 所示。

图 2-59 文字　　　　　　　　　　　　图 2-60 调节层

12）选择"调节层"图层，在效果和预设窗口中选择"风格化"→"发光"特效并双击之，在效果控件窗口中设置"发光阈值"为 0、"发光半径"为 30、"发光强度"为 0.9、"发光颜色"为 A 和 B 颜色、"颜色 A"为 FFFF4A、"颜色 B"为 FD650A。

13）关闭"噪波"图层的眼睛，如图 2-61 所示。

14）按〈Ctrl+I〉组合键，打开"导入文件"对话框，选择背景.psd 文件，单击"导入"按钮。然后将背景.psd 素材拖到时间线窗口的最下层，如图 2-62 所示。

图 2-61 关闭噪波眼睛　　　　　　　　图 2-62 添加背景

15）按小键盘上的数字〈0〉键，即可在合成窗口中预览动画，如图 2-56 所示。

2.3.3 路径文字

本例主要讲解应用"路径选项"制作路径文字效果，本例的最终效果如图 2-63 所示。

图 2-63 最终效果

具体操作步骤如下。

1）打开 After Effects 程序，单击"新建项目"按钮，然后按〈Ctrl+N〉组合键，打开"合成设置"对话框，设置"合成名称"为路径文字、"预设"为 PAL D1/DV、持续时间为 5s，按〈Enter〉键。

2)按〈Ctrl+I〉组合键,打开"导入文件"对话框,选择本书配套资源项目 2\任务 2\素材\路径文字背景.jpg 文件,单击"导入"按钮。然后将路径文字背景.jpg 素材拖到时间线窗口,按〈S〉键展开"缩放"选项,设置"缩放"为 77。

3)选择工具箱中的横排文字工具,在合成窗口中输入文字"白日依山尽,黄河入海流。"设置"字体"为方正粗圆简体、"字号"为 30、"填充颜色"为蓝色(1400E1),如图 2-64 所示。

4)选择文字图层,在工具箱中选择钢笔工具,在合成窗口中绘制曲线遮罩,如图 2-65 所示。

图 2-64 文字

图 2-65 路径

5)展开"文本"→"路径选项",将"路径"设置为蒙版 1。为"首字边距"和"不透明度"在 0s 处添加关键帧,其值为(-297, 0);在 2:17s 处为"不透明度"添加关键帧,其值为 100;在 4:10s 处为"首字边距"添加关键帧,其值为 1762,如图 2-66 所示。

图 2-66 关键帧

6)按小键盘上的数字〈0〉键,即可在合成窗口中预览动画,如图 2-63 所示。

2.3.4 电影文字

本例讲解如何制作电影文字,首先利用特效制作出文字的模糊状态,然后通过修改其颜色制作出电影文字,完成后的效果如图 2-67 所示。

 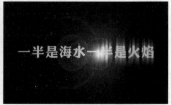
图 2-67 电影文字

具体操作步骤如下。

1)在 After Effects 的工作窗口中,按〈Ctrl+N〉组合键,打开"合成设置"对话框,设

置"合成名称"为电影文字、"预设"为D1/DV、"持续时间"为6s,单击"确定"按钮。

2)在工具箱中选择横排文字工具,在合成窗口中输入内容"一半是海水一半是火焰"。选中输入的文字,在字符窗口中将"字体"设置为华康俪金黑,将"字号"设置为57像素,将"字符间距"设置为60,将"垂直缩放"设置为100,将"水平缩放"设置为110,将"基线偏移"设置为0,将"字体颜色"值设置为04FFE8,如图2-68所示,效果如图2-69所示。

 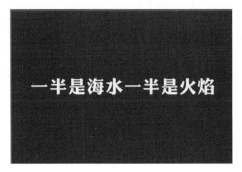

图2-68 设置文字参数　　　　　　　　图2-69 文字效果

3)选中该图层,在效果和预设窗口中选择"过渡"→"卡片擦除"特效并双击之,将当前时间设置为0s,在效果控件窗口中为"卡片擦除"下的"过渡完成"在3:10s和4:10s处添加两个关键帧,其值分别为0和100,并将"行数"设置为1,如图2-70所示。

4)为"位置抖动"下的"X抖动量"和"Z抖动量"在0s、2:12s和3:10s处添加3个关键帧,其值分别为(0,0)、(5,6.16)和(0,0),设置"Y抖动量"为0。

5)为"X抖动速度""Z抖动速度"在2:12s和3:10s处添加两个关键帧,其值分别为(1.4,1.5)、(0,0),如图2-71所示。

图2-70 设置过渡完成与行数　　　　　图2-71 设置位置抖动参数

6)选择文字图层,在效果和预设窗口中选择"模糊和锐化"→"高斯模糊"并双击之,为"高斯模糊"下的"模糊度"选项在0:10s、3:10s和4:10s处添加3个关键帧,其值分别为0、27和0,如图2-72所示。

图2-72 设置模糊度

7）选择文字图层，按〈Ctrl+D〉组合键，对该图层进行复制，并将复制后的图层（上层）中的"高斯模糊"效果删除，如图 2-73 所示。

8）选中复制后的图层，在效果和预设窗口中选择"模糊和锐化"→"定向模糊"特效并双击之，为"定向模糊"下的"模糊长度"在 0s、1∶17s、3∶10s 和 4∶10s 处添加 4 个关键帧，其值分别为 100、50、100 和 50，如图 2-74 所示。

图 2-73　删除高斯模糊　　　　　　　图 2-74　设置模糊长度

提示：通过"定向模糊"可以设置对象模糊的方向，常用来制作运动的特效。

9）选中复制后的图层，在效果和预设窗口中选择"颜色校正"→"色阶"特效并双击之，为选中的图层添加该效果，并在效果控件窗口中将"色阶"下的"通道"设置为 Alpha，将"Alpha 输入白色""Alpha 灰度系数""Alpha 输出黑色"和"Alpha 输出白色"分别设置为 288.0、1.49、-7.6、306，如图 2-75 所示。

10）继续选中该图层，在效果和预设窗口中选择"颜色校正"→"色光"特效并双击之，为选中的图层添加该效果，并在效果控件窗口中将"输入相位"下的"获取相位"设置为 Alpha，将"输出循环"下的"使用预设调板"设置为"渐变绿色"，如图 2-76 所示。

图 2-75　设置色阶参数　　　　　　　图 2-76　设置色光参数

11）继续选中该图层，在时间线窗口中将该图层的混合模式设置为"相加"，如图 2-77 所示。

12）在时间线窗口中右击鼠标，在弹出的快捷菜单中选择"新建"→"纯色"选项，然后在打开的对话框中设置"名称"为遮罩、"颜色"为黑色，设置完成后单击"确定"按钮。在时间线窗口中选择"一半是海水一半是火焰 2"图层，将轨道遮罩设置为 Alpha 遮罩"[遮罩]"，如图 2-78 所示。

图 2-77　设置图层混合模式　　　　　图 2-78　设置轨道遮罩

13）选择"遮罩"图层，为"变换"下的"位置"选项在 4：10s 和 5：10s 处添加两个关键帧，其值分别为（360，288）和（1100，287.5）。

14）新建一个"名称"为光晕、"颜色"为黑色的纯色图层，在时间线窗口中将图层的混合模式设置为"相加"，如图 2-79 所示。

知识链接

"相加"：每个结果颜色通道值是源颜色和基础颜色的相应颜色通道值的和，结果颜色绝不会比任一输入颜色深。

15）选中"光晕"图层，在效果和预设窗口中选择"生成"→"镜头光晕"特效并双击之，为选中的图层添加该效果。

16）继续选中该图层，为"镜头光晕"下的"光晕中心"在 4：10s 和 5：10s 处添加两个关键帧，其值分别为（-64，324）和（798，324），并在 4：10s 处按〈Alt+[〉组合键剪切入点，在 5：10s 处按〈Alt+]〉组合键剪切出点，如图 2-80 所示。

图 2-79　设置图层的混合模式　　　　　图 2-80　设置光晕中心并剪切入点

17）按小键盘上的数字〈0〉键，即可在合成窗口中预览动画，如图 2-67 所示。

11　扫光文字

2.3.5　扫光文字

扫光文字是模拟一道光线从文字上扫过的效果，这在影视广告中是一种常用的特技手法。其效果如图 2-81 所示。

图 2-81　最终效果

具体操作步骤如下。

1）打开 After Effects 软件，执行菜单命令"合成"→"新建合成"，打开"合成设置"对话框，设置"合成名称"为扫光文字、"预设"为"PAL D1/DV"、"持续时间"为 4s，单

击"确定"按钮。

2）按〈Ctrl+Y〉组合键，打开"纯色设置"对话框，在"名称"文本框中输入"文字"，设置"颜色"为黑色，单击"确定"按钮，建立一个固态层。

3）选择"文字"图层，执行菜单命令"效果"→"过时"→"基本文字"，打开"基本文字"对话框，在其中的输入框中输入"扫光文字效果"，设置"字体"为STXinwei，单击"确定"按钮。

4）在效果控件窗口中调节参数，设置"显示选项"为在填充上描边，设置"填充颜色"为红色、"大小"为80，其余参数为默认值，这样就建立了要制作扫光的文字。

5）按〈Ctrl+Y〉组合键，打开"纯色设置"对话框，设置"名称"为光、"颜色"为白色，单击"确定"按钮。

6）选择工具箱中的矩形工具，在新建的"光"图层上绘制一个长方形遮罩，然后旋转并移动位置，使其变成倾斜的长方形遮罩，如图2-82所示。

7）在时间线窗口中选中"光"图层，然后按〈F〉键，设置"遮罩1"下的"蒙版羽化"值为27像素，如图2-83所示。

图2-82 长方形遮罩

图2-83 蒙版羽化的设置

8）按〈P〉键展开"位置"选项，单击其左边的"关键帧自动记录器"按钮，建立一个关键帧，如图2-84所示。

9）将当前时间指针移到时间轴的3：24s处，在合成窗口中移动长方形遮罩到文字的右边，如图2-85所示。

图2-84 建立位置关键帧

图2-85 移动遮罩

10）选择"文字"图层，按〈Ctrl+D〉组合键，建立"文字"图层的一个副本，然后按〈Shift+Ctrl+]〉组合键，将该图层置顶，如图2-86所示。

11）单击时间线窗口底部的"切换开关/模式"按钮，设置"光"图层的轨道蒙版为Alpha蒙版"文字"，如图2-87所示。

图2-86 时间线窗口的显示

图2-87 设置Alpha蒙版"文字"

12）按小键盘上的数字〈0〉键预览动画，如图 2-81 所示，然后保存文件，名为"扫光文字"。

12　涟漪光波文字

2.3.6　涟漪波光文字

涟漪波光文字是非常经典的一个文字动画，在黑色的屏幕中先出现一点水波涟漪，涟漪呈同心圆扩散慢慢地将画面照亮，涟漪映出扭曲的文字影像，直到涟漪平静下来，文字也恢复正常状态。本例的最终效果如图 2-88 所示。

图 2-88　最终效果

具体操作步骤如下。

1）启动 After Effects 程序，新建一个尺寸为 720 像素×576 像素、"持续时间"为 5s、"合成名称"为涟漪波光文字的合成。

2）用鼠标右键单击时间线窗口的空白处，在弹出的快捷菜单中选择"新建"→"纯色"选项，创建一个"名称"为涟漪、"颜色"为黑色的纯色图层。

3）选择"涟漪"图层，在效果和预设窗口中选择"模拟"→"波形环境"特效并双击之，默认参数不变。

4）拖动时间滑块，可以在合成窗口中看到三维的动态涟漪网格结构，如图 2-89 所示。

5）分别为"创建程序 1"下面的"高度/长度""宽度""振幅"和"频率"在 2s 和 4s 处添加两个关键帧，设置其参数值为（0.1，0.1，0.5，1）和（0.001，0.001，0，0），如图 2-90 所示。

图 2-89　三维网格结构　　　　　　　　图 2-90　设置关键帧

6）拖动时间滑块，可以看到三维网格涟漪从无到有，逐渐加强，然后逐渐减弱并消失的动画效果，如图 2-91 所示。

7)在效果控件窗口中将"波形环境"特效下面的查看方式设置为高度地图,在改变查看方式之后,原来的三维网格结构变成了呈同心圆运动的黑白动态蒙版,如图2-92所示。

图2-91 查看动画效果

图2-92 查看画面变化

8)选中"涟漪"图层,执行菜单命令"图层"→"预合成",打开"预合成"对话框,把重组之后的图层命名为"涟漪",并选择"将所有属性移动到新合成"单选按钮,单击"确定"按钮。重组之后的"涟漪"图层在时间线窗口中显示为合成图标。

9)创建一个文字图层,并输入文字内容"After Effects CC 2020影视特效完全手册",设置"字号"为70、"字体"为经典粗黑简,并加入黑边,如图2-93所示。

10)将"涟漪"图层的眼睛关闭,给文字图层添加一个"模拟"→"焦散"特效并设置其选项,设置"水面"为2.涟漪、"波形高度"为0.66、"平滑"为8、"水深度"为0.5、"折射率"为1.5、"灯光类型"为首选合成灯光、"漫反射"为1。现在文字变成了随涟漪运动而变化的水中倒影,效果如图2-94所示。

图2-93 创建文字图层

图2-94 查看特效效果

11)将"焦散"特效下面的"波形高度""水深度""折射率"和"表面不透明度"选项在3s和4:24s处添加两个关键帧,设置其参数值为(0.66,0.5,1.5,0.3)和(0,0,1,0),现在拖动时间滑块可以看到文字影像逐渐恢复为正常状态的效果,如图2-95所示。

12)将文字图层也进行重组,并设置重组之后的图层的名称为"文字",重组之后,在"涟漪波光文字"合成的时间线中两个图层都变成了合成图层,如图2-96所示。

13)在重组之后的"文字"图层上面绘制一个圆形遮罩,如图2-97所示。

14)将"文字"图层的遮罩的"蒙版羽化"值设置为30,效果如图2-98所示。

图 2-95 设置关键帧

图 2-96 重组图层

图 2-97 绘制遮罩

图 2-98 画面变化

15）将"文字"图层的遮罩的"蒙版扩展"选项在 0s 和 4s 处添加两个关键帧，设置其参数为（-80，150）。

16）选择"文字"图层，在效果和预设窗口中选择"风格化"→"发光"特效并双击之，在效果控件窗口中设置其选项，设置"发光阈值"为 10、"发光半径"为 30、"发光强度"为 2、"发光颜色"为 A 和 B 颜色、"颜色 A"为 FFF838、"颜色 B"为 E16C04，添加"发光"特效之后的画面效果如图 2-99 所示。

17）选择"文字"图层，在效果和预设窗口中选择"颜色校正"→"曲线"特效并双击之，在效果控件窗口中

图 2-99 查看画面效果

调节 RGB 通道曲线如图 2-100 所示。调节 RGB 通道曲线之后的画面效果如图 2-101 所示。

图 2-100 添加曲线特效

图 2-101 查看画面变化

18）调节红通道的曲线如图 2-102 所示。调节红通道之后的画面效果如图 2-103 所示。

图 2-102　调节红通道曲线

图 2-103　查看画面效果

19）按小键盘上的数字〈0〉键预览最终动画效果，如图 2-88 所示。

2.3.7　烟雾文字

烟雾文字是先在屏幕中出现一些烟雾，烟雾越聚越多并不断变换，最后汇聚为完整的文字，这是影视片头中比较常见的一种文字动画效果。烟雾一般用分形杂色特效制作，通过置换图特效将文字变成烟雾，然后再添加模糊、发光特效，其效果如图 2-104 所示。

图 2-104　最终效果

具体操作步骤如下。

1）启动 After Effects CC 2020 程序，新建一个"合成名称"为烟雾文字、"预设"为 PAL D1/DV、"持续时间"为 4s 的合成。

2）右键单击时间线窗口的空白处，在弹出的快捷菜单中选择"新建"→"纯色"选项，打开"纯色设置"对话框，新建一个"名称"为烟雾、"颜色"为黑色的纯色图层，单击"确定"按钮。

3）选择"烟雾"图层，在效果和预设窗口中选择"杂色和颗粒"→"分形杂色"特效并双击之，设置"对比度"为 95、"亮度"为 14、"缩放"为 77，现在合成窗口中的画面如图 2-105 所示。

4）为"分形杂色"特效下面的"偏移（湍流）"和"演化"选项在 0s 和 3：24s 处添加两个关键帧，将其参数值设置为[（360，288），0]和[（482，386），1x]，如图 2-106 所示。拖动时间滑块，可以看到动态运动的杂色效果。

图 2-105 杂色效果

图 2-106 设置关键帧

5)在工具箱中选择横排文字工具,单击合成窗口中的合适位置,输入文字"云雾山庄",设置"字号"为 120、"字体"为经典粗黑简、"颜色"为白色,如图 2-107 所示。

6)选择"烟雾"图层,按〈Ctrl+Shift+C〉组合键,打开"预合成"对话框,选择"将所有属性移动到新合成"单选按钮,设置新合成名称为"烟雾",如图 2-108 所示。

图 2-107 创建文字图层

图 2-108 预合成

7)重复上述步骤,将文字图层"烟雾山庄"进行重组,设置重组之后的图层名称为"文字"。

8)重组之后,在时间线窗口中查看两个图层都变成了合成图层,关闭"烟雾"图层的显示开关,如图 2-109 所示。

9)选择"文字"图层,在效果和预设窗口中选择"扭曲"→"置换图"特效并双击之,在效果控件窗口中设置"置换图层"为"2.烟雾",为"最大水平置换"和"最大垂直置换"选项在 1s 和 3s 处添加两个关键帧,设置其参数值为(480,760)和(0,0),如图 2-110 所示。拖动时间滑块,现在可以看到扭曲变形的义字逐渐恢复正常状态的效果,如图 2-111 所示。

10)选择"文字"图层,在效果和预设窗口中选择"模糊和锐化"→"快速方框模糊"特效并双击之,设置"模糊半径"为 40。现在可以看到扭曲的文字有点像烟雾的形态了,如图 2-112 所示。

图2-109 关闭"烟雾"图层　　　　　　　图2-110 设置"置换图"特效

图2-111 查看动画效果1　　　　　　　图2-112 查看画面效果1

11）复制"文字"图层并重命名为"文字1",如图2-113所示。选择"文字1"图层,在效果控件窗口中设置"快速方框模糊"特效的"模糊半径"为80,现在可以看到叠加图层之后的烟雾效果更逼真了,如图2-114所示。

图2-113 图层排列　　　　　　　图2-114 查看画面效果2

12）为"文字"图层的"快速方框模糊"特效下面的"迭代"选项在2s和3：24s处添加两个关键帧,设置其值为40和0,拖动时间滑块,可以看到烟雾汇聚为文字的动画效果,如图2-115所示。

13）右键单击时间线窗口的空白处,从弹出的快捷菜单中选择"新建"→"调整图层"选项,创建一个"调节层1"放置在最上层。

14）选择"调节层1"图层,在效果和预设窗口中选择"风格化"→"发光"特效并双击之,在效果控件窗口中设置"发光阈值"为30、"发光半径"为170、"发光颜色"为A和B颜色、"颜色A"为F9CE04、"颜色B"为9E2505,如图2-116所示。现在可以看到添加"发光"特效之后的画面效果,如图2-117所示。

15）在项目窗口中双击"文字"合成展开其时间线，在"文字"图层上面绘制一个椭圆遮罩，如图 2-118 所示。

图 2-115　查看动画效果 2　　　　　　　图 2-116　发光特效

图 2-117　查看画面效果 3　　　　　　　图 2-118　绘制遮罩

16）为"文字"图层的遮罩的"蒙版扩展"选项在 0s 和 2s 处添加两个关键帧，设置其参数值为-40 和 190。

17）回到"烟雾文字"合成，拖动时间滑块，可以看到云雾汇聚为文字的动画效果，如图 2-104 所示。

2.3.8　空间文字

应用文字图层的 3D 属性设置，使文字产生正、反两面不同的颜色效果，并通过设置摄像机使文字产生空间旋转的动画。其效果如图 2-119 所示。

图 2-119　空间文字效果

具体操作步骤如下。

1）在 After Effects 的工作窗口中，执行菜单命令"合成"→"新建合成"，创建一个"合成名称"为空间文字、"预设"为 PAL D1/DV、"持续时间"为 5s 的合成。

2）右键单击时间线窗口，从弹出的快捷菜单中选择"新建"→"纯色"选项，打开"纯色设置"对话框，创建一个"名称"为文字 A、"颜色"为黑色的纯色图层。

3）选择"文字 A"图层，在效果和预设窗口中选择"过时"→"基本文字"特效并双击之，打开"基本文字"对话框，输入"空间文字"4 个汉字，设置"字体"为 FZZongYi-M05S，单击"确定"按钮。在效果控件窗口中设置"填充颜色"为 FA080D、"大小"为 72、"字符间距"为 50，其余参数默认不变。

4）在工具箱中选择矩形工具，然后选择"文字 A"图层，在合成窗口中绘制出两个封闭的矩形路径——遮罩 1 和遮罩 2，一大一小包围文字，如图 2-120 所示。

5）选择"文字 A"图层，在效果和预设窗口中选择"生成"→"描边"特效并双击两次，然后在效果控件窗口中设置"描边"下的"路径"为遮罩 1、"画笔大小"为 3，设置"描边 2"下的"路径"为遮罩 2、"画笔大小"为 5，"颜色"均为红色，合成窗口中的显示如图 2-121 所示。

图 2-120　绘制两个遮罩　　　　　　　图 2-121　合成窗口中的显示

6）打开"文字 A"图层的 3D 开关，设置其"锚点"选项的 Z 轴值为 150，如图 2-122 所示。

7）复制"文字 A"图层，将新图层更名为"文字 A 背"。更改"文字 A 背"图层的填充颜色和描边颜色均为蓝色；更改"文字 A 背"图层的"锚点"属性栏中的 Z 轴值为 149。

注意："文字 A 背"图层的"锚点"属性栏中的 Z 轴值比"文字 A"图层的"锚点"属性栏中的 Z 轴值小 1，就可以保证该图层在空间 Z 轴的位置在"文字 A"图层的后面。

8）再复制"文字 A"图层两次，将新得到的图层更名为"文字 B"和"文字 C"；复制"文字 A 背"图层两次，将新得到的图层更名为"文字 B 背"和"文字 C 背"。

9）调整"文字 B"和"文字 B 背"图层的"Y 轴旋转"选项值为 120°；调整"文字 C"和"文字 C 背"图层的"Y 轴旋转"选项值为-120°。此时时间线窗口和合成窗口中的显示分别如图 2-123 和图 2-124 所示。

10）右键单击时间线窗口，从弹出的快捷菜单中选择"新建"→"摄像机"选项，创建一个摄像机图层，单击"确定"按钮，在时间线窗口上增加了一个新的图层"摄像机 1"。

11）右键单击时间线窗口，从弹出的快捷菜单中选择"新建"→"空对象"选项，创建

一个空物体图层。打开空物体图层的 3D 开关，按〈A〉键，展开"锚点"选项，设置"锚点"为（50，50，50），如图 2-125 所示。然后为该图层的"Y 轴旋转"选项在 0s 和 4s 处添加两个关键帧，设置其值为 0 和 360°。这样做的目的是为了让窗口中的画面产生视觉改变，以便观看更清楚地看出文字在空间中旋转的效果。

图 2-122　设置图层的 3D 属性

图 2-123　时间线窗口中的显示

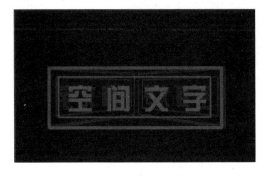

图 2-124　合成窗口中的显示

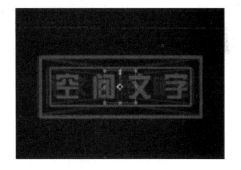

图 2-125　空物体的位置设置

12）设置摄像机图层为空物体图层的子图层，然后关闭空物体图层前的可视小眼睛，使空物体图层的方框隐藏，此时时间线窗口的显示如图 2-126 所示。

图 2-126　图层的父子绑定设置

13）按小键盘上的数字〈0〉键预览效果，此时合成窗口中围成一个立体三角形状的文字与边框在空间产生旋转，可以看到文字的正、反面具有不同的颜色效果，最终效果如图 2-119 所示。

101

综合实训

实训目的

通过两个实训项目使学生进一步掌握文字动画的制作,并且能在实际项目中运用特效制作电视片头。

实训1 辉煌的明天

实训情景设置

设计一个电视片头,该片头的要点在于对波形变形、Light Factory、Shine 特效的运用以及参数的调节。其效果如图2-127所示。

图2-127 片头文字效果

项目参考操作步骤

1)启动After Effects CC 2020,按〈Ctrl+N〉组合键,打开"合成设置"对话框,设置"合成名称"为文字01、"预设"为PAL Dl/DV、"持续时间"为5s的合成,单击"确定"按钮。

2)按〈Ctrl+Y〉组合键,打开"纯色设置"对话框,设置"名称"为文字01、"颜色"为黑色,单击"确定"按钮。

3)选择"文字01"图层,在效果和预设窗口中选择"过时"→"基本文字"特效并双击之,打开"基本文字"对话框,设置"字体"为HYZongyiJ,输入文字"辉煌的明天",单击"确定"按钮。

4)在效果控件窗口中设置"基本文字"特效的"位置"为(360,280)、"填充颜色"为白色、"大小"为55、"字符间距"为25,其余参数默认不变。

5)选择"文字01"图层,在效果和预设窗口中选择"生成"→"梯度渐变"特效并双击之,在效果控件窗口中设置"渐变起点"为(360,256)、"起始颜色"为FFF600、"渐变终点"为(360,280)、"结束颜色"为F5AE04,其余参数默认不变。

6)选择"文字01"图层,在效果和预设窗口中选择"透视"→"斜面Alpha"特效并双击之,在效果控件窗口中设置"边缘厚度"值为2.30,其他参数保持默认。

7)按〈Ctrl+N〉组合键,打开"合成设置"对话框,设置"合成名称"为文字02、单击"确定"按钮。按〈Ctrl+N〉组合键,打开"纯色设置"对话框,设置"名称"为文字02、"颜色"为黑色,单击"确定"按钮。

8)选择"文字02"图层,在效果和预设窗口中选择"过时"→"基本文字"特效并双

击之,打开"基本文字"对话框,设置"字体"为经典粗黑简,输入字母"Hui Huang de Ming Tian",如图2-128所示,单击"确定"按钮。

9)在效果控件窗口中设置"位置"为(360,338)、"填充颜色"为白色、"大小"为36、"字符间距"为10,其余参数默认不变。

10)按〈Ctrl+N〉组合键,打开"合成设置"对话框,设置"合成名称"为光效,单击"确定"按钮。按〈Ctrl+Y〉组合键,打开"纯色设置"对话框,设置"名称"为光效、"颜色"为黑色,单击"确定"按钮。

11)选择"光效"图层,在效果和预设窗口中选择"生成"→"镜头光晕"特效并双击之,在效果控件窗口中设置"光晕中心"为(360,288)、"光晕亮度"为0%。

12)为"光晕亮度"选项在0:06s处添加关键帧,其值为0,在0:12s处添加关键帧,其值为180%,在0:16s处添加关键帧,其值为180%,在2s处添加关键帧,其值为0,如图2-129所示。

图2-128 添加基本文字特效　　　　　　　　　图2-129 关键帧的设置

13)选择"光效"图层,在效果和预设窗口中选择"Knoll Light Factory"→"Light Factory(光工厂)"特效并双击之,在效果控件窗口中设置"亮度"为0、"比例"为1.2、"光源位置"为(360,288)、"角度"为40°、"遮蔽类型"为RGB+Alpha、"来源大小"为1,其余参数默认不变。

14)为Light Factory特效的"亮度"和"比例"选项在0s、0:12s、0:16s、1:09s和2s处添加关键帧,对应参数分别为(0,1.2)、(180,1.4)、(180,1.4)、(205,0.7)和(0,0.1),如图2-130所示。此时预览效果如图2-131所示。

15)按〈Ctrl+N〉组合键,打开"合成设置"对话框,设置"合成名称"为光线01,单击"确定"按钮。按〈Ctrl+Y〉组合键,打开"纯色设置"对话框,设置"名称"为光线01、"颜色"为白色,单击"确定"按钮。

16)选择"光线01"图层,使用矩形工具为其绘制遮罩,如图2-132所示。

图2-130 关键帧的设置

图2-131 预览效果

图2-132 绘制遮罩

17）选择"光线01"图层，展开它的"遮罩1"参数栏，设置"蒙版不透明度"的值为50%、"蒙版羽化"的值为（500，1），如图1-133所示。

18）选择"光线01"图层，在效果和预设窗口中选择"风格化"→"发光"特效并双击之，在效果控件窗口中设置"发光阈值"为20%、"发光强度"为5、"发光颜色"为A和B颜色、"颜色A"为淡蓝色（49459C）、"颜色B"为深蓝色（080DF5），其余参数默认不变。

19）按〈Ctrl+N〉组合键，打开"合成设置"对话框，设置"合成名称"为光线02，单击"确定"按钮。按〈Ctrl+Y〉组合键，打开"纯色设置"对话框，设置"名称"为光线02、"颜色"为白色，单击"确定"按钮。

20）选择"光线02"图层，使用矩形工具为其绘制遮罩，如图2-134所示。

图2-133 "遮罩1"参数栏的设置

图2-134 绘制遮罩

21）选择"光线02"图层，展开"遮罩1"参数栏，设置"蒙版不透明度"的值为50%、"蒙版羽化"的值为（500，1）。

22）选择"光线02"图层，在效果和预设窗口中选择"风格化"→"发光"特效并双击之，在效果控件窗口中设置"发光阈值"为20%、"发光强度"为5、"发光颜色"为A和B颜色、"颜色A"为淡蓝色（49459C）、"颜色B"为深蓝色（080DF5）。

23）按〈Ctrl+N〉组合键，打开"合成设置"对话框，设置"合成名称"为光线01组，单击"确定"按钮。

24）连续两次将"光线01"合成从项目窗口拖到时间线窗口，并将它们展开，为"位

置""缩放"和"旋转"在 0：05s、0：15s 和 2：05s 处添加关键帧，其对应参数如表 2-1 所示，设置结果如图 2-135 所示。此时预览效果如图 2-136 所示。

表 2-1　变换属性参数设置 1

	0：05s	0：15s	2：05s
位置		360，288	-10（747），288
缩放	10	37	100
旋转		106	74

图 2-135　关键帧动画的设置

图 2-136　预览效果

25）按〈Ctrl+N〉组合键，打开"合成设置"对话框，设置"合成名称"为光线 02 组，单击"确定"按钮。

26）连续 4 次从项目窗口将"光线 02"合成拖到时间线窗口中，并将它们展开，为"位置"和"缩放"选项在 0：05s、0：13s、0：21s、1：06s、1：24s 和 2：05s 处添加关键帧，其对应参数如表 2-2 所示，设置结果如图 2-137 所示。此时预览效果如图 2-138 所示。

表 2-2　变换属性参数设置 2

	0：05s	0：13s	0：21s	1：06s	1：24s	2：05s
位置		360，288（前2）	360，266 360，310 360，288（后2）		360，-105 360，680（前2）	360，589 360，-17（后2）
缩放	20	50	100（后2）	100，30（前2）	100，35（后2）	

图 2-137　关键帧动画的设置

图 2-138　预览效果

27）按〈Ctrl+N〉组合键，打开"合成设置"对话框，设置"合成名称"为光线 03 组，单击"确定"按钮。然后将"光线 02 组"合成从项目窗口拖到时间线窗口中，并将"光线 01 组"放置在上层。

28）按〈Ctrl+N〉组合键，打开"合成设置"对话框，设置"合成名称"为波浪线01，单击"确定"按钮。按〈Ctrl+Y〉组合键，打开"纯色设置"对话框，设置"名称"为波浪线01、"颜色"为白色，单击"确定"按钮。

29）选择"波浪线01"图层，使用矩形工具为其绘制遮罩，如图2-139所示。展开"波浪线01"图层的"遮罩1"参数栏，设置"蒙版不透明度"的值为50%、"蒙版羽化"的值为（500，1），如图2-140所示。

图2-139　绘制遮罩　　　　　　　　　图2-140　参数的设置

30）选择"波浪线01"图层，在效果和预设窗口中选择"扭曲"→"波形变形"特效并双击之，在效果控件窗口中设置"波形高度"为23、"波形宽度"为208、"波形速度"为1.5、"相位"为-24°、"消除锯齿（最佳品质）"为高，其余参数默认不变。

31）选择"波浪线01"图层，按〈E〉键展开"波形变形"特效，分别为"波形高度"和"波形宽度"在0s和2s处添加关键帧，其对应参数为（23，208）和（0，270）。此时预览效果如图2-141所示。

32）按〈Ctrl+N〉组合键，打开"合成设置"对话框，设置"合成名称"为波浪线02，单击"确定"按钮。按〈Ctrl+Y〉组合键，打开"纯色设置"对话框，设置"名称"为波浪线02、"颜色"为白色，单击"确定"按钮。

33）选择"波浪线02"图层，使用矩形工具为其绘制遮罩，如图2-142所示。展开"波浪线02"图层的"遮罩1"参数栏，设置"蒙版不透明度"为50%、"蒙版羽化"为（500，1）。

图2-141　预览效果　　　　　　　　　图2-142　绘制遮罩

34）选择"波浪线02"图层，在效果和预设窗口中选择"扭曲"→"波形变形"特效并双击之，在效果控件窗口中设置"波形高度"为35、"波形宽度"为208、"波形速度"为

1、"消除锯齿（最佳品质）"为高，其余参数默认不变。

35）选择"波浪线02"图层，为"波形高度"和"波形宽度"在 0s 和 2s 处添加关键帧，其对应参数为（35，208）和（0，270）。

36）按〈Ctrl+N〉组合键，打开"合成设置"对话框，设置"合成名称"为波浪组，单击"确定"按钮。将"波浪线01"和"波浪线02"合成从项目窗口拖到时间线窗口。

37）分别选择"波浪线01"和"波浪线02"图层，在效果和预设窗口中选择"风格化"→"发光"特效并双击之，在"波浪线01"和"波浪线02"的效果控件窗口中设置"发光阈值"为20、"发光强度"为3、"发光颜色"为 A 和 B 颜色、"颜色 A"分别为浅紫色（F67BDA）和浅黄色（E2E05F）、"颜色 B"分别为深紫色（E718D1）和深黄色（EFC107），其余参数默认不变。此时预览效果如图 2-143 所示。

38）按〈Ctrl+N〉组合键，打开"合成设置"对话框，设置"合成名称"为最终合成，单击"确定"按钮。依次导入"文字 01""光效""光线 03 组""波浪组"和"文字 02"合成到时间线窗口中（后导入的放在上层），并设置"光线 03 组"和"光效"图层的混合模式为相加，如图 2-144 所示。

图 2-143 预览效果

图 2-144 导入素材

39）选择"光线 03 组"图层，在效果和预设窗口中选择"时间"→"残影"特效并双击之，在效果控件窗口中设置"残影时间（秒）"为-0.05、"残影数量"为 3、"衰减"为 0.6。加入残影特效后光线有拖影的感觉，如图 2-145 所示。

40）选择"文字 01"图层，使用矩形工具为其绘制遮罩，如图 2-146 所示。按〈M〉键展开"蒙版路径"选项，并在 2s 和 0：16s 处添加两个关键帧，其形状如图 2-146 和图 2-147所示。

图 2-145 添加拖尾特效后

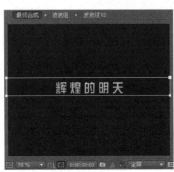
图 2-146 绘制遮罩

图 2-147 0：16s 处的形状

41）选择"文字 01"图层，在效果和预设窗口中选择"风格化"→"发光"特效并双击之，在效果控件窗口中设置"发光半径"为 40、"发光强度"为 2、"发光颜色"为 A 和 B 颜色、"颜色 A"为 FFD200、"颜色 B"为 FF0004，其余参数默认不变。

42）选择"文字 01"图层，在效果和预设窗口中选择"Trapcode"→"Shine"特效并双击之，在效果控件窗口中设置"Base On"为 Alpha、"Colorize"为 None、"Transfer Mode"为 Hue。

43）为"Ray Length"选项在 2：10s、2：15s、4：12s 和 4：15s 处添加关键帧，其对应参数为 0、4、4 和 0。

44）为"Source Point"选项在 2：15s 和 4：12s 处添加关键帧，其对应参数为（180，280）和（548，280），如图 2-148 所示。

图 2-148　关键帧动画的设置

45）为"文字 02""波浪组""光线 03 组"图层的"不透明度"选项在 0：16s、0：20s、2s 和 2：15s 处添加关键帧，其对应参数如表 2-3 所示，关键帧设置如图 2-149 所示。

表 2-3　关键帧的不透明度

	0：16s	0：20s	2s	2：15s
文字 02			0	100
波浪组	0	100	100	0
光线 03 组	0	100		

图 2-149　关键帧动画的设置

46）按小键盘上的数字〈0〉键预览效果，最终效果如图 2-127 所示。

实训 2　法律在线

实训情景设置

制作一个电视片头，使用"分形杂色"以及"亮度和对比度"特效制作光线效果，使用 3D Invigorator 特效制作 3D 文字动画，使用 3D 图层制作三维效果。其最终效果如图 2-150 所示。

图 2-150　最终效果

项目参考操作步骤

1．制作光晕效果

1）启动 After Effects CC 2020，创建一个"合成名称"为光晕、"预设"为 PAL D1/DV、"持续时间"为 3s 的合成。

2）按〈Ctrl+Y〉组合键，创建一个"名称"为光晕、"颜色"为黑色的纯色图层。

3）选择"光晕"图层，在效果和预设窗口中选择"Knoll Light Factory"→"Light Factory（光工厂）"特效并双击之，在效果控件窗口中设置"颜色"的值为 FF6000，其他参数默认不变。

4）为"光源位置"选项在 0s 和 2：24s 处添加两个关键帧，其对应参数为（1080，295）和（-220，295）。合成窗口中的效果如图 2-151 所示。

2．制作流动的光线

1）创建一个"合成名称"为流动光线的合成，在"流动光线"合成中建立一个"名称"为光线、"颜色"为黑色的纯色图层。

2）选择"光线"图层，在效果和预设窗口中选择"杂色和颗粒"→"分形杂色"特效并双击之，在效果控件窗口中设置其参数，设置"对比度"为 150、"亮度"为-27、"溢出"为剪切，然后展开"变换"选项，取消"统一缩放"的勾选，设置"缩放宽度"为 10000、"复杂度"为 10，其余参数默认不变。合成窗口中的效果如图 2-152 所示。

图 2-151　光工厂合成效果　　　　　　　　图 2-152　合成效果

3）为"演化"选项在 0s 和 2：24s 处添加两个关键帧，对应参数为 0°和 6x+80°。

4）选择"光线"图层，在效果和预设窗口中选择"颜色校正"→"亮度和对比度"特效并双击之，在效果控件窗口中进行参数设置，设置"亮度"为 13、"对比度"为 39。合成

109

窗口中的效果如图 2-153 所示。

3．制作背景效果

1）创建一个"合成名称"为法律在线的合成，在"法律在线"合成中建立一个"名称"为背景、"颜色"为黑色的纯色图层。

2）选择"背景"图层，在效果和预设窗口中选择"生成"→"梯度渐变"特效并双击之，在效果控件窗口中设置"起始颜色"为 8B0000、"结束颜色"为 330000、"渐变起点"为（360，322）、"渐变终点"为（720，584），其他参数默认不变。设置完成后，合成窗口中的效果如图 2-154 所示。

图 2-153　合成效果

图 2-154　合成效果

3）在工具箱中选择钢笔工具，在合成窗口中绘制路径，如图 2-155 所示。

4）按〈F〉键展开"蒙版羽化"选项，设置"蒙版羽化"的数值为 250，蒙版被羽化。合成窗口中的效果如图 2-156 所示。

图 2-155　绘制路径

图 2-156　合成效果

5）按〈Ctrl+I〉组合键，打开"导入文件"对话框，选择本书配套资源项目 2\综合实训\素材\01.psd 和 03.mp4 文件，单击"导入"按钮导入素材，并将 01.psd 文件拖动到时间线窗口中，设置该图层的混合模式为相乘。

6）选择"01"图层，单击图层左侧的小三角形按钮，展开"变换"属性进行设置，为"位置"和"缩放"选项在 0s 和 2∶24s 处添加两个关键帧，对应参数为[（340，288），160]和[（380，288），150]。合成窗口中的效果如图 2-157 所示。

7)选择"01"图层,在效果和预设窗口中选择"颜色校正"→"色相/饱和度"特效并双击之,在效果控件窗口中进行参数设置,设置"主色相"为-43°、"主饱和度"为10,合成窗口中的效果如图 2-158 所示。

图 2-157 合成效果

图 2-158 合成效果

8)在工具箱中选择钢笔工具,在合成窗口中绘制路径,如图 2-159 所示。按〈F〉键展开"蒙版羽化"选项,设置"蒙版羽化"选项的数值为150,蒙版被羽化。设置完成后,合成窗口中的效果如图 2-160 所示。

图 3-159 绘制路径

图 2-160 合成效果

4. 制作三维效果

1)在项目窗口中选中"流动光线"合成,并将其拖动到时间线窗口中,设置该图层的混合模式为相加。单击"切换开关/模式"按钮,再单击"流动光线"合成右面的"3D图层"按钮,打开3D属性,如图 2-161 所示。

2)单击"流动光线"图层左侧的小三角形按钮,展开"变换"属性进行设置,设置"位置"为(294,-53,865)、"缩放"为(460,224,224)、"X轴旋转"为-75°、"Y轴旋转"为15°、"Z轴旋转"为87°,如图 2-162 所示。合成窗口中的效果如图 2-163 所示。

3)选择"流动光线"图层,在效果和预设窗口中选择"颜色校正"→"亮度和对比度"特效并双击之,在效果控件窗口中设置其参数,设置"亮度"为28、"对比度"为52,合成窗口中的效果如图 2-164 所示。

图 2-161 3D 属性设置

图 2-162 变换属性设置

图 2-163 合成效果

图 2-164 合成效果

4) 在工具箱中选择圆角矩形工具, 在合成窗口中绘制一个矩形遮罩, 如图 2-165 所示。按〈F〉键展开"蒙版羽化"选项, 设置"蒙版羽化"的数值为 70, 如图 2-166 所示, 蒙版被羽化。

图 2-165 绘制遮罩

图 2-166 "蒙版羽化"设置

5) 在工具箱中选择椭圆工具, 在合成窗口中绘制一个椭圆遮罩, 如图 2-167 所示。按〈F〉键展开"蒙版羽化"选项, 设置"蒙版羽化"为 200, 蒙版被羽化。在"蒙版 2"的混合模式下拉菜单中选择相减, 进行遮罩间的相减。设置完成后, 合成窗口中的效果如图 2-168 所示。

图 2-167 绘制椭圆遮罩

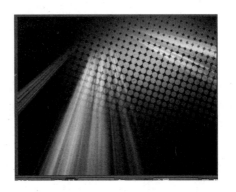
图 2-168 合成效果

6)将"光晕"合成拖动到时间线窗口中,设置该图层的混合模式为相加,如图 2-169 所示。单击"切换开关/模式"按钮,再单击"流动光线"合成右面的"3D 图层"按钮,打开 3D 属性,如图 2-170 所示。

图 2-169 混合模式设置

图 2-170 3D 属性设置

7)单击"光晕"图层左侧的小三角形按钮,展开"变换"属性进行设置,设置"位置"为(596,252,0)、"X 轴旋转"为-29°、"Z 轴旋转"为 70°,如图 2-171 所示。合成窗口中的效果如图 2-172 所示。

图 2-171 变换属性设置

图 2-172 合成效果

5. 制作最终合成效果

1)按〈Ctrl+Y〉组合键,打开"纯色设置"对话框,设置"名称"为文字、"颜色"为黑色,单击"确定"按钮,如图 2-173 所示。

2)选择"文字"图层,在效果和预设窗口中选择"Zaxwerks"→"3D Invigorator"特效并双击之,打开"3D Invigorator PRO"对话框,单击"Create 3D Text"按钮。

3)打开"3D Text"对话框,选择"字体"为汉仪菱心体简,在文本框内输入"法律在线"4 个字,单击"Ok"按钮。

4）在效果控件窗口中单击"Views"按钮，从弹出的快捷菜单中选择"Front"选项。

5）在效果控件窗口中单击"Set-up"按钮，打开"3D Invigorator Set-Up Windows"对话框。单击"Materials"按钮，打开"Material Editor"对话框。

6）单击"Base Color"左边的色块，打开"颜色"对话框，设置 R 为 204、G 为 204、B 为 204，单击"确定"按钮。然后将"Highlight Brightness"设置为 50、"IBL Reflectivity"设置为 50，并将右边的色球体分别拖到上方和左边的第一个空白框中。

7）将右边的"Materials Swatches（材质样品）"红色球体拖到上方的第二个框内并双击之，"Base Color"色块的颜色随之改变，单击"Base Color"右边的色块，打开"颜色"对话框，设置 R 为 255、G 为 60、B 为 128，改变球体的颜色，单击"确定"按钮。

8）按住 不放，拖到"FRONT（正面）"下边的❷放开，设置文字的正面颜色；按住 不放，拖到"OUTSIDE（侧面）"左边的❶放开，设置文字的侧面颜色，如图 2-174 所示。

图 2-173 拖动素材

图 2-174 "Materials Set-Up"对话框

9）单击"Object Controls"选项卡，打开"Invigorator Text Object（标题文本对象）"对话框，设置"Bevel Scale（边缘缩放）"为 40、"Choke（堵塞）"为-0.33、"Depth（厚度）"为 18、"SpikeBuster（去除尖物）"为 3，单击"Ok"按钮，效果如图 2-175 所示。

10）在效果控件窗口中将"Camera"→"Camera Type"设置为 Hand Held，设置"（L，H）Camera Eye Z"为 3000，然后展开"Set1"选项，设置"Set1 X Position"为-114、"Set1 Y Position"为 450、"Set1 X Rotation"为 290、"Set1 Y Rotation"为-23、"Set1 Z Rotation"为-86、"Set1 Depth Scale"为 70，效果如图 2-176 所示。

图 2-175 合成效果

图 2-176 合成效果

11)为"(L,H) Camera Eye Z"选项在 0s 和 2s 处添加关键帧,对应参数为 3000 和 180。

12)为"Set1 X Position"选项在 0s 和 2s 处添加关键帧,对应参数为-114 和-16。

13)为"Set1 Y Position"选项在 0s 和 2s 处添加关键帧,对应参数为 450 和-2,效果如图 2-177 所示。

14)将 03.mp4 拖动到时间线窗口的顶层,设置该图层的混合模式为相加,合成窗口中的效果如图 2-178 所示。

图 2-177 合成效果

图 2-178 合成效果

15)新建一个"名称"为光晕 1、"颜色"为黑色的纯色图层,设置该图层的混合模式为相加,如图 2-179 所示。

图 2-179 混合模式设置

16)选择"光晕 1"图层,在效果和预设窗口中选择"Knoll Light Factory"→"Light Factory"特效并双击之,在效果控件窗口中设置其参数,设置"光源位置"为(304,96),其余参数默认不变。

17)按小键盘上的数字〈0〉键预览效果,最终效果如图 2-150 所示。

项目小结

体会与评价

完成这个项目后得到什么结论?有什么体会?请完成综合实训评价表,如表 2-4 所示。

表 2-4 综合实训评价表

实训	内容	评价标准	得分	结论	体会
1	辉煌的明天	5			
2	法律在线	5			
	总评				

拓展练习

题目：飞入、粒子和发光文字动画

规格：合成大小为 720 像素×576 像素，时间为 8s。

要求：运用 After Effects CC 2020 特效制作背景，运用图层高级动画效果制作文字飞入，将粒子与发光插件应用于文字上。

习题 2

1. 怎么创建文字？
2. 怎么创建文字层？
3. 为什么输入的文字是乱码？
4. 中文字体要单独安装吗？
5. 怎么安装中文字体？
6. 为什么选择了新字体，文字没有发生变化？
7. 怎么改变文字的颜色？
8. 怎么给文字添加描边？
9. 描边的宽度是固定的吗？
10. 文字层包含 Alpha 通道吗？
11. 怎么使文字产生厚度？
12. 怎么查找需要的特效？
13. 怎么添加特效？
14. 在哪里设置特效参数？

项目 3　电视栏目片头制作 2

技能目标

能使用 After Effects 制作特效动画，实现蓝屏抠像、亮度抠像、半透明抠像及复杂背景抠像，完成稳定画面、一点跟踪及透视角度跟踪的制作，完成电视栏目片头的制作。

知识目标

掌握蓝屏抠像特效的添加及参数设置，了解亮度抠像的使用场合。
掌握复杂背景抠像的原理及参数的设置，了解透明抠像的使用场合及参数的设置。
掌握画面稳定的应用。
掌握一点跟踪的应用及参数的设置，了解透视角度跟踪。
掌握"分形杂色"和"3D Stroke"等特效的使用。

依托项目

在电视新闻、剧情片及栏目包装中有很多抠像效果和跟踪运动效果出现，观众能从这些效果中感受到电视的魅力，许多不可思议的效果都在屏幕上予以实现。这里继续把电视片头及栏目制作当作一个任务。

项目解析

作为一个电视片头和栏目包装，应该出现人物、物体及背景，为了使这些镜头的出现不呆板、画面稳定，可以利用抠像将活动人物或物体叠加在一个多姿多彩的背景上，利用运动跟踪使一个物体跟随另一个物体运动，从而使画面产生丰富的视觉效果。可以将抠像和运动跟踪分成几个子任务来处理，第一个任务是抠像效果的制作，第二个任务是运动跟踪动画的制作，第三个任务是综合实训。

任务 3.1　抠像效果

问题的情景及实现

要完成抠像与画面合成，在时间线窗口中至少需要两个图层，需要进行抠像操作的图层放置在上层，下面一层就是需要叠加的背景图层。在 After Effects CC 2020 中可以利用画面的色彩信息、亮度信息或者直接利用前景与背景的差别来完成抠像，一般在抠像之后调节两个图层的色调匹配。

3.1.1　蓝屏抠像

蓝屏抠像与绿屏抠像的原理基本相同，即在蓝色或者绿色的背景下拍摄素材，然后去除

蓝色或者绿色的背景,如果是蓝屏拍摄,应该注意拍摄的主体尽量不要含有蓝色。蓝屏抠像效果如图 3-1 所示。

具体操作步骤如下。

1)启动 After Effects CC 2020 程序,新建一个"合成名称"为蓝屏抠像、"预设"为 PAL D1/DV、"持续时间"为 5s 的合成。

2)右键单击项目窗口的空白处,在弹出的快捷菜单中选择"导入"→"文件"选项,在打开的"导入文件"对话框中选择本书配套资源项目 3\任务 1\素材\图像 1.jpg 和图像 2.jpg 文件,然后单击"导入"按钮。

3)将图像 1.jpg 插入到时间线窗口,并将其放大到合适大小。从合成窗口中可以看到图像 1.jpg 的原始效果,这是一张在蓝色背景下拍摄的照片,如图 3-2 所示。

图 3-1　蓝屏抠像的最终效果　　　　　图 3-2　素材效果

4)选择"图像 1"图层,在效果和预设窗口中选择"Keylight"→"Keylight(1.2)"特效并双击之,在效果控件窗口中单击选中"屏幕色"选项右边的吸管工具。

5)使用吸管工具在合成窗口中单击画面中的蓝色背景,如图 3-3 所示。单击之后背景中的蓝色立即被清除掉了,如图 3-4 所示。

6)在效果控件窗口中将"View(查看)"方式设置为"Screen Matter(屏幕蒙版)"。现在图像以黑白蒙版显示,黑色为透明,白色为不透明,可以看到画面中的人物有点发虚,说明人物有点透明了,如图 3-5 所示。

图 3-3　吸取背景蓝色　　　图 3-4　初步抠像效果　　　图 3-5　查看蒙版

7)将"View(查看)"方式设置为"Final Result(最终结果)",然后设置其他选项,设

置"Screen Gain(屏幕增益)"为 105,显示透明背景,调整选项之后的画面效果如图 3-6 所示。

8)在效果控件窗口中单击"Screen Colour(屏幕色)"选项右边的颜色块,在打开的"Screen Colour(屏幕色)"窗口中可以查看将除色的 RGB 参数值(0300FF),如果不满意抠像效果,还可以进行颜色的调整。

9)放大显示比例,可以看到蓝色背景基本上去除干净了,但是人物大部分变成了半透明,而且人物边缘有很多锯齿,如图 3-7 所示。

图 3-6 查看抠像效果 图 3-7 人物部分透明

10)选择"图像 1"图层,在效果和预设窗口中选择"遮罩"→"遮罩阻塞工具"特效并双击之,在效果控件窗口中先保持特效默认选项设置不变。可以看到在默认选项的设置下画面图像更残缺了,如图 3-8 所示。

11)在效果控件窗口中设置"几何柔和度 1"为 3.3、"阻塞 1"为 45、"灰色阶柔和度 1"为 0、"阻塞 2"为 20,其余参数默认不变。现在人物透明的部分被重新填充,人物完整了,而且消除了边缘的锯齿,如图 3-9 所示。

图 3-8 画面残缺 图 3-9 完整抠像效果

12)将图像 2.jpg 插入到时间线窗口的最下层,并将其放大到与屏幕大小一致。现在的前景与背景位置、色调差别都很大,还需要进一步调整,如图 3-10 所示。

13)选择"图像 1"图层,在效果和预设窗口中选择"颜色校正"→"色阶"特效并双击之,在效果控件窗口中设置其选项,设置"输入黑色"为 5、"灰度系数"为 1.11、"输出黑色"为 11、"输出白色"为 153。现在人物图像的对比度降低了,但是与背景的差别还是很大,如图 3-11 所示。

图 3-10　图层叠加效果

图 3-11　查看画面变化

14）选择"图像 1"图层，在效果和预设窗口中选择"颜色校正"→"曲线"特效并双击之，在效果控件窗口中调节红色通道曲线的形状，如图 3-12 所示。

15）调节"曲线"特效下面的绿色通道曲线的形状，如图 3-13 所示。

图 3-12　调节红色通道曲线的形状

图 3-13　调节绿色通道曲线的形状

16）调节"曲线"特效下面的蓝色通道曲线的形状，如图 3-14 所示。

17）现在人物的色调与背景基本上一致了，只是画面还有一些偏灰，需要进一步调节，如图 3-15 所示。

图 3-14　调节蓝色通道曲线的形状

图 3-15　查看画面变化

18)调节"曲线"特效下面的 RGB 通道曲线的形状,如图 3-16 所示。现在人物与背景的色彩配合得很完美了,如图 3-1 所示。

3.1.2 亮度抠像

亮度抠像是根据图像的明暗差来进行抠像操作,一般用于前景和背景明暗差别比较明显的素材。下面这个"石刻文字"是一个综合性比较强的实例,介绍了亮度抠像的一般操作,而且对调色操作和图层叠加进行了深入的分析。最终效果如图 3-17 所示。

图 3-16 调节 RGB 通道曲线的形状

图 3-17 最终效果

具体操作步骤如下。

1)启动 After Effects CC 2020 程序,新建一个"合成名称"为亮度抠像、"预设"为 PAL D1/DV、"持续时间"为 5s 的合成。

2)按〈Ctrl+I〉组合键,从打开的"导入文件"对话框中选择本书配套资源项目 3\任务 1\素材\图像 3.jpg~图像 5.jpg,共 3 张素材图片,然后单击"导入"按钮。

3)将图像 3.jpg 和图像 4.jpg 依次插入到时间线窗口中,如图 3-18 所示。

4)调整画面大小,现在从合成窗口中可以看到素材文件的原始效果,上面的图像 3.jpg 是一幅书法作品,下面是一张石纹图片,如图 3-19 所示。

图 3-18 插入时间线

图 3-19 素材效果

5)选择"图像3"图层,在效果和预设窗口中选择"颜色校正"→"曲线"特效并双击之,在效果控件窗口中调节RGB通道曲线,如图3-20所示。

6)添加"曲线"特效之后,书法作品的对比度增加了,这样便于后面进行抠像操作,如图3-21所示。

图3-20 添加"曲线"特效　　　　　　图3-21 查看后面的变化

7)选择"图像3"图层,在效果和预设窗口中选择"键控"→"线性颜色键"特效并双击之,在效果控件窗口中设置其选项,选择"滴管"工具,单击合成窗口的白色,即可抠除白色。如果抠除得不干净,选择"滴管+"工具,继续单击白色,直到没有白色为止。单独显示"图像3"图层并显示透明背景,可见现在书法作品的背景基本上被去除干净了,如图3-22所示。

8)放大画面的显示比例,可以看到文字有些残缺,如图3-23所示。

图3-22 初步抠像效果　　　　　　图3-23 文字残缺

9)选择"图像3"图层,在效果和预设窗口中选择"遮罩"→"遮罩阻塞工具"特效并双击之,在效果控件窗口中设置其选项,设置"几何柔和度 1"为0、"阻塞 1"为-33、"灰色阶柔和度 1"为2%、"几何柔和度 2"为1,其余参数默认不变。

10)现在文字基本上完整了,而且在一定程度上消除了文字边缘的锯齿,如图3-24所示。为了配合后面的制作,文字不需要绝对完整。

11)选择"图像3"图层,在效果和预设窗口中选择"透视"→"斜面Alpha"特效并双击之,在效果控件窗口中设置其选项,设置"边缘厚度"为1.5,其余参数默认不变。现在文字增加了一点厚度,如图3-25所示。

图 3-24　查看画面效果

图 3-25　文字产生厚度

12）将"图像 3"图层的混合模式设置为模版 Alpha，如图 3-26 所示。现在文字变成了石头的纹理，如图 3-27 所示。放大显示比例，可以看到文字的纹理很真实，与真实的石头没有区别。

图 3-26　设置图层混合模式　　　　　　　　　图 3-27　文字变化

13）按〈Ctrl+N〉组合键，新建一个"合成名称"为文字、"预设"为 PAL D1/DV、"持续时间"为 5s 的合成，并将"亮度抠像"合成插入到"文字"合成的时间线窗口。

14）选择"亮度抠像"图层，在效果和预设窗口中选择"透视"→"斜面 Alpha"特效并双击之，在效果控件窗口中设置其选项，设置"边缘厚度"为 2.4，其余参数默认不变。现在石头纹理的文字产生了厚度，如图 3-28 所示。

15）选择"亮度抠像"图层，在效果和预设窗口中选择"颜色校正"→"色相／饱和度"特效并双击之，在效果控件窗口中设置其选项，设置"主亮度"为-41，其余参数默认不变。现在文字变得很黑了，但是还保持了石头的纹理，如图 3-29 所示。

图 3-28　文字产生厚度

图 3-29　文字色彩变化

16）将图像 5.jpg 拖到时间线窗口的最底层，并将其放大到与合成窗口一样大小，现在的画面效果如图 3-30 所示，文字和背景是分离的。

17）将"亮度抠像"图层的混合模式设置为差值。现在文字与背景融合为一体了，而且文字有明显的凹陷效果，如图 3-31 所示。

18）右键单击时间线窗口的空白处，从弹出的快捷菜单中选择"新建"→"调整图层"选项，创建"调节层 1"，放置在时间线窗口的最上层，如图 3-32 所示。

图 3-30 查看画面效果　　　图 3-31 画面合成效果　　　图 3-32 创建调整图层

19）选择"调节层 1"图层，在效果和预设窗口中选择"颜色校正"→"曲线"特效并双击之，在效果控件窗口中调节 RGB 通道曲线，如图 3-33 所示。

20）现在整个画面的对比度增加了，无论是石头背景还是石刻文字，质感都非常真实，几乎可以感受到文字的凹凸感。

21）按小键盘上的数字〈0〉键，预览最终效果，如图 3-17 所示。

3.1.3　半透明抠像

对于玻璃、薄衣服之类的半透明物体的抠像稍微麻烦一些，因为既要干净地去除背景色，又要保持物体的半透明属性不变，有时候可能需要使用多种抠像工具并反复进行操作才能够得到比较理想的抠像效果。半透明抠像的最终效果如图 3-34 所示。

图 3-33　添加"曲线"特效　　　　　图 3-34　最终效果

具体操作步骤如下。

1）启动 After Effects CC 2020 程序，新建一个"合成名称"为半透明抠像、"预设"为 PAL D1/DV、"持续时间"为 5s 的合成。

2）双击项目窗口的空白处，在打开的"导入文件"对话框中选择本书配套资源项目 3\任务 1\素材\图像 6.jpg 和图像 7.jpg 文件，然后单击"导入"按钮。

3）将图像 6.jpg 和图像 7.jpg 依次插入到时间线窗口，如图 3-35 所示。将其放大到与合成窗口大小一致，现在从合成窗口视图中可以看到素材文件的原始效果，如图 3-36 所示。

图 3-35　插入时间线

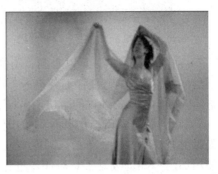

图 3-36　素材效果

4）选择"图像 6"图层，在效果和预设窗口中选择"抠像"→"颜色范围"特效并双击之，在效果控件窗口中单击选中"预览"区的第一个吸管工具，如图 3-37 所示。

5）使用吸管工具在合成窗口中单击吸取图像 6.jpg 的绿色背景，如图 3-38 所示。单击之后可以看到画面中的绿色背景消失了一部分，如图 3-39 所示。

6）回到效果控件窗口，可以看到"预览"区的黑白蒙版变化，其中黑色的就是透明部分，如图 3-40 所示。选择加选吸管工具直接在蒙版视图中单击吸取将除色。单击吸取将除色之后，可以看到人物左边的蒙版全部变成了黑色，原来的透明范围也保持了下来。

图 3-37　添加"颜色范围"特效

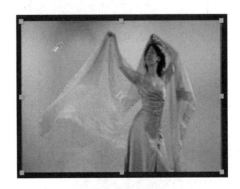

图 3-38　吸取将除色

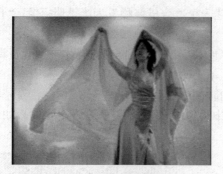
图 3-39 查看画面变化

图 3-40 查看蒙版变化

7）回到合成窗口，可以看到"图像6"的透明区域进一步扩大了，如图 3-41 所示。

8）多处使用加选吸管工具单击需要透明的位置将背景全部变成透明，然后单击纱巾的半透明区域，在单击纱巾的半透明区域之后会发现黑色区域又扩展了一些。

9）回到合成窗口，可以看到纱巾位置的图像出现了残缺，选择减选吸管工具，使用减选吸管工具在纱巾位置单击，则原来残缺的部分恢复了，但是又出现了残留的绿色背景。反复使用加选和减选吸管工具对图像进行多处抠像操作，如图 3-42 所示，最后得到了比较满意的抠像效果，如图 3-43 所示。

10）放大画面的显示比例，发现人物的手臂位置有一些残留的绿色，而且画面边缘有大量的锯齿，需要进一步完善，如图 3-44 所示。

图 3-41 扩大透明范围

图 3-42 查看蒙版变化

图 3-43 初步完成抠像

图 3-44 颜色残留和锯齿

11）选择"图像6"图层，在效果和预设窗口中选择"过时"→"溢出抑制"特效并双击之，在效果控件窗口中选择吸管工具，单击纱巾的绿色处，设置"抑制"为68。此时画面中残留的绿色被清除干净了，但是锯齿还在，需要继续完善，如图3-45所示。

12）选择"图像6"图层，在效果和预设窗口中选择"遮罩"→"遮罩阻塞工具"特效并双击之，在效果控件窗口中设置其选项，设置"几何柔和度1"为3、"阻塞1"为54、"灰色阶柔和度1"为67%，其余参数默认不变。

13）现在人物边缘的锯齿被消除了，如图3-46所示。恢复正常的显示比例，半透明抠像的最终效果如图3-34所示。

图3-45 画面变化

图3-46 画面变化

3.1.4 复杂背景抠像

如果画面背景不是纯色背景，而且前景和背景的亮度也差不多，这种情况的抠像就比较困难了。如果要对复杂背景的画面进行抠像，就必须固定摄像机拍摄相同的无人背景作为参考，这样才能够完成后期抠像。复杂背景抠像的最终效果如图3-47所示。

具体操作步骤如下。

1）启动After Effects CC 2020程序，新建一个"合成名称"为复杂背景抠像、"预设"为PAL D1/DV、"持续时间"为5s的合成。

2）双击项目窗口的空白处，在打开的"导入文件"对话框中选择本书配套资源项目3\任务1\素材\图像10.jpg～图像12.jpg文件，然后单击"导入"按钮。

3）将图像10.jpg插入到时间线窗口中，并适当放大，现在可以看到图像10.jpg的原始效果，对于这样的画面用常规方法抠像是非常困难的，如图3-48所示。

图3-47 最终效果

图3-48 素材效果

4)在项目窗口中双击图像 11.jpg 文件,打开素材窗口,可以看到图像 11.jpg 的原始效果。图像 11.jpg 与图像 10.jpg 的画面非常相似,只是画面中没有人物,其实图像 11.jpg 就是图像 10.jpg 的无人背景,如图 3-49 所示。

5)将图像 11.jpg 插入到时间线窗口的第二层并关闭其显示,如图 3-50 所示。

图 3-49 无人背景

图 3-50 叠加参考背景

6)选择"图像 10"图层,在效果和预设窗口中选择"抠像"→"差值遮罩"特效并双击之,在效果控件窗口中进行设置参数,设置"差值图层"为"2.图像 11"、"匹配容差"为3,其余参数不变。现在画面中的人物基本完整了,而且背景也比较干净了,显示合成窗口的透明背景,可以看到人物上面有一些漏洞,如图 3-51 所示。

7)选择"图像 10"图层,在效果和预设窗口中选择"遮罩"→"遮罩阻塞工具"特效并双击之,在效果控件窗口中设置其选项,设置"几何柔和度 1"为 3、"阻塞 1"为 30、"灰色阶柔和度 1"为 5%,其余参数默认不变。现在可以看到人物上面的漏洞基本被填补好,如图 3-52 所示。

图 3-51 显示人物漏洞

图 3-52 查看画面效果

8)将图像 12.jpg 文件插入到时间线窗口的最底层,现在的画面效果如图 3-53 所示。

9)选择"图像 12"图层,在效果和预设窗口中选择"模糊和锐化"→"快速方框模糊"特效并双击之,在效果控件窗口中设置其选项,设置"模糊半径"为 1,其余参数默认不变。

10)给画面的背景图层设置特效之后,画面产生了景深效果,但是背景和前景的色彩还不是很协调,如图 3-54 所示。

图 3-53　查看画面效果　　　　　　　　　图 3-54　景深效果

11）选择"图像 12"图层,在效果和预设窗口中选择"颜色校正"→"曲线"特效并双击之,在效果控件窗口中调节红色通道曲线,如图 3-55 所示。

12）调节"曲线"特效下面的 RGB 通道曲线的形状,如图 3-56 所示。现在背景与人物的色调基本一致了,画面合成非常真实,如图 3-47 所示。

图 3-55　调节红色曲线　　　　　　　　　图 3-56　调节 RGB 通道曲线

任务 3.2　运动跟踪

问题的情景及实现

运动跟踪一直是后期制作中的高级合成技术,也只有专业的视频合成软件才具有运动跟踪功能。After Effects CC 2020 在动态跟踪方面一直处于业界领先水平,不仅可以同时跟踪画面中多个点的运动轨迹,还可以跟踪画面的透视角度变化,为制作精彩的影视作品提供了强大的技术支持。

3.2.1　稳定画面

稳定画面的原理与一点跟踪是相同的,这里只需要一个图层,通过跟踪画面中的一个特征点将晃动的画面变稳定,最适合用来修复运动拍摄中由于摄像机晃动造成的画面抖动现

象。其最终效果如图3-57所示。

具体操作步骤如下。

1）启动After Effects CC 2020程序，新建一个"合成名称"为稳定画面、"预设"为PAL D1/DV、"持续时间"为5s的合成。

2）双击项目窗口的空白处，在打开的"导入文件"对话框中选择本书配套资源项目3\任务2\素材\视频1.mpg文件，然后单击"导入"按钮。

3）将视频1.mpg插入到时间线窗口中，播放预览素材效果，可以看到画面抖晃很厉害，这是拍摄过程中摄像机晃动造成的，如图3-58所示。

图3-57 最终效果

图3-58 素材效果

4）单击合成窗口右上角工具栏中的"工作区"选项的下拉菜单按钮，在弹出的下拉菜单中选择"运动跟踪"选项，切换至运动跟踪界面。

5）在随即打开的跟踪器窗口中将"运动源"设置为视频1.mpg，如图3-59所示。

6）图层窗口随即打开，由于运动跟踪操作是在图层窗口中进行的，单击"稳定运动"按钮，可以看到在画面中心有一个跟踪点，如图3-60所示。

图3-59 跟踪器窗口

图3-60 出现跟踪点

7）在视图中移动跟踪点，可以看到跟踪点所在位置的图像被放大显示，这样可以准确地放置跟踪点，如图3-61所示。

8）放大图层窗口的显示比例，精确设置跟踪到画面中的一个特征点上面，如图3-62所示。

图 3-61 移动跟踪点　　　　　　　　图 3-62 精确设置跟踪点的位置

9）放置好跟踪点之后，放大关键帧外面的范围框，加大取样范围，这样可以使跟踪计算更准确，当然系统也需要更多的时间来进行跟踪计算。

10）在跟踪器窗口中单击"编辑目标"按钮，在打开的"运动目标"对话框中将"图层"设置为"视频 1"图层，单击"确定"按钮。

11）在跟踪器窗口中单击"选项"按钮，在打开的"动态跟踪器选项"对话框中将"通道"设置为明亮度，单击"确定"按钮。

12）在跟踪器窗口中单击"向前分析"按钮，开始对画面进行跟踪计算，如图 3-63 所示。

13）系统开始在图层窗口中播放视频素材，并对画面进行逐帧跟踪计算，如图 3-64 所示。

图 3-63 开始跟踪　　　　　　　　图 3-64 跟踪过程

14）仔细观察画面，如果跟踪点偏离了刚才设置的特征点位置，就暂停跟踪，在图层窗口中重新设置运动关键帧到特征点位置，将时间退回 1、2 帧，然后再次单击"向前分析"按钮继续跟踪计算。跟踪完成之后，可以看到跟踪点生成了一条路径，当然这条路径的形状是很复杂的。

15）确定跟踪点运动路径上面的每一个点都与对应帧的特征点对齐，然后单击"应用"按钮，在打开的"动态跟踪器应用选项"对话框中将"应用维度"设置为 X 和 Y 轴，然后单击"确定"按钮。

16）系统自动从图层窗口切换至合成窗口，应用跟踪数据之后，可以看到在"视频1"图层下面生成了几个关键帧选项，如图 3-65 所示。

17）在每一个关键帧选项下面生成了密集的关键帧，由于跟踪计算是逐帧计算的，所以每一帧都是关键帧。

18）系统自动从图层窗口切换至合成窗口，播放视频，可以看到画面抖晃的现象消除了，但是有些时候画面会偏移屏幕中心，在边缘出现黑边，如图 3-66 所示。

图 3-65　生成关键帧选项

图 3-66　出现黑边

19）将"视频 1"图层的"缩放"选项的值设置为 120%，放大图层尺寸之后，消除了画面的黑边，如图 3-67 所示。

图 3-67　消除黑边

20）按小键盘上的数字〈0〉键，预览效果，画面显得非常平稳，如图 3-57 所示。

3.2.2　一点跟踪

一点跟踪就是跟踪源图层中的一个点，然后将这个点的运动路径应用到目标图层，使目

标图层运动以保持与源图层特征点的相对位置不变,这是最基本的跟踪方式。这里以制作一个"魔幻水晶球"动画来介绍一点跟踪的操作方法,综合性很强,除了介绍运动跟踪知识以外,还将练习图层、遮罩、图层模式以及表达式等的综合使用能力。其最终效果如图 3-68 所示。

图 3-68　最终效果

具体操作步骤如下。

1）启动 After Effects CC 2020 程序,新建一个"合成名称"为水晶球、"预设"为 PAL D1/DV、"持续时间"为 12s 的合成。

2）双击项目窗口的空白处,在打开的"导入文件"对话框中选择本书配套资源项目 3\任务 2\素材\图像 13.jpg 和视频 2.mpg 文件,然后单击"导入"按钮。

3）将图像 13.jpg 文件插入到时间线窗口中,现在从合成窗口中可以看到图像 13.jpg 的原始效果,如图 3-69 所示。

4）创建一个"名称"为闪电、"颜色"为黑色的纯色图层,并将"闪电"图层放置在"图像 13"图层的上面,然后将混合模式设置为相加,如图 3-70 所示。

图 3-69　原始效果　　　　　　　　　　图 3-70　添加图层

5）选择"闪电"图层,在效果和预设窗口中选择"过时"→"闪光"特效并双击之,在效果控件窗口中进行参数的设置,设置"起始点"为(362,420)、"结束点"为(367,194)、"区段"为 9、"振幅"为 12、"细节级别"为 3、"细节振幅"为 0.59、"设置分支"为 0.5、"再分支"为 0.29、"分支角度"为 36、"分支线段长度"为 1.1、"分支线段"为 23、"分支宽度"为 0.8、"速度"为 4、"稳定性"为 0.02、"宽度"为 10.7、"拉力"为 2,其余

参数默认不变。现在画面中出现了闪电效果，如图3-71所示。

6）选择"闪电"图层，在效果和预设窗口中选择"风格化"→"发光"特效并双击之，在效果控件窗口中设置其选项，设置"发光阈值"为20%，其余参数默认不变。现在的画面效果如图3-72所示，有了发光效果的闪电更漂亮了。

图3-71　闪电效果　　　　　　　　　　图3-72　闪电发光效果

7）选择"闪电"和"图像13"两个图层，右键单击，从弹出的快捷菜单中选择"预合成"选项，打开"预合成"对话框，设置重组之后的"新合成名称"为"闪电水晶球"，并选择"将所有属性移动到新合成"单选按钮，单击"确定"按钮，将"闪电"和"图像13"两个图层重组为一个图层。现在时间线窗口中的"闪电水晶球"图层是一个合成图层，如图3-73所示。

8）在"闪电水晶球"图层的上面绘制一个圆形遮罩，以去除水晶球之外的部分，如图3-74所示。

图3-73　图层图标变化　　　　　　　　图3-74　绘制遮罩

9）选择"闪电水晶球"图层，按〈F〉键，将"闪电水晶球"图层的遮罩的"蒙版羽化"值设置为2，以免水晶球的边缘太生硬。

10）现在的画面效果如图3-75所示，水晶球的边缘显得比较柔和。

11）将视频2.mpg文件插入到时间线窗口中的最底层，图层叠加的原始效果如图3-76所示。

图 3-75　柔化边缘　　　　　　　　图 3-76　查看画面效果

12）将"闪电水晶球"图层的"位置"设置为（238，483）、"缩放"设置为 13%。现在画面中的水晶球被移动到背景视频的人物手中，如图 3-77 所示。

13）单击合成窗口右上角工具栏中的"工作区"选项的下拉菜单按钮，在弹出的下拉菜单中选择"运动跟踪"选项，切换至运动跟踪界面。

14）在随即打开的跟踪器窗口中将"运动源"设置为视频 2.mpg，如图 3-78 所示。

15）设置运动源之后，系统打开图层窗口，在画面中心出现了一个跟踪点，如图 3-79 所示。

图 3-77　画面合成效果　　　图 3-78　设置运动源　　　图 3-79　出现跟踪点

16）将跟踪取样范围放大，以免在跟踪过程中出错，将跟踪点精确移动到画面中人物手中的亮球上面，如图 3-80 所示。

17）单击"编辑目标"按钮，打开"运动目标"对话框，将跟踪目标图层设置为"闪电水晶球"图层。

18）单击"选项"按钮，打开"动态跟踪器选项"对话框，将跟踪通道设置为"明亮度"通道，其余参数默认不变，单击"确定"按钮。

19）回到跟踪器窗口，将"跟踪类型"设置为变换，然后单击"向前分析"按钮，开始对特征点进行跟踪计算，如图 3-81 所示。

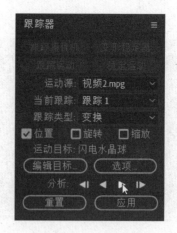

图 3-80　定位跟踪点　　　　　　图 3-81　开始跟踪

20）跟踪计算到 8：05s 时特征点运动至画面的最右边，即将运动出画面，这时停止跟踪，可以看到跟踪点生成了一条运动路径，如图 3-82 所示。

21）如果跟踪到 8：05s 之后，就删除多余的关键帧，如图 3-83 所示。

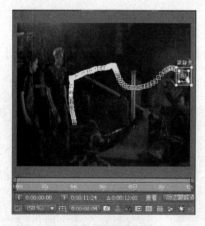

图 3-82　完成跟踪计算　　　　　　图 3-83　删除多余关键帧

22）确定删除多余的关键帧而且跟踪计算没有错误之后，单击"应用"按钮，在打开的"动态跟踪器应用选项"对话框中将"应用维度"设置为 X 和 Y 轴。

23）应用跟踪数据之后，在"闪电水晶球"图层的"位置"选项生成了大量关键帧，如图 3-84 所示。

图 3-84　生成关键帧

24）由于只保留了 8：05s 之前的跟踪数据，所以生成的关键帧从 0s 至 8：05s，拖动时间指针，可以看到画面中水晶球始终在人物的手中移动，就像被人用手托着一样，如图 3-85 所示。

25)估计人物运动的速度,将时间指针移动至 11:24s 处,然后将"闪电水晶球"图层移动至画面外面的合适位置,如图 3-86 所示。系统自动将"闪电水晶球"图层此时的"位置"参数值记录为关键帧,如图 3-87 所示。

26)用鼠标右键单击时间线窗口的空白处,从弹出的快捷菜单中选择"新建"→"调整图层"选项,新建"调节层 1"图层,并放置在最上层,如图 3-88 所示。

图 3-85 跟踪效果

图 3-86 移动图层

图 3-87 记录关键帧

图 3-88 创建调节层

27)选择"调节层 1"图层,在效果和预设窗口中选择"Knoll Light Factory"→"Light Factory"特效并双击之,现在画面中出现了一个光斑,在效果控件窗口中单击"选项"按钮,打开"Lens Designer"对话框。

28)将鼠标放在右边的◀按钮上,打开"Built-in Elements(建造元素)"对话框,双击"辉光球"和"星光镜(新)",如图 3-89 所示。

29)关闭"辉光球"和"圆盘(上面一个)"以及两个"保持飘升"和"条纹",如图 3-90 所示。

图 3-89 镜头编辑器

图 3-90 编辑光斑

137

30）回到 After Effects 界面，合成窗口中的效果如图 3-91 所示。

31）在时间线窗口中展开"调节层 1"图层的"效果"→"Light Factory"→"位置"，在按住〈Alt〉键的同时单击"光源位置"选项前面的"时间变化秒表"按钮，打开该选项的"表达式"选项，如图 3-92 所示。

图 3-91　精确定位光斑

图 3-92　打开"表达式"选项

32）拖动"光源位置"选项的表达式链接按钮到"闪电水晶球"图层的"位置"选项上面释放鼠标左键，如图 3-93 所示。

33）链接之后，在"光源位置"选项的表达式文本框中生成了表达式"thisComp.layer("闪电水晶球").transform.position"。该表达式的意思就是将"闪电水晶球"图层的位置参数值作为调整层的光斑光源点的参数值。

34）现在"光源位置"选项的参数值会和"闪电水晶球"图层的"位置"选项的参数值一起变化并始终保持相同。

35）拖动时间指针，可以看到光斑和水晶球都在人物的手中，如图 3-94 所示。

图 3-93　链接表达式

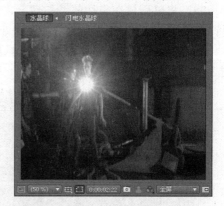

图 3-94　同步运动

36）为"Light Factory"→"镜头"→"角度"选项在 0s 和 11：24s 处添加关键帧，将其参数值设置为 0°和 2x+0.0°，使光斑在移动过程中产生旋转效果。

37）复制"闪电水晶球"图层放置在最上层，现在可以清楚地看到水晶球上面的闪电效果，但是水晶球与背景脱离开了。

38）选择新复制的图层，右键单击，从弹出的快捷菜单中选择"预合成"选项，将该图层进行重组，设置重组之后的图层名称为"闪电水晶球发光"，并选择"将所有属性移动到新合成"单选按钮，单击"确定"按钮，如图3-95所示。

图3-95　复制图层

39）选择"闪电水晶球发光"图层，在效果和预设窗口中选择"风格化"→"发光"特效并双击之，在效果控件窗口中进行参数设置，设置"发光阈值"为0、"发光半径"为65、"发光强度"为255，其余参数默认不变。添加发光效果前后的画面效果如图3-96和图3-97所示。

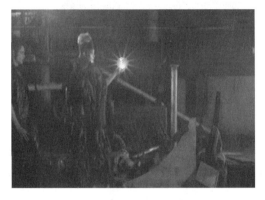

图3-96　查看画面变化　　　　　　　　　图3-97　水晶球发光效果

40）按小键盘上的数字〈0〉键，预览动画的最终效果，如图3-68所示。

3.2.3　透视角度跟踪

透视角度跟踪是最高级的跟踪操作，通过同时跟踪源图层中4个特征点的运动轨迹计算出画面的透视角度变化并应用到目标图层，可以使合成画面中的特定物体产生透视角度变化，模拟三维运动或者摄像机角度变化。其最终效果如图3-98所示。

图3-98　最终效果

具体操作步骤如下。

1）启动 After Effects CC 2020 程序，新建一个"合成名称"为透视角度跟踪、"预设"为 PAL D1/DV、"持续时间"为 3s 的合成。

2）双击项目窗口的空白处，在打开的"导入文件"对话框中选择本书配套资源项目 3\任务 2\素材\图像 14.jpg 和视频 3.mpg 文件，然后单击"导入"按钮。

3）将视频 3.mpg 文件拖到时间线窗口中，然后拖动时间指针，可以看到旋转镜头拍摄的效果，楼宇上面的绿色板有透视角度变化，如图 3-99 所示。接下来使用跟踪功能给绿色板贴上广告画。

4）将图像 14.jpg 插入到时间线窗口的最上层，现在可以看到图像 14.jpg 的原始效果，如图 3-100 所示。

图 3-99　素材效果　　　　　　　　　　　图 3-100　素材效果

5）在时间线窗口中用鼠标右键单击"图像 14"图层，在弹出的快捷菜单中选择"变换"→"适合复合"选项，"图像 14"图层将自动调整缩放参数以匹配合成窗口的画面尺寸，如图 3-101 所示。

6）单击合成窗口右上角工具栏中的"工作区"选项的下拉菜单按钮，在弹出的下拉菜单中选择"运动跟踪"选项，切换至运动跟踪界面。

7）选择"视频 3"图层，单击"跟踪运动"按钮，现在图层窗口中出现了一个跟踪点，如图 3-102 所示。

图 3-101　匹配尺寸　　　　　　　　　　图 3-102　出现一个跟踪点

8）将"跟踪类型"设置为透视边角定位，如图 3-103 所示。改变跟踪类型之后，合成窗口中出现了 4 个跟踪点，如图 3-104 所示。

图 3-103　设置跟踪类型　　　　　　　　图 3-104　4 个跟踪点

9）将 4 个跟踪点分别移动至绿色板四角的白色特征点上面，如图 3-105 所示。

10）放大每一个跟踪点的取样范围，使计算更准确，如图 3-106 所示。

图 3-105　定位跟踪点　　　　　　　　图 3-106　扩大取样范围

11）单击"编辑目标"按钮，打开"运动目标"对话框，将跟踪目标图层设置为"图像 14"图层，单击"确定"按钮。

12）单击"选项"按钮，打开"动态跟踪器选项"对话框，将跟踪通道设置为明亮度，单击"确定"按钮。

13）在跟踪器窗口中单击"向前分析"按钮，快速进行跟踪计算，跟踪完成之后，每一个跟踪点生成了一条运动路径。如果没有跟踪好，则后退到开始变化的跟踪点重新跟踪，如图 3-107 所示。

14）"视频 3"图层下面的每一个跟踪点生成了 3 组关键帧，如图 3-108 所示。

图 3-107　生成运动路径

图 3-108　生成关键帧

15）每一项的关键帧都很密集，因为系统对每一帧图像进行跟踪，所以每一帧都是关键帧，如图 3-109 所示。

16）在跟踪器窗口中单击"应用"按钮，将跟踪数据应用到目标图层，系统自动切换至合成窗口，可以看到图像 14.jpg 已经贴到绿色板上面，但是图像 14.jpg 比绿色板小，在画面四周露出了绿色的底，如图 3-110 所示。

图 3-109　查看关键帧

图 3-110　跟踪贴图效果

17）展开"图像 14"图层，可以看到下面增加了一个"边角定位"特效，如图 3-111 所示。"边角定位"特效的每一个选项的每一帧都是关键帧，图层的"位置"选项的每一帧也是关键帧，如图 3-112 所示。

图 3-111　自动增加特效

图 3-112　查看关键帧

18)选择"图像14"图层,按〈S〉键设置"缩放"选项的参数值,将其设置为126 和123,如图3-113所示。

19)缩放图层之后,广告画与背景很好地匹配到一起,如图3-114所示。

图3-113 缩放图层　　　　　　　　　图3-114 查看画面效果

20)按小键盘上的数字〈0〉键,可以预览动画的最终效果,如图3-98所示。

3.2.4　翻书动画

本例介绍翻书动画的制作,通过为图片添加"CC Page Turn"特效并设置关键帧参数完成翻书动画的制作,效果如图3-115所示。

图3-115　最终效果

具体操作步骤如下。

1)打开 After Effects 程序,新建项目后按〈Ctrl+N〉组合键,打开"合成设置"对话框,设置"合成名称"为翻书动画、"预设"为自定义、"宽度"为1000、"高度"为600、"持续时间"为5s,然后按〈Enter〉键。

2)按〈Ctrl+I〉组合键,打开"导入文件"对话框,选择本书配套资源项目3\任务3\素材\m11.png、m10.png 和 m09.jpg,单击"导入"按钮。将 m11.png、m10.png 和 m09.jpg 素材拖到时间线窗口,m11.png 放在上层,m09.jpg 放在下层,如图3-116所示。

3)选择"m11"图层,在效果和预设窗口中选择"扭曲"→"CC Page Turn"特效并双击之,在效果控件窗口中设置"Back Opacity"为100、"Fold Radius"为50.6,并为"Fold Position"在 0s、1:12s、2:15s 和 3s 处添加 4 个关键帧,其值分别为(355,466)、(27,254)、(-307,445)和(-418,528),设置"Back Page"为"2.m10.png",如图3-117所示。

4)选择"m11"图层,为"位置"和"缩放"选项在2:15s 和 3s 处添加两个关键帧,其值分别为[(712,342),100]和[(777,342),(109,100)]。将"m10"图层的眼睛图标关闭,如图3-118所示。

143

图3-116 图层排列

图3-117 特效设置

图3-118 设置关键帧

5)按小键盘上的数字〈0〉键,预览动画的最终效果,如图3-115所示。

综合实训

实训1 影视频道

实训目的

通过本实训项目使学生进一步掌握After Effects CC 2020特效的使用,并且能在实际项目中运用特效制作电视片头。

实训情景设置

设计一个电视片头,使用"碎片"特效制作爆炸效果,使用"3D Stroke"和"残影"特效制作拖尾效果,使用"高斯模糊"和"Shine"特效制作发光效果,使用蒙版和混合模式制作背景,使用"粒子运动场"和"发光"特效制作粒子效果,使用"3D Invigorator"特效制作文字随机运动的效果。其最终效果如图3-119所示。

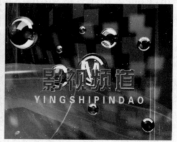

图3-119 最终效果

项目参考操作步骤

1．制作破碎效果

1）启动 After Effects CC 2020 程序，按〈Ctrl+N〉组合键打开"合成设置"对话框，在"合成名称"文本框中输入"背景"，设置"预设"为 PAL D1/DV、"持续时间"为 4s，单击"确定"按钮。

2）按〈Ctrl+Y〉组合键，打开"纯色设置"对话框，设置"名称"为破碎、"颜色"为 3F6C8C，单击"确定"按钮。

3）选择"破碎"图层，在效果和预设窗口中选择"模拟"→"碎片"特效并双击之，在效果控件窗口的"视图"下拉菜单中选择已渲染。合成窗口中的效果如图 3-120 所示。

4）展开"形状"选项，在"图案"下拉菜单中选择正方形，设置"重复"为 20；展开"作用力 1"选项，设置"半径"为 0.6、"强度"为 5；展开"作用力 2"选项，设置"半径"为 0.6、"强度"为 2；展开"物理学"选项，设置"旋转速度"为 0.1、"随机性"为 0.1、"粘度"为 0.35、"大规模方差"为 30%、"重力"为 0.5、"重力方向"为 20°。合成窗口中的效果如图 3-121 所示。

图 3-120 合成效果

图 3-121 合成效果

5）右击时间线窗口的空白处，从弹出的快捷菜单中选择"新建"→"摄像机"选项，打开"摄像机设置"对话框，在"名称"文本框中输入"摄像机 1"，设置"预设"为自定义、"缩放"为 265、"视角"为 55.34、"焦距"为 34.33，单击"确定"按钮，如图 3-122 所示。

6）选择"破碎"图层，在效果控件窗口的"摄像机系统"下拉菜单中选择合成摄像机。

7）为"摄像机 1"图层设置位置属性。选中"摄像机 1"图层，按〈P〉键展开"位置"选项，设置"位置"为（425，288，-630）。

8）单击"破碎"图层右面的"3D 图层"按钮，打开 3D 开关，如图 3-123 所示。合成窗口中的效果如图 3-124 所示。

图 3-122 添加摄像机

图 3-123 3D 属性设置

9）选中"破碎"图层，在效果控件窗口中展开"灯光"选项，设置"灯光颜色"为

FFC8E1、"灯光类型"为点光源、"灯光强度"为 1.2、"灯光位置"为（500、220）、"环境光"为 0.4；展开"材质"选项，设置"镜面反射"为 0.4、"高光锐度"为 15，合成窗口中的效果如图 3-125 所示。

图 3-124　合成效果　　　　　　　　　图 3-125　合成效果

2. 制作拖尾效果

1）按〈Ctrl+N〉组合键，打开"合成设置"对话框，在"合成名称"文本框中输入"圆环"，单击"确定"按钮。按〈Ctrl+Y〉组合键，打开"纯色设置"对话框，设置"名称"为圆环、"颜色"为黑色，单击"确定"按钮。

2）在工具箱中选择椭圆工具，在合成窗口中绘制一个圆形遮罩，如图 3-126 所示。在工具箱中选择向后平移（锚点）工具，在合成窗口中按住鼠标左键不放，调整圆形遮罩的中心点位置如图 3-127 所示。

图 3-126　绘制圆形遮罩　　　　　　　图 3-127　移动中心点位置

3）选择"圆环"图层，在效果和预设窗口中选择"Trapcode"→"3D Stroke（三维描边）"特效并双击之，在效果控件窗口中设置"Color（颜色）"为白色、"Thickness（厚度）"为 0.2、"Transform（变换）"→"XY Position（XY 位置）"为（360，400），其余参数默认不变。设置完成后，合成窗口中的效果如图 3-128 所示。

4）选择"圆环"图层，按〈R〉键展开"旋转"选项，为"旋转"选项在 0s 和 1s 处添加两个关键帧，对应参数为 0°和 160°。

5）按〈Ctrl+N〉组合键，打开"合成设置"对话框，在"合成名称"文本框中输入"拖尾

效果",单击"确定"按钮。在项目窗口中选中"圆环"合成,将其拖到时间线窗口中。

6)选择"圆环"图层,在效果和预设窗口中选择"时间"→"残影"特效并双击之,在效果控件窗口中设置其参数,设置"残影时间(秒)"为-0.02、"残影数量"为 100、"残影运算符"为混合,其余参数默认不变。合成窗口中的效果如图 3-129 所示。

图 3-128 合成效果

图 3-129 合成效果

7)按〈Ctrl+N〉组合键,打开"合成设置"对话框,在"合成名称"文本框中输入"三维效果",单击"确定"按钮。在项目窗口中选中"拖尾效果"合成,将其拖到时间线窗口中,然后单击该层右面的"3D 图层"按钮,打开 3D 开关。

8)右击时间线窗口的空白处,从弹出的快捷菜单中选择"新建"→"摄像机"选项,打开"摄像机设置"对话框,单击"确定"按钮。

9)选择"摄像机 1"图层,按〈P〉键展开"位置"选项,为"位置"选项在 0s 和 3:24s 处添加两个关键帧,其对应参数为(360,288,-1067)和(360,288,-800),如图 3-130 所示。

3. 制作发光效果

1)按〈Ctrl+N〉组合键,打开"合成设置"对话框,在"合成名称"文本框中输入"最终效果",单击"确定"按钮。从项目窗口中将"背景"合成拖到时间线窗口。

2)在效果和预设窗口中选择"生成"→"梯度渐变"特效,将其拖到"背景"图层上,在效果控件窗口中进行参数设置,设置"起始颜色"为 004796、"结束颜色"为 00lC3F、"渐变终点"为(370,678)、"渐变形状"为径向渐变,其他参数设置不变,设置完成后合成窗口中的效果如图 3-131 所示。

图 3-130 位置设置

图 3-131 合成效果

3）在项目窗口中选中"背景"合成，将其拖动到时间线窗口的上层，使其末端与结束位置对齐，并设置该层的混合模式为屏幕。合成窗口中的效果如图3-132所示。

4）在效果和预设窗口中选择"模糊和锐化"→"高斯模糊"特效，将其拖到"背景"图层上，并在效果控件窗口中设置其参数，设置"模糊度"为15，其余参数不变。

5）在效果和预设窗口中选择"Trapcode"→"Shine"特效，将其拖到"背景"图层上，并在效果控件窗口中进行参数设置，设置"Ray Length"为10、"Boot Light"为12，然后展开"Colorize"，设置"Colorize"为Electric、"Transfer Mode"为Add，合成窗口中的效果如图3-133所示。

图3-132　合成效果　　　　　　　　　　图3-133　合成效果

6）为"Source Point"选项在0s和3：24s处添加两个关键帧，其对应参数为（360，288）和（360，560）。

4．制作合成效果

1）按〈Ctrl+I〉组合键，打开"导入文件"对话框，选择本书配套资源项目3\综合实训\素材\01.mov和02.mov文件以及圆球图片序列文件，单击"导入"按钮。

2）将01.mov和02.mov文件拖动到时间线窗口中，设置"01"图层的混合模式为屏幕、"02"图层的混合模式为相加，如图3-134所示。合成窗口中的效果如图3-135所示。

图3-134　混合模式设置　　　　　　　　图3-135　合成效果

3）按〈Ctrl+Y〉组合键，打开"纯色设置"对话框，设置"名称"为蓝色蒙版、"颜色"为38E1FF，单击"确定"按钮，并设置该层的混合模式为相加。

4）在工具箱中选择椭圆工具，在合成窗口中绘制一个椭圆遮罩，如图3-136所示。按〈F〉键展开"蒙版羽化"选项，设置"蒙版羽化"的值为200。

5)在项目窗口中选中"三维效果"合成,将其拖动到时间线窗口的顶层,并设置该层的混合模式为叠加。选择"三维效果"图层,在效果和预设窗口中选择"风格化"→"发光"特效并双击之,在效果控件窗口中设置"发光半径"为80、"发光强度"为3、"发光颜色"为A和B颜色、"A和B中点"为10%、"颜色A"为00A2FF、"颜色B"为000CFF,其他参数默认不变。合成窗口中的效果如图3-137所示。

图3-136 绘制遮罩

图3-137 合成效果

6)按〈Ctrl+Y〉组合键,打开"纯色设置"对话框,设置"名称"为粒子、"颜色"为黑色,单击"确定"按钮,并将该层置于时间线窗口的顶层。

7)选择"粒子"图层,在效果和预设窗口中选择"模拟"→"粒子运动场"特效并双击之,在效果控件窗口中设置"圆筒半径"为580、"每秒粒子数"为90、"速率"为180、"颜色"为白色、"粒子半径"为1,其他参数的设置默认不变。

8)选择"粒子"图层,在效果和预设窗口中选择"风格化"→"发光"特效并双击之,在效果控件窗口中设置"发光阈值"为57、"发光颜色"为A和B颜色、"颜色A"的值为FFFFFF、"颜色B"的值为0,其他参数不变,合成窗口中的效果如图3-138所示。

9)将圆球图片序列拖动到时间线窗口的顶层,然后执行菜单命令"图层"→"时间"→"时间伸缩"打开"时间伸缩"对话框,将"拉伸因数"文本框中的值设置为131,单击"确定"按钮。

10)选择"圆球"图层,在效果和预设窗口中选择"颜色校正"→"色相/饱和度"特效并双击之,在效果控件窗口中进行参数设置,设置"主色相"为-88。合成窗口中的效果如图3-139所示。

图3-138 合成效果

图3-139 合成效果

11）选择"圆球"图层，在效果和预设窗口中选择"颜色校正"→"色阶"特效并双击之，在效果控件窗口中设置"输入黑色"为 12、"输入白色"为 230，其余参数默认不变。合成窗口中的效果如图 3-140 所示。

12）在工具箱中选择横排文字工具，在合成窗口中输入文字"YINGSHIPINDAO"。选中文字，在字符窗口中设置文字的颜色值为白色、"字体"为方正综艺简体、"字号"为 40、"字符间距" 为 400，其他参数默认不变。合成窗口中的效果如图 3-141 所示。

图 3-140　合成效果　　　　　　　　　　图 3-141　合成效果

13）把时间指针移动到 0 的位置，选择刚建立的文字图层，在效果和预设窗口中选择"动画预设"→"Text"→"Animate In"→"按字符旋转进入"，则文字将应用此特效，合成窗口中的效果如图 3-142 所示。

14）选择"YINGSHIPINDAO"图层，按〈U〉键展开关键帧，将后一个关键帧移到 3s 处。

5．制作立体文字动画

1）按〈Ctrl+N〉组合键，打开"合成设置"对话框，设置"合成名称"为文字，单击"确定"按钮。

2）按〈Ctrl+Y〉组合键，打开"纯色设置"对话框，设置"名称"为影、"颜色"为黑色，单击"确定"按钮。

3）选择"影"图层，在效果和预设窗口中选择"Zaxwerks"→"3D Invigorator"特效并双击之，打开"3D Invigorator PRO"对话框，单击"Create 3D Text"按钮。

4）打开"3D Text"对话框，选择"字体"为汉仪综艺体简，在文本框内输入"影"字，如图 3-143 所示，单击"Ok"按钮。

图 3-142　合成效果　　　　　　　　　　图 3-143　"3D Text"对话框

5)在效果控件窗口中单击"Views"按钮,从弹出的快捷菜单中选择"Front"选项。

6)在效果控件窗口中单击"Set-up"按钮,打开"3D Invigorator Set-Up Windows"对话框。单击"Materials"按钮,打开"Material Editor"对话框,然后单击"Base Color"右边的色块,打开"颜色"对话框,设置R为255、G为0、B为28,单击"确定"按钮,并设置"Highlight Brightness"为50、"IBL Reflectivity"为50,将右边的色球体拖到左边"Material Docks"的第一个空白框中。

7)将右上方的色球体拖到上方的第二个框内并双击,单击"Base Color"右边的色块,打开"颜色"对话框,设置R为204、G为204、B为204,单击"确定"按钮,并拖到左边的第二个空白框中。

8)按住■不放,拖到"FRONT"下边的①放开,设置文字的下面颜色;按住■不放,拖到"OUTSIDE"左边的②放开,设置文字的侧面颜色,如图3-144所示。

图3-144 "Materials Set-Up"对话框

9)单击"Object Controls"选项卡,打开"Invigorator Text Object"对话框,设置"Bevel Scale"为23、"Choke"为-0.33、"Depth"为18、"SpikeBuster"为3,单击"Ok"按钮。

10)在效果控件窗口中将"Camera"→"Camera Type"设置为Hand Held,设置"(L,H) Camera Eye Z"为40,然后展开"Set1"选项,设置"Set1 X Position"为80、"Set1 Y Position"为-35、"Set1 X Rotation"为-70、"Set1 Y Rotation"为11、"Set1 Z Rotation"为13。

11)为"(L,H) Camera Eye Z"选项在0s、0:04s、0:10s、0:12s、0:16s和0:19s处添加6个关键帧,对应参数分别为40、185、240、290、470和820;为"Set1 X Position"选项在0s、0:04s、0:10s、0:12s、0:14s、0:16s、0:17s和0:19s处添加8个关键帧,对应参数分别为80、86、50、31、7、-26、-53和-124;为"Set1 Y Position"选项在0s、0:04s、0:12s和0:19s处添加4个关键帧,对应参数分别为-40、-32、-40和-42。

12)为"Set1 X Rotation"选项在0s、0:04s、0:12s和0:19s处添加4个关键帧,对应参数分别为-70、-50、-30和0;为"Set1 Y Rotation"选项在0s、0:12s和0:19s处添加3个关键帧,对应参数分别为11、6和0。

13)为"Set1 Z Rotation"选项在0s、0:10s和0:19s处添加3个关键帧,对应参数分别为13、3和0;为"Set1 X Scale"选项在0:12s、0:16s、0:17s、0:19s处添加4个

关键帧，对应参数分别为132、118、117和100。

14）为"Set1 Y Scale"选项在0：12s和0：19s处添加两个关键帧，对应参数分别为110和100，如图3-145所示。合成效果如图3-146所示。

图3-145 "影"图层的关键帧位置　　　　　　　图3-146 "影"字的效果

15）选择"影"图层，按〈Ctrl+D〉组合键复制一个文字层，并将第二个图层命名为"视"。在效果控件窗口中单击"Set-up"按钮，打开"3D Invigorator Set-Up Windows"对话框。双击"影"字，打开"3D Text"对话框，在文本框内输入"视"字，单击"Ok"按钮。将起始位置移到0：11s处。

16）选择"视"图层，在效果控件窗口中为"(L, H) Camera Eye Z"选项在0：11s、0：18s、0：20s、0：22s、0：24s和1s处添加6个关键帧，对应参数分别为40、205、300、410、640和820。

17）为"Set1 X Position"选项在0：11s、0：15s、0：18s、0：21s、0：23s、1s和1：05s处添加7个关键帧，对应参数分别为80、86、68、47、16、-41和-43。

18）为"Set1 Y Position"选项在0：11s、0：15s、0：23s和1：05s处添加4个关键帧，对应参数分别为-40、-32、-40和-41；为"Set1 X Rotation"选项在0：15s和1：05s处添加两个关键帧，对应参数分别为-50和0。

19）为"Set1 Y Rotation"选项在0：11s、0：23s和1：05s处添加3个关键帧，对应参数分别为15、6和0；为"Set1 Z Rotation"选项在0：11s、0：18s和1：05s处添加3个关键帧，对应参数分别为15、2和0。

20）为"Set1 X Scale"选项在0：23s和1：05s处添加两个关键帧，对应参数分别为116和100；为"Set1 Y Scale"选项在0：23s和1：05s处添加两个关键帧，对应参数分别为110和100，并删除多余的关键帧，如图3-147所示。合成效果如图3-148所示。

图3-147 "视"图层的关键帧位置　　　　　　　图3-148 "视"字的效果

21)选择"视"图层,按〈Ctrl+D〉组合键复制一个文字层,并将第三个图层命名为"频"。在效果控件窗口中单击 按钮,打开"3D Invigorator Set-Up Windows"对话框。双击"视"字,打开"3D Text"对话框,在文本框内输入"频"字,单击"Ok"按钮。将起始位置移到0:20s处。

22)选择"频"图层,在效果控件窗口中为"(L,H) Camera Eye Z"选项在0:20s、0:24s、1:02s和1:04s处添加4个关键帧,其对应参数为40、250、440和820;为"Set1 X Position"选项在0:20s、0:24s、1:01s、1:02s和1:04s处添加5个关键帧,其对应参数为90、85、77、65和42。

23)为"Set1 Y Position"选项在0:24s、1:01s、1:02s和1:04s处添加4个关键帧,其对应参数为-40、-41、-37和-43;为"Set1 X Rotation"选项在0:20s、0:24s、1:02s和1:04s处添加4个关键帧,其对应参数为-50、-38、-32和0。

24)为"Set1 Y Rotation"选项在0:20s、0:24s和1:04s处添加3个关键帧,其对应参数为15、8和0;为"Set1 Z Rotation"选项在0:20s、0:24s和1:04s处添加3个关键帧,其对应参数为15、5和0。

25)为"Set1 X Scale"选项在1:01s和1:04s处添加两个关键帧,对应参数分别为112和100;为"Set1 Y Scale"选项在0:24s、1:01s和1:04s处添加3个关键帧,对应参数分别为120、118和100,并删除多余的关键帧,如图3-149所示。合成效果如图3-150所示。

图3-149 "频"图层的关键帧位置

图3-150 "频"字的效果

26)选择"频"图层,按〈Ctrl+D〉组合键复制一个文字层,并将第四个图层命名为"道"。在效果控件窗口中单击 按钮,打开"3D Invigorator Set-Up Windows"对话框。双击"道"字,打开"3D Text"对话框,在文本框内输入"道"字,单击"Ok"按钮。将起始位置移到1s处。

27)选择"道"图层,在效果控件窗口中为"(L,H) Camera Eye Z"选项在1s、1:04s、1:07s和1:09s处添加4个关键帧,其对应参数为40、265、530和820。

28)为"Set1 X Position"选项在1s、1:02s、1:04s、1:07s、1:08s、1:09s和1:10s处添加7个关键帧,其对应参数为90、115、126、146、155、154和123。

29)为"Set1 Y Position"选项在1s、1:02s、1:07s、1:08s、1:09s和1:10s处添加6个关键帧,其对应参数为-52、-47、-59、-60、-56和-44;为"Set1 X Rotation"选项在1s、1:04s、1:07s和1:09s处添加4个关键帧,其对应参数为-50、-40、-10和0。

30)为"Set1 Y Rotation"选项在1s、1:04s、1:07s和1:09s处添加4个关键帧,其

对应参数为15、10、6和0；为"Set1 Z Rotation"选项在1s、1：04s、1：07s和1：09s处添加4个关键帧，其对应参数为15、4、2和0。

31）为"Set1 X Scale"选项在1：07s、1：08s、1：09s和1：10s处添加4个关键帧，对应参数分别为150、147、140和100；为"Set1 Y Scale"选项在1：08s、1：09s和1：10s处添加3个关键帧，对应参数分别为150、135和100，并删除多余的关键帧，如图3-151所示。合成效果如图3-152所示。

图3-151　"道"图层的关键帧位置　　　　　　图3-152　"道"字的效果

32）将"文字"合成从项目窗口拖到时间线窗口的顶层，如图3-153所示。

图3-153　时间线窗口

33）按小键盘上的数字〈0〉键预览其效果，最终效果如图3-119所示。

实训2　娱乐界

实训目的

通过本实训项目使学生进一步掌握After Effects特效的使用，并且能在实际项目中运用特效、三维图层及摄像机制作电视片头。

实训情景设置

视觉变化是影视合成中最常见的一种表现手法，水平的视角可以瞬间改变为垂直。本实训展示了如何运用摄像机关键帧的运动动画来完成这一动画的制作，并通过放置出现的光点呈现动感移动的人像。

通过调整旋转属性的数值制作探照灯效果；使用"填充"特效为图像填充颜色；使用"高斯模糊"特效制作模糊效果；使用"亮度和对比度"特效并调整时间线的位置制作人物动画；通过设置"蒙版路径"属性的数值制作定版动画；使用"摄像机"命令制作三维动画。其最终效果如图 3-154 所示。

图 3-154　最终效果

项目参考操作步骤

1. 制作探照灯效果

1）启动 After Effects CC 2020 程序，单击"新建项目"按钮，然后按〈Ctrl+N〉组合键，打开"合成设置"对话框，设置"合成名称"为蒙版、"预设"为 PAL D1/DV、"持续时间"为 2s，单击"确定"按钮。

2）按〈Ctrl+Y〉组合键，打开"纯色设置"对话框，在"名称"文本框中输入"蒙版"，设置"颜色"为白色，单击"确定"按钮。

3）选择椭圆工具，在合成窗口中绘制一个椭圆遮罩，如图 3-155 所示。按〈F〉键展开"蒙版羽化"选项，设置"蒙版羽化"的值为 20。合成窗口中的效果如图 3-156 所示。

图 3-155　绘制遮罩　　　　　　　　图 3-156　合成效果

4）创建一个新的合成"探照灯"。按〈Ctrl+N〉组合键，打开"合成设置"对话框，在"合成名称"文本框中输入"探照灯"，设置"预设"为 PAL D1/DV、持续时间为 2s，单击"确定"按钮。

5）在项目窗口中将"蒙版"合成拖到时间线窗口中，并设置该层的混合模式为相加。单击"蒙版"合成左侧的小三角形按钮，打开"变换"选项，设置"位置"为（500，417）、

155

"缩放"为123、"旋转"为-5°、"不透明度"为75，如图3-157所示。合成窗口中的效果如图3-158所示。

图3-157 设置"变换"属性

图3-158 合成效果

6）选择"蒙版"图层，在效果和预设窗口中选择"生成"→"填充"特效并双击之，在效果控件窗口中设置"颜色"的值为FB0763，其他参数默认不变。合成窗口中的效果如图3-159所示。

7）选择"蒙版"图层，在效果和预设窗口中选择"模糊和锐化"→"高斯模糊"特效并双击之，在效果控件窗口中进行参数设置，设置"模糊度"为50。合成窗口中的效果如图3-160所示。

图3-159 合成效果

图3-160 合成效果

8）选择"蒙版"图层，按〈Ctrl+D〉组合键复制一层，然后单击新复制的层左侧的小三角形按钮，打开"变换"选项，设置"缩放"为74，效果如图3-161所示。

9）选择上"蒙版"图层，在效果控件窗口中选择"填充"特效，按〈Delete〉键删除，并保持"高斯模糊"特效的参数值不变。合成窗口中的效果如图3-162所示。

10）选择所有层，按〈Ctrl+D〉组合键两次复制两层，并将它们放置在所有层的最上面。单击新复制的层左侧的小三角形按钮，打开"变换"选项，设置"位置"为（180，350）、"旋转"为-74°、"缩放"为（74%，123%），如图3-163所示。合成窗口中的效果如图3-164所示。

图 3-161 合成效果

图 3-162 合成效果

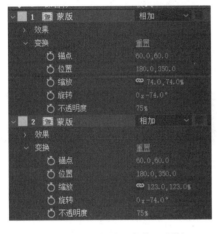

图 3-163 设置"变换"属性

图 3-164 合成效果

11)选择新复制的两层,按〈Ctrl+D〉组合键两次再复制两层,并放置在所有层的最上面。单击新复制的层左侧的小三角形按钮,打开"变换"选项,设置"位置"为(416,112)、"旋转"为-117°、"缩放"为(82%,131%),如图 3-165 所示。合成窗口中的效果如图 3-166 所示。时间线窗口中的排列如图 3-167 所示。

图 3-165 设置"变换"属性

图 3-166 合成效果

图 3-167 时间线的排列

2．制作人物动画

1）按〈Ctrl+N〉组合键，打开"合成设置"对话框，设置"合成名称"为人物动画、"预设"为 PAL D1/DV、"持续时间"为 2s，单击"确定"按钮。

2）按〈Ctrl+I〉组合键，打开"导入文件"对话框，选择本书配套资源项目 3\综合实训\素材\人物.psd、标识.psd 和箭头.psd 文件，单击"导入"按钮，并将人物.psd 拖动到时间线窗口中的 0：02s 处。

3）选择"人物"图层，将时间指针放置在 0：15s 处，然后按〈Alt+]〉组合键设置图层的出点，如图 3-168 所示。

图 3-168 插入素材

4）单击"人物"图层左侧的小三角形按钮，打开"变换"选项，设置"位置"为（140，292）、"缩放"为 25%。合成窗口中的效果如图 3-169 所示。

5）选择"人物"图层，在效果和预设窗口中选择"颜色校正"→"亮度和对比度"特效并双击之，在效果控件窗口中进行参数设置，设置"亮度"为 82、"对比度"为-100，并勾选"使用旧版"复选框。合成窗口中的效果如图 3-170 所示。

图 3-169 合成效果

图 3-170 合成效果

6）选择"人物"图层，按〈Ctrl+D〉组合键复制一层，然后选择新复制的层，将时间指针放置在 0：06s 处，按〈Alt+[〉组合键设置图层的入点，再将时间指针放置在 1：03s 处，按〈Alt+]〉组合键设置图层的出点，如图 3-171 所示。

图 3-171 时间线窗口

7）选择上层的"人物"图层，在效果控件窗口中设置"亮度和对比度"特效的参数值，设置"亮度"为8、"对比度"为10。合成窗口中的效果如图3-172所示。

8）选择上层的"人物"图层，按〈P〉键展开"位置"选项，为"位置"选项在0：17s和1：02s处添加两个关键帧，其对应参数为（140，292）和（726，292）。

9）选择上层的"人物"图层，按〈T〉键展开"不透明度"选项，为"不透明度"选项在0：06s和0：07s处添加两个关键帧，对应参数为0和100。

10）选择刚创建的两个关键帧，按〈Ctrl+C〉组合键复制，并将时间指针分别放置在0：09s和0：13s处，按〈Ctrl+V〉组合键进行粘贴。

11）单击所有层的"运动模糊"按钮，并单击运动模糊的总开关，如图3-173所示，动画将有一种动态模糊的效果。

图 3-172 合成效果

图 3-173 设置运动模糊

3．制作定版动画

1）按〈Ctrl+N〉组合键，打开"合成设置"对话框，在"合成名称"文本框中输入"定版"，设置"预设"为PAL D1/DV、"持续时间"为2：10s，单击"确定"按钮。

2）在工具箱中选择横排文字工具，在合成窗口中输入文字"娱乐界"，如图3-174所示，然后在字符窗口中设置文字的各种选项，将"颜色"设置为E62B2B，如图3-175所示。

图 3-174 文字效果

图 3-175 文字属性

159

3）选择"文字"图层，在效果和预设窗口中选择"透视"→"斜面 Alpha"特效并双击之，在效果控件窗口中设置其选项，设置"边缘厚度"为 3，其他参数默认不变。

4）将标识.psd 文件拖到时间线窗口的顶层中，然后单击该层左侧的小三角形按钮，按〈P〉键展开"位置"选项，设置"位置"为（354，220），再按〈S〉键展开"缩放"选项，设置"缩放"为 150%，如图 3-176 所示。

5）执行菜单命令"图层"→"新建"→"调整图层"，在时间线窗口中新增一个调节层。然后选择钢笔工具，在合成窗口中绘制路径，如图 3-177 所示。

图 3-176　设置"变换"属性　　　　　　　　图 3-177　绘制路径

6）选择"调节层 1"图层，在效果和预设窗口中选择"过时"→"路径文本"特效并双击之，在打开的"路径文字"对话框中输入文字并进行设置，如图 3-178 所示，然后单击"确定"按钮。

7）在效果控件窗口中进行参数设置，设置"自定义路径"为遮罩 1、"填充颜色"为黑色、"大小"为 16、"字符间距"为 6、"基线偏移"为 2、"对齐方式"为居中对齐，并勾选"在原始图像上合成"复选框，其余参数默认不变。合成窗口中的效果如图 3-179 所示。

图 3-178　路径文字　　　　　　　　图 3-179　合成效果

4. 制作背景动画

1）按〈Ctrl+N〉组合键，打开"合成设置"对话框，在"合成名称"文本框中输入"娱乐界"，设置"预设"为 PAL D1/DV、"持续时间"为 2：10s，单击"确定"按钮。

2）按〈Ctrl+Y〉组合键，打开"纯色设置"对话框，在"名称"文本框中输入"背

景",设置"颜色"为黑色,单击"确定"按钮。

3)选择"背景"图层,在效果和预设窗口中选择"生成"→"梯度渐变"特效并双击之,在效果控件窗口中设置"渐变起点"为(358,286)、"起始颜色"为EAEAEA、"渐变终点"为(720,577)、"结束颜色"为A39F9F、"渐变形状"为径向渐变,其他参数默认不变,设置完成后合成窗口中的效果如图3-180所示。

4)选择"背景"图层,按〈T〉键展开"不透明度"选项,为"不透明度"选项在0s和0:10s处添加两个关键帧,其对应参数值为0和100。

5)按〈Ctrl+Y〉组合键,打开"纯色设置"对话框,在"名称"文本框中输入"蒙版1",设置"颜色"为黑色,单击"确定"按钮。

6)选择钢笔工具,在合成窗口中绘制路径,如图3-181所示。按〈F〉键展开"蒙版羽化"选项,设置"蒙版羽化"属性的值为200,合成窗口中的效果如图3-182所示。

图3-180 合成效果　　　　　　　　　图3-181 绘制路径

7)选择"蒙版1"图层,在效果和预设窗口中选择"生成"→"梯度渐变"特效并双击之,在效果控件窗口中设置"渐变起点"为(720,2)、"起始颜色"为D6D6D6、"渐变终点"为(596,184)、"结束颜色"为CECECE,其他参数默认不变,设置完成后合成窗口中的效果如图3-183所示。

图3-182 合成效果　　　　　　　　　图3-183 合成效果

8)按〈T〉键展开"蒙版1"图层的"不透明度"选项,为"不透明度"选项在0s、0:10s和1:24s处添加3个关键帧,其对应参数为0、100和80,如图3-184所示。

图 3-184　不透明度设置

9）选择"蒙版 1"图层，按〈Ctrl+D〉组合键复制一层，并更改新复制图层的名称为"蒙版 2"。选择"蒙版 2"图层，在工具箱中选择选取工具，在合成窗口中调整"遮罩"的控制点到如图 3-185 所示的位置。在效果控件窗口中进行参数设置，设置"渐变起点"为（-2，574）、"起始颜色"为 CECECE、"渐变终点"为（130，444）、"结束颜色"为 BCBCBC，其他参数默认不变。

10）按〈Ctrl+Y〉组合键，打开"纯色设置"对话框，在"名称"文本框中输入"蒙版 3"，设置"颜色"为黑色，单击"确定"按钮。

11）选择椭圆工具，在合成窗口中绘制一个椭圆遮罩，如图 3-186 所示。按〈F〉键展开"蒙版羽化"选项，设置"蒙版羽化"属性的值为 200，并勾选"反转"复选框，如图 3-187 所示。

图 3-185　遮罩设置

图 3-186　绘制遮罩

图 3-187　"蒙版羽化"选项

12）选择"蒙版 3"图层，按〈T〉键展开"不透明度"选项，为"不透明度"选项在 0s、0：10s 和 1：24s 处添加 3 个关键帧，其对应参数值为 0、25 和 30。

5．制作三维动画

1）将箭头.psd 文件拖到时间线窗口中，设置"箭头"图层的混合模式为变暗。然后将时间指针放置在 0：06s 处，按〈Alt+[〉组合键设置图层的入点，如图 3-188 所示。

图 3-188 时间线窗口

2）单击"箭头"图层右面的"3D 图层"按钮，打开三维开关。按〈P〉键展开"位置"选项，为"位置"选项在 0：06s 和 0：16s 处添加两个关键帧，对应参数值为（-451，871，0）和（313，871，0）。

3）选择矩形工具，在合成窗口中绘制一个矩形遮罩，如图 3-189 所示。按〈F〉键展开"蒙版羽化"选项，勾选"反转"复选框，合成窗口中的效果如图 3-190 所示。

图 3-189　绘制矩形　　　　　　　　　　图 3-190　合成效果

4）选择"箭头"图层，按〈Ctrl+D〉组合键复制一层，然后选择新复制的层，按〈P〉键展开该层的"位置"选项，删除所有的关键帧，并设置"位置"为（29，1175，0）。

5）选择上层的"箭头"图层，按〈Ctrl+D〉组合键再复制一层，然后选择新复制的层，按〈P〉键展开该层的"位置"选项，设置"位置"为（-227，1427，0）。

6）选择上层的"箭头"图层，按〈Ctrl+D〉组合键再复制一层，然后选择新复制的层，按〈P〉键展开该层的"位置"选项，设置"位置"为（-518，1716，-75）。

7）选择上层的"箭头"图层，按〈Ctrl+D〉组合键再复制一层，然后选择新复制的层，按〈P〉键展开该层的"位置"选项，为"位置"选项在 0：06s 和 0：16s 处添加两个关键帧，其对应参数为（1335，435，0）和（701，435，0），如图 3-191 所示。

图 3-191　时间线窗口

8）将标识.psd 拖动到时间线窗口中，设置"标识"图层的混合模式为相乘。然后将时间指针放置在 0：06s 处，按〈Alt+[〉组合键设置图层的入点。

9）单击"标识"图层右面的"3D 图层"按钮，打开三维开关。按〈P〉键展开"位置"选项，为"位置"选项在 0：06s 和 0：17s 处添加两个关键帧，其对应参数为（917，220，0）和（537，220，0）。

10）选择"标识"图层，按〈Ctrl+D〉组合键复制一层，然后选择新复制的层，按〈P〉键展开该层的"位置"选项，将时间指针放置在 0：17s 处，修改"位置"关键帧参数为（-179，220，0）。

11）将"定版"合成中的"娱乐界"图层复制到"娱乐界"合成，将时间指针放置在 0：06s 处，按〈Alt+[〉组合键设置图层的入点，如图 3-192 所示。

图 3-192　时间线窗口中的排列

12）单击"娱乐界"图层右面的"3D 图层"按钮，打开三维开关。按〈P〉键展开"位置"选项，设置"位置"的数值为（473，348，0）。合成窗口中的效果如图 3-193 所示。

13）选择矩形工具，在合成窗口中绘制一个矩形遮罩，如图 3-194 所示。按〈F〉键展开"蒙版羽化"选项，设置"蒙版羽化"的值为 10。

图 3-193　合成效果　　　　　　　　图 3-194　绘制遮罩

14）将时间指针放置在 0：13s 处，按〈M〉键展开"娱乐界"图层的"蒙版路径"选项，单击"蒙版路径"选项前面的"时间变化秒表"按钮，记录第 1 个关键帧。将时间指针放置在 0：06s 处，在工具箱中选择选取工具，在合成窗口中同时选中遮罩右边的两个控制点，将控制点向左拖动到如图 3-195 所示的位置，记录第 2 个关键帧，如图 3-196 所示。

图 3-195 调整控制点

图 3-196 记录关键帧

15）结合步骤 11）～14）的操作方法将"定版"合成中的"娱乐界"图层复制到"娱乐界"合成，将时间指针放置在 0：11s 处，按〈Alt+[〉组合键设置图层的入点，将文字的颜色改为白色，并为"蒙版路径"选项分别在 0：11s、0：17s、0：21s 处设置关键帧。遮罩在合成窗口中的位置如图 3-197 所示。

图 3-197 遮罩的位置

16）选择横排文字工具，在合成窗口中输入"YU LE JIE"，如图 3-198 所示。设置文字的"大小"为 40、"字体"为汉仪菱体简、"颜色"为白色，如图 3-199 所示。将时间指针放置在 0：16s 处，按〈Alt+[〉组合键设置图层的入点，如图 3-200 所示。

图 3-198 文字效果

图 3-199 文字属性

17）单击"文字"图层右面的"3D 图层"按钮，打开三维开关。选择矩形工具，在合成窗口中绘制一个矩形遮罩，如图 3-201 所示。按〈F〉键展开"蒙版羽化"选项，设置"蒙版羽化"选项的数值为 37。

图 3-200　文字的排列位置　　　　　　　　图 3-201　绘制遮罩

18）将时间指针放置在 1：03s 处，按〈M〉键展开"YU LE JIE"图层的"蒙版路径"选项，单击"蒙版路径"选项前面的"时间变化秒表"按钮，记录第 1 个关键帧。将时间指针放置在 0：16s 处，在工具箱中选择选取工具，在合成窗口中同时选中遮罩右边的两个控制点，将控制点向左拖动到如图 3-202 所示的位置，记录第 2 个关键帧。

19）选择"YU LE JIE"图层，执行菜单命令"图层"→"蒙版"→"反转"，合成窗口中的效果如图 3-203 所示。

图 3-202　遮罩的位置　　　　　　　　　　图 3-203　合成效果

20）执行菜单命令"图层"→"新建"→"摄像机"，打开"摄像机设置"对话框，设置"名称"为摄像机 1、"预设"为自定义、"焦距"为 263，单击"确定"按钮。

21）单击摄像机层左侧的小三角形按钮，打开"变换"选项，为"目标点""位置"和"方向"选项在 0：21s、1：01s、1：21s 和 2：01s 处添加 4 个关键帧，对应参数如表 3-1 所示。关键帧的排列如图 3-204 所示。

表 3-1　关键帧设置

时间 选项	0：21s	1：01s	1：21s	2：01s
目标点	360，288，0	567，506，-276	-504，1524，93	-286，1592，531
位置	360，288，-745.5	567，506，-1023	-647，1700，-627	-430，1770，-168
方向	0°，0°，0°	0°，0°，315°		

图 3-204 "变换"参数设置

6. 制作合成效果

1)在项目窗口中选中"人物动画"合成并将其拖动到时间线窗口的顶层,然后拖动时间指针查看效果。

2)按〈Ctrl+Y〉组合键,打开"纯色设置"对话框,在"名称"文本框中输入光晕,设置"颜色"为黑色,单击"确定"按钮。

3)选择"光晕"图层,在效果和预设窗口中选择"生成"→"镜头光晕"特效并双击之,在效果控件窗口中为"光晕中心"选项在 0s 和 1:04s 处添加两个关键帧,设置对应参数为(-216,280)和(988,280)。

4)选择"光晕"图层,在效果和预设窗口中选择"颜色校正"→"色相/饱和度"特效并双击之,在效果控件窗口中进行参数设置,勾选"彩色化"复选框,设置"着色色相"为 23、"着色饱和度"为 100。合成窗口中的效果如图 3-205 所示。

5)选择"光晕"图层,按〈T〉键展开"不透明度"选项,为"不透明度"选项在0:21s 和 1:04s 处添加两个关键帧,其对应参数为 100 和 0。

6)设置"光晕"图层的混合模式为相加。合成窗口中的效果如图 3-206 所示。

图 3-205 合成效果　　　　　　　　图 3-206 合成效果

7)在项目窗口中选中"探照灯"合成,将其拖动到时间窗口的顶层,并设置该图层的混合模式为相加。合成窗口中的效果如图 3-207 所示。

8)选择"探照灯"图层,按〈S〉键展开"缩放"选项,为"缩放"选项在 0s 和0:20s 处添加两个关键帧,其对应参数为 16%和 304%。

9)选择"探照灯"图层,按〈R〉键展开"旋转"选项,为"旋转"选项在 0s 和0:20s 处添加两个关键帧,其对应参数为 0 和 220°。

10)选择"探照灯"图层,按〈Ctrl+D〉组合键复制一层,并将新复制的层拖动到0:16s 处。

11)选择上面的"探照灯"图层,按〈R〉键展开"旋转"选项,为"旋转"选项在0:16s 和 1:11s 处添加两个关键帧,其对应参数为 220°和 0。

12)选择上面的"探照灯"图层,按〈Ctrl+D〉组合键再复制一层,并将新复制的层拖

动到 1：09s 处。

13）选择顶层"探照灯"图层，按〈R〉键展开"旋转"选项，为"旋转"选项在 1：09s 和 2：04s 处添加两个关键帧，其对应参数为 0 和 220°。

14）在项目窗口中选中"定版"合成并将其拖动到时间线窗口的顶层。选择钢笔工具，在合成窗口中绘制路径，如图 3-208 所示。按〈M〉键展开"定版"图层的"蒙版路径"选项，勾选"反转"复选框。

15）将时间指针放置在 1：17s 处，单击"蒙版路径"选项前面的"时间变化秒表"按钮，记录第 1 个关键帧。将时间指针放置在 1：18s 处，在工具箱中选择选取工具，在合成窗口中调整控制点到如图 3-209 所示的位置，记录第 2 个关键帧。

图 3-207　合成窗口效果

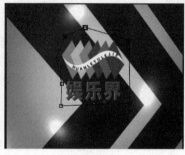

图 3-208　绘制路径

图 3-209　调整控制点

16）继续根据箭头的走向为"蒙版路径"创建关键帧，如图 3-210 所示。拖动时间指针查看效果，如图 3-211 所示。

图 3-210　遮罩关键帧

a)　　　　　　　　　　　　　　　　b)

图 3-211　合成效果

c) d)

图 3-211 合成效果（续）

17）单击如图 3-212 所示图层的"运动模糊"按钮，并单击运动模糊的总开关，动画将有一种动态模糊的效果。

图 3-212 运动模糊设置

18）至此娱乐界摄影机运动动画制作完成，最终效果如图 3-154 所示。

项目小结

体会与评价

完成这个项目后得到什么结论？有什么体会？请完成综合实训评价表，如表 3-2 所示。

表 3-2 综合实训评价表

实训	内容	评价标准	得分	结论	体会
1	影视频道	5			
2	娱乐界	5			
	总评				

拓展练习

题目：制作一个电视短片头

规格：合成大小为 720 像素×576 像素，时间为 5s。

要求：运用 After Effects CC 2020 图层动画、抠像、运动跟踪、蒙版、文字、粒子及发光等效果制作电视短片头，并制作背景。

习题 3

1. 怎样对纯色背景进行抠像？
2. 抠像之后有颜色残留怎么处理？
3. 抠像之后人物被虚化了怎么办？
4. 前景和背景图层的颜色差别很大怎么处理？
5. 用什么特效来调整色调？
6. 差值蒙版抠像的原理是什么？
7. 怎样打开跟踪控制窗口？
8. 为什么跟踪控制窗口的选项是灰色的？
9. 运动跟踪是在合成窗口中进行的吗？
10. 稳定运动的原理是什么？
11. 为什么给视频添加稳定运动效果之后画面出现了黑边？
12. 一点跟踪的原理是什么？
13. 可以对物体的放置进行跟踪吗？
14. 怎样开始对视频进行跟踪？
15. 跟踪出错了怎么办？
16. 跟踪失败了怎么恢复？
17. 怎样将跟踪数据应用到目标图层？
18. 跟踪产生了大量关键帧，可以使用平滑器功能来减少关键帧吗？

项目 4　电视纪实片片头制作

技能目标

能使用 After Effects 制作三维动画，实现空间网线、风景展示三维动画的制作，独立图像元素、3D 景深聚焦及 3D 通道的使用，透视深度蒙版动画的制作，佛光、奥运五环、中国电影的制作，电视纪实片片头的制作。

知识目标

掌握三维图层的设置，了解空物体图层的使用。

掌握多个摄像机的使用和视角切换方法，了解标尺和参考线的使用方法。

掌握读取图片 3D 信息制作逼真和复杂的三维效果。

掌握分形杂色、极坐标等特效的应用。

掌握外挂插件 Particular（粒子）、3D 描边、Starglow（星光）、3D Invigorator（三维标题）的应用。

依托项目

在电视新闻、剧情片及栏目包装中有很多 3D 图层、3D 景深聚集等效果出现，观众能从这些三维效果中感受到电视的视觉冲击力，许多不可思议的效果都在屏幕上予以实现。这里把电视片头及栏目制作当作一个任务。

项目解析

作为一个电视片头和栏目包装，应该出现人物、物体及背景，为了使这些镜头的出现形式丰富多彩，可以使用"泡沫"特效制作气泡效果，使用 Shine 特效制作文字扫光效果，使用 3D Invigorator 特效制作立体文字动画，使用 Particular 和"发光"特效制作粒子发射效果。另外，使用摄像机制作三维动画能够使画面产生丰富的视觉效果。可以将三维制作和应用分成几个子任务来处理，第一个任务是使用 3D 图层，第二个任务是光影效果制作，第三个任务是综合实训。

任务 4.1　三维制作和应用

问题的情景及实现

After Effects CC 2020 中的普通图层都可以转换为 3D 图层，转换之后的图层具有透视深度属性，可以在三维空间中运动，通过改变时间线的视角可以为作品增加强烈的视觉冲击感。

4.1.1 使用3D图层

首先制作平面线条，然后转换为 3D 图层，复制 3D 线条图层并调整它们在三维空间中的位置制作成空间中的线网，指定空对象图层为父级层，最后通过旋转空对象图层模拟摄像机的视角变化，这就是"空间网线"动画的制作思路。其最终效果如图 4-1 所示。

图 4-1　最终效果

具体操作步骤如下。

1）启动 After Effects CC 2020 程序，新建一个"合成名称"为网线、尺寸为3000 像素×576 像素、"持续时间"为 6s 的合成。现在合成窗口如图 4-2 所示，这是一个条形的画面。然后新建一个"名称"为线条、尺寸为3000 像素×576 像素、"颜色"为黑色的纯色图层。

2）选择"线条"图层，在效果和预设窗口中选择"生成"→"网格"特效并双击之，在效果控件窗口中进行参数设置，设置"锚点"为（-16，320）、"边角"为（1630，345）、"边界"为 3，其余参数默认不变。放大窗口的显示比例，可以看到画面中的线条效果，如图 4-3 所示。

图 4-2　合成窗口

图 4-3　线条效果

3）缩小画面的显示比例，可以看到画面中是一组平行的线条，如图 4-4 所示。

4）新建一个"合成名称"为空间网线、尺寸为720 像素×576 像素、"持续时间"为 6s 的合成。将"网线"合成插入到"空间网线"合成的时间线上，现在的画面效果如图 4-5 所示。

5）再复制 3 个"网线"图层，并将所有图层转换为3D 图层，如图 4-6 所示。

6）将第一层"网线"图层的"位置"设置为（360，288，-288），将第二层的"位置"设置为（360，288，288）。

7）将第三层"网线"图层的"位置"设置为（0，288，0），将第四层的"位置"设置为（720，288，0），然后将两个图层的"Y 轴旋转"都设置为 90°，如图 4-7 所示。现在可以看到纵横交错的线网已经产生了三维透视空间效果，如图 4-8 所示。

172

图 4-4　平行线条　　　　　　　　图 4-5　查看画面效果

图 4-6　复制图层　　　　　　　　图 4-7　调整位置和旋转

8）将所有"网线"图层的"缩放"选项的值设置为（2000，100，100）。现在可以看到线条的长度几乎是无限，如图 4-9 所示。

图 4-8　空间网线效果　　　　　　图 4-9　无限长度线条效果

9）在工具箱中选择横排文字工具，然后在合成窗口中输入"三维空间文字"，在字符窗口中设置文字的颜色为 D8AD03、"字体"为汉仪菱心体简、"字号"为 82、"字符间距"为 30，并单独显示文字层的效果，如图 4-10 所示。

10）将文字层转换为 3D 图层，然后同时显示所有图层，如图 4-11 所示。此时可以看到文字和线网组合的效果，如图 4-12 所示。

图 4-10 创建文字层

图 4-11 转换 3D 图层

11）右键单击时间线窗口的空白处，从弹出的快捷菜单中选择"新建"→"空对象"选项，创建一个"空白 1"层放置在时间线的最上层并转换为 3D 图层，"空白 1"层默认其锚点在图层的左上角。将"空白 1"图层的"锚点"设置为（50，50，0），如图 4-13 所示。

图 4-12 摄像机视图效果

图 4-13 调整锚点

12）现在"锚点"被移动至图层的中心，而图层在画面的中心，如果旋转图层，图层就会在视图中心沿自己的轴心旋转，如图 4-14 所示。

13）将文字层和所有"网线"图层的父级层设置为"空白 1"图层，如图 4-15 所示。

图 4-14 锚点变化

图 4-15 设置父级层

14）右键单击时间线窗口的空白处，从弹出的快捷菜单中选择"新建"→"摄像机"选项创建一个摄像机，将摄像机的镜头尺寸设置为 35mm，单击"确定"按钮。

15）现在"摄像机 1"图层被放置在时间线窗口的最上层，如图 4-16 所示。

图 4-16 插入时间线

16)以双视图方式显示合成窗口,可以更准确地控制并观察各个图层的位置,如图 4-17 所示。

图 4-17 摄像机的默认位置

17)在顶视图中移动摄像机至合适位置,可以看到摄像机视图的画面变化,如图 4-18 所示。

图 4-18 移动摄像机

18)用鼠标拖动调整"空白 1"图层的"Y 轴旋转"参数值,从合成窗口中可以看到文字层和"网线"图层跟随空对象图层一起旋转。

19)为"空白 1"图层的"Y 轴旋转"选项在 0s 和 5:24s 处添加两个关键帧,其对应参数为 0°和 1x+0.0°。

20)拖动时间指针,可以看到空间网线旋转的动画效果,这其实更像摄像机在做空间运动拍摄。

21）为"空白 1"的"位置"选项在 0s 和 5：24s 处添加两个关键帧，其对应参数为（371,288,-622）和（360,288,0）。

22）拖动时间指针，可以看到除摄像机之外的其他图层旋转并移动的效果。

23）切换至单视图，从摄像机视图中观察动画效果，可见画面具有强烈的三维空间感，如图 4-19 所示。

24）选择"三维空间文字"图层，在效果和预设窗口中选择"风格化"→"发光"特效并双击之，在效果控件窗口中进行参数设置，设置"发光阈值"为 30、"发光半径"为 60、"发光强度"为 3，其余参数默认不变。从合成窗口中可以看到文字发光效果，如图 4-20 所示。

图 4-19　三维空间效果

图 4-20　文字发光效果

25）右键单击时间线窗口的空白处，从弹出的快捷菜单中选择"新建"→"调整图层"选项创建一个调节层，放置在文字层的下面、所有"线网"图层的上面，如图 4-21 所示。

26）选择"调节层 1"图层，在效果和预设窗口中选择"风格化"→"发光"特效并双击之，在效果控件窗口中进行参数设置，设置"发光半径"为 12、"发光强度"为 4、"发光颜色"为 A 和 B 颜色、"颜色 A"为黄色、"颜色 B"为红色，其余参数默认不变。

27）现在可以看到网线和文字发光的效果，它们的发光颜色是不一样的，如图 4-22 所示。

图 4-21　创建调整图层

图 4-22　网线发光效果

28）按小键盘上的数字〈0〉键预览动画的最终效果，如图 4-1 所示。

4.1.2　风景展示

将大量风景图片在三维空间中排成一条长廊，然后通过记录摄像机动画来制作在长廊中

穿行的效果，这就是"风景展示"动画的制作思路。本例不仅会进一步介绍 3D 图层的控制方法，还会介绍使用多个摄像机和视角切换的方法，而标尺和参考线的使用为快速并准确地排列图层提供了强有力的辅助作用。其最终效果如图 4-23 所示。

图 4-23　最终效果

具体操作步骤如下。

1）启动 After Effects CC 2020 程序，新建一个"合成名称"为风景组 1、尺寸为 2800 像素×576 像素、"持续时间"为 10s 的合成。

2）右键单击项目窗口的空白处，选择"导入"→"文件"选项，在打开的"导入文件"对话框中选择本书配套资源项目 4\任务 1\素材\"风景"文件夹，然后单击"导入文件夹"按钮。

3）在项目窗口中展开刚才导入的"风景"文件夹，可以看到里面有很多图片文件。

4）将 01.jpg～20.jpg 共 20 张图片插入到时间线窗口，如图 4-24 所示。

5）所有图层被叠加在一起，现在合成窗口中只能够看到"01"图层。在合成窗口中的左下方单击"选择网格和参考线选项"按钮，从弹出的快捷菜单中选择"标尺"选项，显示标尺（参考线是默认选择的），然后按住鼠标左键不放从水平、垂直处拖出线条，建立合适的参考线，如图 4-25 所示。

图 4-24　插入时间线

图 4-25　建立参考线

6）按照参考线的布局在合成窗口中移动每一个图层至合适的位置，排列完成之后的画面效果如图 4-26 所示。

7）新建一个"合成名称"为风景组 2、尺寸为 2800 像素×576 像素、"持续时间"为 10s 的合成。

8）将 21.jpg～40.jpg 文件插入到时间线窗口中。

9)按照前面的方法将所有图层横向排成两排,如图 4-27 所示。

图 4-26　完成排列　　　　　　　　　图 4-27　排列图层

10)新建一个"合成名称"为风景展示、尺寸为 720 像素×576 像素、"持续时间"为 10s 的合成。

11)将"风景组 1"和"风景组 2"拖到"风景展示"合成的时间线窗口,现在合成窗口中的画面效果如图 4-28 所示。

12)将两个图层全部转换为 3D 图层,然后将"风景组 1"图层的"位置"设置为(360,288,288),将"风景组 2"图层的"位置"设置为(360,288,-288)。现在合成窗口中的画面效果如图 4-29 所示,两个图层显示出不同的深度效果。

图 4-28　查看画面效果　　　　　　　图 4-29　图层 Z 轴变换

13)创建一个空对象层"空白 1"放置在时间线的最上层,然后将其转换为 3D 图层。

14)将"空白 1"图层的"锚点"设置为(50,50,0)。现在"空白 1"图层的锚点移动至画面中心,"空白 1"图层本身也在画面中心,如图 4-30 所示。

15)将"风景组 1"和"风景组 2"图层的父级图层设置为"空白 1"图层,如图 4-31 所示。

16)新建"摄像机 1",设置其镜头尺寸为 35mm,单击"确定"按钮。现在从顶视图中可以看到摄像机在三维空间中的位置,如图 4-32 所示。

图 4-30 锚点变化

图 4-31 设置父级层

17）将"空白 1"图层的"Y 轴旋转"设置为 90°，然后切换至"摄像机 1"视图，可以看到三维长廊效果，如图 4-33 所示。

图 4-32 摄像机默认位置

图 4-33 三维长廊效果

18）将合成窗口切换至双视图显示，这样便于控制图层位置并同时观察摄像机视图的效果，如图 4-34 所示。

19）将"风景组 1"和"风景组 2"图层分别复制一层，重命名为"风景组 3"和"风景组 4"，如图 4-35 所示。

图 4-34 显示双视图

图 4-35 重命名图层

20）将"风景组 3"和"风景组 4"图层的"位置"选项分别设置为（-1600，50，288）和（-1600，50，-288）。现在摄像机视图中的图片长廊的长度增加了，如图 4-36 所示。

21）在视图中将摄像机的目标点移动至图片长廊的最深处，如图 4-37 所示。

图 4-36 窗口画面效果　　　　　　　　　图 4-37 移动摄像机的目标点

22）为"摄像机 1"图层的"位置"选项在 0s 和 5s 处添加两个关键帧，其对应参数为（360，288，-1500）和（360，288，1500）。

23）拖动时间指针，可以在摄像机视图中看到图片长廊运动的画面效果，如图 4-38 所示。

24）创建"摄像机 2"，将其镜头尺寸设置为 35mm，并将"摄像机 2"放置在时间线的最上层，然后锁定其他所有图层，以免在编辑画面的过程中发生误操作，如图 4-39 所示。

图 4-38 查看画面效果　　　　　　　　　图 4-39 插入时间线

25）将"摄像机 2"图层的"目标点"和"位置"选项在 5s 处的参数设置为（-600，288，500）和（770，288，-1600）。现在摄像机的位置和摄像机视图的画面效果如图 4-40 所示。

26）为"摄像机 2"图层的"目标点"选项在 8s 和 9：24s 处添加两个关键帧，其对应参数为（-800，288，500）和（1 900，288，100）。

27）为"摄像机 2"图层的"位置"选项在 5s 和 9：24s 处添加两个关键帧，其对应参数为（770，288，-1600）和（-100，288，2300）。现在摄像机的位置、运动路径和摄像机视图的画面效果如图 4-41 所示。

图 4-40 查看画面效果　　　　　　　　　图 4-41 观察画面效果

28）现在"摄像机 2"图层的"目标点"选项和"位置"选项各有一些关键帧。拖动时间指针，可以在摄像机视图中预览动画效果，如图 4-42 所示。

29）选中"摄像机 2"图层，按〈Ctrl+Shift+D〉组合键将其从 5：00s 处分割为两个图层，对于新增加的图层，系统自动命名为"摄像机 3"，如图 4-43 所示。

图 4-42　预览动画效果　　　　　　　　　　图 4-43　分割图层

30）分割之后的"摄像机 2"的持续时间为 0~5s，"摄像机 3"的持续时间为 5~10s，删除分割之后的"摄像机 2"图层，如图 4-44 所示。

31）现在"摄像机 3"的持续时间为 5~10s，由于该图层在时间线的最上层，所以在播放到 5s 时摄像机视图会从"摄像机 1"自动切换至"摄像机 3"，如图 4-45 所示。

图 4-44　删除图层　　　　　　　　　　　图 4-45　图层的时间顺序

32）按小键盘上的数字〈0〉键预览动画的最终效果，可见摄像机在图片长廊中运动拍摄的效果如图 4-23 所示。

4.1.3　蝴蝶展翅

这里将通过一个实例学习三维空间中的合成方法，使用一张用 Photoshop 做的图片来生成一只翩翩起舞的蝴蝶。最终效果如图 4-46 所示。

13　蝴蝶展翅

图 4-46　最终效果

181

具体操作步骤如下。

1）启动 After Effects CC2020，新建一个"合成名称"为蝴蝶飞舞、预设为 PAL D1/DV、"持续时间"为 5s 的合成。

2）在项目窗口中双击鼠标左键，打开"导入文件"对话框，选择本书配套资源项目 4\任务 1\素材\butterfly.psd 文件。在"导入种类"中选择"合成"，设置"图层选项"为"可编辑的图层样式"，单击"导入"按钮，打开"butterfly.psd"对话框，如图 4-47 所示，单击"确定"按钮。

3）在项目窗口中将 PSD 文件拖到时间线窗口，可以看到 PSD 文件里的图层已经整齐、有序地摆放在时间线窗口里了，如图 4-48 所示。

图 4-47 "butterfly.psd"对话框

图 4-48 素材的排列

4）右键单击时间线窗口的空白区域，从弹出的快捷菜单中选择"新建"→"纯色"选项，打开"纯色设置"对话框，将"名称"设置为背景，设置"颜色"为橙色（FF8040），单击"确定"按钮。

5）在时间线窗口的开关栏中单击 开关，将所有层转换为三维对象。

6）从时间线窗口中可以看到蝴蝶被分为 3 个层，分别是左右两边的翅膀和中间的身体，为了让蝴蝶在做动画的时候作为一个整体，使用亲子关系为它们建立关联。在父级窗口中按住"RIGHT"图层的 按钮，将其拖动到"CENTER"图层上，松开鼠标左键。可以看到在 按钮旁边的下拉列表中显示了"CENTER"图层，表示现在已经将"CENTER"图层设置为"RIGHT"图层的父对象。按照相同的方法将"CENTER"图层指定为"LEFT"图层的父对象，如图 4-49 所示。

7）选择"背景"图层，按〈R〉键展开层的旋转属性。将"X 轴旋转"设置为 90°，设置"位置"的"Y 轴"为 342，如图 4-50 所示。

图 4-49 素材在时间线窗口中的排列

图 4-50 效果图

8)在时间线窗口的空白区域单击鼠标右键,从弹出的快捷菜单中选择"新建"→"摄像机"选项,打开"摄像机设置"对话框,单击"确定"按钮建立摄像机。

9)在工具箱中选择统一摄像机工具,按住鼠标左键,在合成窗口中旋转摄像机到如图 4-51 所示的位置。

10)选择"CENTER"图层,可以看到系统自动在对象上显示三维坐标。其中,红色坐标代表 X 轴,即水平方向的操作;绿色坐标代表 Y 轴,即垂直方向的操作;蓝色坐标代表 Z 轴,即三维空间中的深度操作。

11)在合成窗口的下边区域单击"1 视图"右边的三角形,从弹出的快捷菜单中选择"4 视图"选项。这样可以同时打开 4 个合成视图,从顶、前、右和摄像机视图观察三维合成效果,以便于后面的操作,如图 4-52 所示。

图 4-51 旋转摄像机效果

图 4-52 4 视图

12)选择"CENTER"图层,设置"位置"为(404,219,-183),使蝴蝶和橙色背景有一定的距离。

13)设置"CENTER"图层的 X 轴旋转为 90°,使其与橙色背景平行,如图 4-53 所示。

14)选择"RIGHT"图层,按〈R〉键展开"旋转"选项。在 0s 和 10 帧位置为 Y 轴旋转添加两个关键帧,其值为 70°和-70°,可看到动画正常了。

15)选择"LEFT"图层,按〈R〉键展开"旋转"选项。在 0s 和 10 帧位置为 Y 轴旋转添加两个关键帧,其值为-70°和 70°,如图 4-54 所示。

图 4-53 蝴蝶与橙色背景平行

图 4-54 翅膀拍动

16)播放动画,可以看到蝴蝶的翅膀上下拍动的效果。但现在只是拍动一下就停止动作,需要让蝴蝶的翅膀不停地进行拍动。选择"RIGHT"图层,按〈R〉键展开"旋转"选

项，在按住〈Alt〉键的同时单击"Y 轴旋转"选项前面的"时间变化秒表"添加表达式，在表达式栏中输入表达式"loop_out(type = "pingpong", num_keyframes = 0)"，如图 4-55 所示。

图 4-55　添加表达式

17）下面解释一下这个表达式，loop_out 语句定义循环当前的关键帧，pingpong 则定义了循环的方式。pingpong 方式好像打乒乓球一样，来回周而复始的进行循环。根据上面设定的表达式，系统控制动画，产生循环的振翅效果。

18）用相同的方法为"LEFT"图层建立表达式。

19）为"CENTER"图层的"位置"选项在 0s、1s、2s、3s、4s 和 4：24s 处添加 6 个关键帧，其值分别为（248，-70，223）、（384，87，128）、（564，173，118）、（436，215，20）、（294，216，-113）和（581，253，-260），从而移动蝴蝶，从影片上方飞入，盘旋飞舞，建立如图 4-56 所示的运动路径。

20）当为 3D 图层记录了位移动画后，系统会自动产生位移路径。与二维合成时不同，此时产生的路径是三维空间中的位移路径，它具有 X、Y、Z 几个轴。

21）当为 3D 图层建立位移动画后，可以发现层在路径上移动时总是朝着一个方向。右击"CENTER"图层，从弹出的快捷菜单中选择"变换"→"自动定向"选项，打开"自动定向"对话框，选择"沿路径定向"单选按钮，使对象自动定向到路径。可以看到运动对象会自动随着运动路径的变化而改变方向。如果蝴蝶背对路径，可以设置"CENTER"图层的"Z 轴旋转"为 180°。

22）选择"摄像机 1"图层，展开"摄像机选项"栏为"缩放"在 3s 和 4：24s 处添加两个关键帧，其值为 1000 和 1500，效果如图 4-57 所示。

图 4-56　建立路径

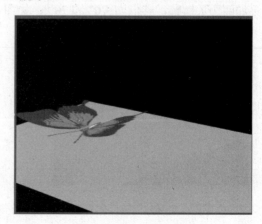

图 4-57　放大背景

23)在时间线窗口的空白区域单击右键,从弹出的快捷菜单中选择"新建"→"灯光"选项,打开"灯光设置"对话框,设置"名称"为照明 1,在"灯光类型"下拉列表中选择聚光,设置"强度"为 150%、"锥形角度"为 50、"锥形羽化"为 30,勾选"投影"复选框(可以在场景中产生投影),将"阴影深度"设为 60%、"阴影扩散"设为 10%,单击"确定"按钮。

24)移动聚光灯到如图 4-58 所示的位置,使其照亮蝴蝶。

25)可以看到在建立了灯光并打开投影设置后,场景中仍然没有产生投影效果。这是因为投影不但由灯光决定,而且要受到对象材质的影响。打开"LEFT"图层、"CENTER"图层、和"CENTER"图层材质选项的"投影"选项,产生投影。

26)由于蝴蝶的翅膀是半透明的,所以当光线穿过时投影不应该是一片黑色,而是产生彩色透明的阴影。在"RIGHT"图层、"LEFT"图层、"CENTER"图层的材质属性中分别将"透光率"设为 50%,可以看到阴影呈现彩色透明效果。该参数用于调节阴影的传输模式,数值越高,则透明效果越强。效果如图 4-59 所示。

图 4-58 聚光灯位置

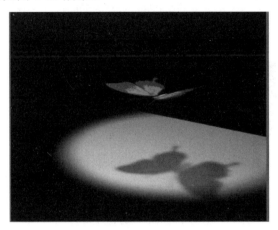

图 4-59 效果图

27)由于蝴蝶是不停运动的,所以必须让光线跟着蝴蝶运动,可以通过移动聚光灯的目标点和设置关键帧使其尾随蝴蝶运动。当然也可以用更简单的办法来设置动画,下面用表达式来设置尾随蝴蝶运动。

28)选择"CENTER"图层,按〈P〉键展开"位置"选项。选择"照明 1"图层,展开并选择"目标点"选项。在按住〈Alt〉键的同时单击"目标点"前面的"时间变化秒表"按钮为"目标点"添加表达式。

29)这里不用输入语句,单击 按钮,按住鼠标左键移动游标,可以看到拖出一条直线。将该直线指向"CENTER"图层的"位置"选项,松开鼠标左键即建立连接,如图 4-60 所示。这样就让灯光的目标点与蝴蝶的位置运动进行了关联。

图 4-60 灯光的目标点与蝴蝶的位置运动进行关联

30）现在可以看到光线始终尾随蝴蝶运动，接下来在场景中添加一个环境光，以提高场景的亮度。在时间线窗口的空白区域单击，从弹出的快捷菜单中选择"新建"→"灯光"选项，新建一个环境光源，"名称"为照明2，并将强度设为30%、颜色设为红色。

31）至此动画基本设置完毕，可是蝴蝶振翅时的效果不是很逼真，这是因为运动中的物体一般都会根据视觉残留产生运动模糊的现象。分别激活"RIGHT"图层、"LEFT"图层、"CENTER"图层的"运动模糊"开关，然后在时间线窗口中按下按钮，启动运动模糊效果，如图4-61所示。

32）为了增强运动模糊效果，执行菜单命令"合成"→"合成设置"，打开"合成设置"对话框，切换到"高级"设置栏，将"快门角度"设置为360，如图4-62所示。该参数用于控制运动模糊的强弱，数值越高，则效果越强。

图4-61 "运动模糊"设置

图4-62 快门角度设置

33）动画设置完毕，按小键盘上的数字〈0〉键预览最终效果，如图4-46所示。

4.1.4 倒影与镜头动画

倒影与镜头动画是通过"线性擦除"特效制作倒影效果，通过摄像机制作镜头动画，最终效果如图4-63所示。

14 倒影与镜头动画

图4-63 最终效果

具体操作步骤如下。

1）启动After Effects CC 2020，单击"新建项目"按钮，然后执行菜单命令"合成"→"新建合成"，打开"合成设置"对话框，设置"合成名称"为片段1、"预设"为HDV/HDTV 720 25、"持续时间"为10s，单击"确定"按钮。

2）按〈Ctrl+I〉组合键，打开"导入文件"对话框，选择本书配套资源项目 4\任务 1\素材\"大海 1""大海 2""塑像""图片背景"和"音乐"，单击"导入"按钮。

3）将"大海 1"文件拖到时间线上，设置"位置"为（640，259）、"缩放"为 60。

4）按〈Ctrl+Y〉组合键，新建一个"名称"为边框、"颜色"为橙色（C29778）的纯色层，放置在"大海 1"图层的下方，并设置"位置"为（640，258）、"缩放"为（31.2，43），如图 4-64 所示，效果如图 4-65 所示。

图 4-64　缩放设置　　　　　　　　　　　　图 4-65　效果

5）选择所有图层，按〈Ctrl+Shift+C〉组合键，打开"预合成"对话框，设置"新合成名称"为预合成 1，并选择"将所有属性移动到新合成"单选按钮，单击"确定"按钮。打开 3D 开关，按〈Ctrl+D〉组合键复制一层，并设置下层的"X 轴旋转"为 180°、"位置"为（640，477），如图 4-66 所示。

6）选择下层的"预合成 1"图层，在效果和预设窗口中选择"过渡"→"线性擦除"特效并双击之，在效果控件窗口中设置"过渡完成"为 50%、"擦除角度"为 180、"羽化"为 500，效果如图 4-67 所示。

图 4-66　位置与 X 轴旋转设置　　　　　　　图 4-67　效果

7）执行菜单命令"图层"→"新建"→"摄像机"，打开"摄像机设置"对话框，为摄像机 1 的"目标点"和"位置"分别在 0s、1s、2s、3s、4s 和 5s 处添加 6 个关键帧，其对应值分别为[（-66，408，-387），（1458，385，-1348）]、[（110，396，-109），（1724，370，-1188）]、[（110，396，-109），（1724，370，-1188）]、[（609，347，267），（687，424，-1718）]、[（609，347，267），（687，424，-1718）]和[（1225，342，70），（-383，474，-13533）]，如图 4-68 所示，效果如图 4-69 所示。

8）按照上述方法新建"片段 2"和"片段 3"，合成后分别给"片段 2"和"片段 3"做立体倒影与摄像机镜头动画。为摄像机 2 的"目标点"和"位置"分别在 2s、3s、4s 和 5s 处添加 4 个关键帧，其对应值分别为 [（-94，381，-293），（1211，

335,-1500)]、[(140,348,-55),(1618,397,-1221)]、[(140,348,-55),(1618,397,-1221)]和[(575,363,258),(746,335,-1909)],如图4-70所示,效果如图4-71所示。

图4-68 目标点与位置的设置　　　　　图4-69 片段1效果

图4-70 片段2的目标点和位置的设置　　图4-71 片段2的效果

9)为摄像机3的"目标点"和"位置"在4s和5s处添加两个关键帧,其对应值分别为[(-249,387,-156),(1290,341,-1044)]和[(115,352,163),(-753,432,-1594)],如图4-72所示,效果如图4-73所示。

图4-72 片段3的设置　　　　　　　　图4-73 片段3的效果

10)按〈Ctrl+N〉组合键,打开"合成设置"对话框,设置"合成名称"为合成1、"预设"为HDV/HDTV 720 25、"持续时间"为10s,单击"确定"按钮。

11)将"片段1""片段2""片段3""背景图片"和"音乐"拖到合成1中,如图4-74所示。

图4-74 最终效果

12）按小键盘上的数字〈0〉键预览动画效果，最终效果如图4-63所示。

4.1.5 三维分屏空间

三维分屏空间用"卡片擦除"特效制作，其效果如图4-75所示。

15　三维分屏空间

图4-75　最终效果

具体操作步骤如下。

1）启动After Effects CC 2020，单击"新建项目"按钮，然后按〈Ctrl+N〉组合键，打开"合成设置"对话框，设置"合成名称"为合成1、"预设"为HDV/HDTV 720 25、"持续时间"为15s，单击"确定"按钮。

2）按〈Ctrl+I〉组合键，打开"导入文件"对话框，选择本书配套资源项目4\任务1\素材\"背景视频""背景音效""主题图片"和"分屏素材"，单击"确定"按钮。

3）按〈Ctrl+Y〉组合键，打开"纯色设置"对话框，设置"名称"为分屏层、"颜色"为红色，单击"确定"按钮。

4）选择"分屏层"图层，在效果和预设窗口中选择"过渡"→"卡片擦除"特效并双击之，在效果控件窗口中设置"过渡完成"为0、"行数"为4、"列数"为5、"卡片缩放"为0.95，如图4-76所示。

5）将"分屏素材"文件夹拖到时间线的"分屏层"之上，然后选择所有"分屏素材"图层，按〈S〉键展开"缩放"选项，设置"缩放"为（77，70），将图片编排好位置，如图4-77所示。关闭"分屏层"图层的视频显示开关，并锁定"分屏层"图层。

图4-76　卡片擦除效果　　　　　　　图4-77　图片排列

6）按〈Ctrl+N〉组合键，打开"合成设置"对话框，设置"合成名称"为合成2，单击"确定"按钮。

7)将"合成1"拖到"合成2"中,然后选择"合成1"图层,在效果和预设窗口中选择"过渡"→"卡片擦除"特效并双击之,在效果控件窗口中设置"过渡完成"为0、"行数"为4、"列数"为5。

8)为"摄像机位置"下的"X轴旋转""Y轴旋转""Z位置""焦距"和"位置抖动"下的"X抖动量""X抖动速度""Y抖动量""Y抖动速度""Z抖动量"在0s、2s、4:01s、5:11s、7s、8:17s、10s和11s处添加8个关键帧,其值分别为(-,-,100,-,5,12.5,5,8.9,3.93)、(1,-45,3,54,1.6,6.05,3.45,4.59,16.82)、(-,53.3,2,-,1.1,2.88,-,2.59,9.06)、(-,-66.5,-,)、(-23.6,17.8,1.63,-,)、(10.6,-32.2,-,)、(0,0,2,70,0,1,0,1,0)和(-,-,2.5,-),-表示不添加关键帧,如图4-78所示。

图4-78 关键帧设置

9)回到"合成1"设置奇数层的"不透明度",在12s和13s处添加两个关键帧,其值分别为100和0,为偶数层的"不透明度"在13s和14s处添加两个关键帧,其值分别为100和0,然后回到"合成2"预览整体效果,如图4-79所示。

10)将"主题图片"拖到"合成2"的时间线窗口,放到"合成1"图层的下方,起始时间为11s,并设置"缩放"为(128.7,99.7)。选择"主题图片"图层,在效果和预设窗口中选择"过渡"→"卡片擦除"特效并双击之,在效果控件窗口中设置"过渡完成"为0、"行数"为4、"列数"为5、"卡片缩放"为0.95,效果如图4-80所示。

图4-79 整体效果　　　　　　　　图4-80 卡片效果

11)将"背景视频"和"背景音效"拖动到时间线窗口的下层,如图4-81所示。

图4-81 图层排列

12)按小键盘上的数字〈0〉键预览动画效果,最终效果如图4-75所示。

任务 4.2　光影效果制作

问题的情景及实现

光影效果制作是在影视后期制作中广泛应用的重要内容,在 After Effects 软件中实现光影效果主要是应用其本身的光效特效和与光效有关的外部插件。

在场景中使物体发光经常应用"发光"特效,它会使图像中亮度较高的区域的周围产生一种炽热漫射光环效果。它既可以产生两种颜色之间的梯度发光,也可以模拟过度曝光效果。

至于发光的物体,可以是导入的图片素材,也可以是输入的文字;可以是"分形杂色"特效所创建的噪波条纹,也可以是"勾画"特效和"描边"特效所勾绘的纹路;或者是"矢量绘图"笔所描绘的笔画,等等。这些特效在应用中通过相关参数的设置便可产生光线的流动。

4.2.1　佛光

应用多项光影效果滤镜的属性设置,使一尊金佛背后产生耀眼的佛光效果。其效果如图4-82所示。

图 4-82　最终效果

具体操作步骤如下。

1)启动 After Effects CC 2020 程序,单击"新建项目"按钮,然后按〈Ctrl+N〉组合键,打开"合成设置"对话框,设置"合成名称"为佛光、"预设"为 PAL D1/DV、"持续时间"为 5s,单击"确定"按钮。

2)右键单击时间线窗口的空白处,从弹出的快捷菜单中选择"新建"→"纯色"选项,创建一个"名称"为背光1、"颜色"为黑色的纯色层。

3)选择"背光1"图层,在效果和预设窗口中选择"过时"→"路径文本"特效并双击之,打开"路径文字"对话框,在输入框中输入如图 4-83 所示的图形符号,单击"确定"按钮。

4)在效果控件窗口中设置"形状类型"为圆形、"选项"为在填充上描边,设置"填充颜色"为黑色、"描边颜色"为白色,设置"路径选项"→"控制点"→"顶点 1/圆心"为(360,290)。

5)为"切线 1/圆"选项在 0s 和 4:13s 处添加两个关键帧,其对应参数分别为(300,220)和(180,130),即让文字路径的控制点逐步扩散开。设置字符"大小"为 50、"字符间距"为 28,设置段落的"对齐方式"为居中对齐,"段落"→"基线偏移"为-45。

6)为"字符"→"方向"→"字符旋转"选项在 0s 和 4:13s 处添加两个关键帧,其

对应参数为 0 和 4×0°,即让文字符号产生四周旋转,注意勾选"垂直于路径"复选框。

这时输入的图形符号不仅产生自身旋转,而且随着路径控制点的收缩和放开动画,在变化的路径线的偏离-45 的位置动态运动,产生黑白符号旋转并缩放的动画,图 4-84 显示了其中的一个画面。

图 4-83 输入图形符号

图 4-84 旋转并缩放的黑白动画

7)选择"背光 1"图层,在效果和预设窗口中选择"Trapcode"→"Shine"特效并双击之,在效果控件窗口中进行参数设置,设置"Ray Length"为 4、"Boost Light"为 6,其他参数保持默认设置。此时黑白动画符号在运动时发出耀眼的光芒。

8)选择"背光 1"图层,在效果和预设窗口中选择"生成"→"梯度渐变"特效并双击之。该特效可以创建一种梯度渐变的色彩,保持其默认设置,将使旋转发光的符号动画产生梯度渐变色彩。

9)选择"背光 1"图层,在效果和预设窗口中选择"颜色校正"→"色光"特效并双击之。该特效可以创建一种循环的五彩颜色,去掉"修改"下"修改 Alpha"复选框的勾选,这时画面上已经产生了从窗口中心向外不断发射和旋转的耀眼的光芒。

10)为了加强效果,复制"背光 1"图层 3 次,将新产生的图层更名为"背光 2""背光 3"和"背光 4"。设置它们的图层混合模式均为相加,并且将"背光 3"和"背光 4"图层在时间线上的时间起始点向后拖动 0.07s,以便错开发光效果,产生一定的层次感。

此时时间线上的图层排列如图 4-85 所示。合成窗口中的显示如图 4-86 所示。

图 4-85 时间线上的图层排列

11)双击项目窗口的空白处,打开"导入文件"对话框,选择本书配套资源项目 4\任务 2\素材\"金佛 04.tif",单击"导入"按钮,并将其拖到时间线窗口的最上层。

12)调整"金佛 04.tif"的大小到合适,然后用钢笔工具将金佛本身描绘出来,如图 4-87 所示。

13)按小键盘上的数字〈0〉键预览效果,此时绚丽变化的光彩在金佛的背后不断向外发射,十分耀眼。最终效果如图 4-82 所示。

图 4-86　合成窗口中的显示　　　　　　　图 4-87　用路径绘出金佛

4.2.2　五环飞舞

本例主要结合"分形杂色"特效、"极坐标"特效和"色相/饱和度"特效来制作奥运光环，并通过对"变换"卷展栏中各项数值的设置来实现光环的动画效果。其最终效果如图 4-88 所示。

图 4-88　最终效果

具体操作步骤如下。

1）启动 After Effects CC 2020 程序，单击"新建项目"按钮，然后按〈Ctrl+N〉组合键，打开"合成设置"对话框，设置"合成名称"为圆、"预设"为 PAL D1/DV、"持续时间"为 5s，单击"确定"按钮。

2）按〈Ctrl+I〉组合键，打开"导入文件"对话框，选择本书配套资源项目 4\任务 2\素材\背景.avi，然后单击"导入"按钮将它导入。在项目窗口中单击"新建文件夹"按钮，将其命名为"视频"，然后将导入的视频拖入其中。再新建一个文件夹，将其命名为"合成"，然后将新建的"圆"合成拖入其中。

3）右击时间线窗口的空白处，从弹出的快捷菜单中选择"新建"→"纯色"选项，在打开的"纯色设置"对话框中设置文件名称为"圆"，单击"制作合成大小"按钮，设置背景颜色为"黑色"，单击"确定"按钮。

4）选择"圆"图层，在效果和预设窗口中选择"杂色和颗粒"→"分形杂色"特效并双击之，在效果控件窗口中进行参数设置，在"分形类型"下拉列表框中选择湍流平滑，在"杂色类型"下拉列表框中选择柔和线性，然后展开"变换"卷展栏，取消对"统一缩放"复选框的选择，设置"缩放宽度"为 10000、"缩放高度"为 22、"偏移（湍流）"为（180，

144)、"复杂度"为 4、"演化"为 340°，其余参数默认不变，合成窗口中的效果如图 4-89 所示。

5）在工具箱中选择矩形工具，然后在合成窗口中绘制一个矩形，设置蒙版 1 的"蒙版羽化"为（100，0），表示只为其应用横向的模糊效果，如图 4-90 所示，应用设置后的效果如图 4-91 所示。

图 4-89　合成窗口的效果　　　　　　　图 4-90　设置蒙版羽化数值

6）选择"圆"图层，在效果和预设窗口中选择"扭曲"→"极坐标"特效并双击之，在效果控件窗口中设置"插值"为 100%，在"转换类型"下拉列表框中选择矩形到极线，此时矩形长条自动变为了环形，如图 4-92 所示。

图 4-91　应用设置后的效果　　　　　　图 4-92　应用"极坐标"特效后的效果

7）按〈Ctrl+N〉组合键 5 次，打开"合成设置"对话框，依次设置"合成名称"为红、绿、蓝、黑和黄，单击"确定"按钮。

8）在项目窗口中双击"红"合成将其打开，把前面制作的"圆"合成拖入其中。在工具箱中选择椭圆工具，按住〈Shift〉键绘制一个圆形遮罩，然后在"蒙版 1"右侧的下拉列表框中选择"相减"选项。

9）选择"红"图层，在效果和预设窗口中选择"颜色校正"→"色相/饱和度"特效并双击之，在效果控件窗口中选择"彩色化"复选框，设置"着色饱和度"为 100。合成窗口中的效果如图 4-93 所示。

10）在项目窗口中双击"黄"合成将其打开，把"红"合成中的"圆"图层复制到其中。在效果控件窗口中设置"着色色相"选项的数值为 55。合成窗口中的效果如图 4-94 所示。

图 4-93 合成窗口的效果　　　　　　　图 4-94 合成窗口的效果

11）在时间线窗口中单击"绿"合成将其打开，把"红"合成中的"圆"图层复制到其中。在效果控件窗口中设置"着色色相"选项的数值为100。合成窗口的效果如图4-95所示。

12）在时间线窗口中单击"蓝"合成将其打开，把"红"合成中的"圆"图层复制到其中。在效果控件窗口中设置"着色色相"选项的数值为232。合成窗口的效果如图4-96所示。

图 4-95 合成窗口的效果　　　　　　　图 4-96 合成窗口的效果

13）在时间线窗口中单击"黑"合成将其打开，把"红"合成中的"圆"图层复制到其中。在效果控件窗口中取消对"彩色化"复选框的选择，设置"主色相"为-32、"主饱和度"为-100。合成窗口的效果如图4-97所示。

14）按〈Ctrl+N〉组合键，打开"合成设置"对话框，设置"合成名称"为效果，单击"确定"按钮。将前面导入的"背景"拖入时间线窗口，此时的效果如图4-98所示。

图 4-97 合成窗口的效果　　　　　　　图 4-98 视频素材效果

15）依次将"红""绿""黑""黄"和"蓝"合成拖到新建的"效果"合成窗口中,打开它们的三维开关,排列如图4-99所示。

图4-99 时间线窗口中的排列

16）为"蓝"至"红"图层的"位置""缩放""方向"选项在0s和2：15s处添加两个关键帧,其对应参数为{[（264,114,-229）,286%,（126°,0°,0°）],[（533,214,0）,491%,（182°,0°,0°）],[（960,215,0）,582%,（104°,0°,0°）],[（151,640,0）,762%,（82°,0°,0°）],[（-112,272,0）,933%,（318°,122°,0°）]}和{[（215,265,0）,100%,（328°,0°,0°）],[（369,265,0）,100%,（326°,0°,0°）],[（529,266,0）,100%,（321°,0°,0°）],[（288,366,0）,100%,（323°,0°,0°）],[（425,368,0）,100%,（318°,0°,0°）]}。

17）按小键盘上的数字〈0〉键预览动画。

18）在工具箱中选择直排文字工具,输入文本"五环飞舞",设置其起始位置为2：15s。在字符窗口中设置字体为方正超粗黑简体、填充颜色为白色、描边颜色为红色、字号为40,如图4-100所示。

19）选择"五环飞舞"图层,在效果和预设窗口中分别选择"透视"→"投影"和"斜面 Alpha"特效并双击,在效果控件窗口中进行参数设置,设置"柔和度"为5、"边缘厚度"为3.4、"灯光强度"为0.66,此时的效果如图4-101所示。

图4-100 字符窗口

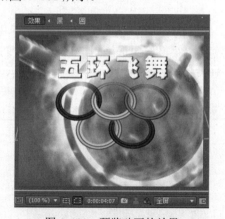

图4-101 预览动画的效果

20）选择"五环飞舞"图层,在效果和预设窗口中选择"模糊和锐化"→"径向模糊"特效并双击之,在效果控件窗口中进行设置,为"数量"选项在2：15s和4s处添加两个关键帧,对应参数为118和0；在"类型"下拉列表框中选择缩放；在"消除锯齿"下拉列表框中选择高。至此完成整个动画的制作。

21）按小键盘上的数字〈0〉键预览效果,最终效果如图4-88所示。

4.2.3 中国电影

本例主要讲解使用渐变、蒙版和混合模式制作背景效果，使用"分形杂色"特效、"发光"特效和"极坐标"特效制作光芒效果，通过"变换"属性设置关键帧制作文字动画，使用"Light Factory"特效制作光晕效果，其效果如图 4-102 所示。

图 4-102　最终效果

具体操作步骤如下。

1．制作背景效果

1）启动 After Effects CC 2020，单击"新建合成"按钮，打开"合成设置"对话框，建一个"合成名称"为放射光芒、"预设"为 PAL D1/DV、"持续时间"为 5s 的合成，单击"确定"按钮。

2）按〈Ctrl+I〉组合键，打开"导入文件"对话框，选择本书配套资源项目 4\任务 2\素材\01.tga 文件，单击"导入"按钮导入素材，并将 01.tga 拖动到时间线窗口中。

3）按〈Ctrl+Y〉组合键，新建一个"名称"为渐变背景、"颜色"为黑色的纯色层，单击"确定"按钮。

4）选择"渐变背景"图层，在效果和预设窗口中选择"生成"→"梯度渐变"特效并双击之，在效果控件窗口中进行参数设置，设置"渐变起点"为（708，568）、"起始颜色"为 C50000、"结束颜色"为 0、"渐变终点"为（8，10），其余参数默认不变，合成窗口中的效果如图 4-103 所示。

5）按〈Ctrl+Y〉组合键，新建一个"名称"为黄色遮罩、"颜色"为橙色（FFC600）的纯色层，单击"确定"按钮。在工具箱中选择椭圆工具，在合成窗口中绘制一个椭圆遮罩，如图 4-104 所示。按〈F〉键展开"蒙版羽化"选项，设置"蒙版羽化"选项的数值为160，遮罩将被羽化，然后设置该图层的混合模式为相加，如图 4-105 所示。合成窗口中的效果如图 4-106 所示。

图 4-103　合成效果　　　　　图 4-104　绘制遮罩　　　　　图 4-105　蒙版羽化

6)将 01.tga 文件拖到时间线窗口中,放置在上层。单击图层左边的小三角形按钮,展开"变换"属性,设置"位置"为(518,476)、"缩放"为 180、"不透明度"为 80%,其余参数默认不变。

7)选择"01"图层,在工具箱中选择椭圆工具,在合成窗口中绘制一个椭圆遮罩,如图 4-107 所示。按〈F〉键展开"蒙版羽化"选项,设置"蒙版羽化"选项的数值为 78,遮罩将被羽化,合成窗口中的效果如图 4-108 所示。

图 4-106　混合模式　　　　　　　　　　　图 4-107　绘制遮罩

8)按〈Ctrl+Y〉组合键,新建一个"名称"为四射的光芒、"颜色"为黑色的纯色层,单击"确定"按钮。设置该层的混合模式为相加,如图 4-109 所示。

图 4-108　合成效果　　　　　　　　　　　图 4-109　混合模式

9)选择"四射的光芒"图层,在效果和预设窗口中选择"杂色和颗粒"→"分形杂色"特效并双击之,在效果控件窗口中进行参数设置,设置"杂色类型"为块、"对比度"为 200、"亮度"为 40、"变换"→"缩放"为 400、"复杂度"为 5,其余参数默认不变。

10)单击图层左边的小三角形按钮,展开"变换"属性,设置"位置"选项为(574,162)、"缩放"选项为 120。合成窗口中的效果如图 4-110 所示。

11)为"演化"选项在 0s 和 4:24s 处添加两个关键帧,其对应参数为 0°和 10x+0。

12)选择"四射的光芒"图层,在效果和预设窗口中选择"风格化"→"发光"特效并双击之,在效果控件窗口中进行参数设置,设置"发光阈值"为 50、"发光半径"为 100、

"发光强度"为 1.3、"发光颜色"为 A 和 B 颜色、"颜色 A"为 FFFC9E、"颜色 B"为 FF6600，其余参数默认不变。合成窗口中的效果如图 4-111 所示。

图 4-110 合成效果

图 4-111 合成效果

13）选择"四射的光芒"图层，在效果和预设窗口中选择"扭曲"→"极坐标"特效并双击之，在效果控件窗口中进行参数设置，设置"插值"为 100、"转换类型"为矩形到极线，合成窗口中的效果如图 4-112 所示。

14）在工具箱中选择椭圆工具，在合成窗口中绘制一个椭圆遮罩，如图 4-113 所示。按〈F〉键展开"蒙版羽化"选项，设置"蒙版羽化"选项的数值为 187，遮罩将被羽化，并勾选"蒙版 1"后面的"反转"复选框，合成窗口中的效果如图 4-114 所示。

图 4-112 合成效果

图 4-113 绘制遮罩

15）按〈Ctrl+Y〉组合键，新建一个"名称"为光晕、"颜色"为黑色的纯色层，设置该层的混合模式为相加。

16）选择"光晕"图层，在效果和预设窗口中选择"Knoll Light Factory"→"Light Factory"特效并双击之，在效果控件窗口中进行参数设置，为"光源位置"选项在 3：11s 和 4：04s 处添加两个关键帧，其对应参数为（776，340）和（-164，340）；为"亮度"选项在 3：11s、3：15s、4s 和 4：04s 处添加 4 个关键帧，其对应参数分别为 0、100、100 和 0。拖动时间指针查看效果，如图 4-115 所示。

图 4-114　合成效果　　　　　　　　图 4-115　合成效果

2. 制作文字动画

1）在工具箱中选择横排文字工具，在合成窗口中输入"中国"。选中文字，在字符窗口中设置文字的"颜色"为白色、"字号"为 100、"字体"为经典行楷简。按〈P〉键展开文字图层的"位置"选项，设置"位置"选项的数值为（489，259），为图层设置位置，并将其移到"光晕"图层之下。

2）在工具栏中选择向后平移（锚点）工具，调整文字的中心点，如图 4-116 所示。然后设置文字图层的混合模式为相加。

3）按〈S〉键展开文字图层的"缩放"选项，为其在 0s 和 3s 处添加两个关键帧，对应参数为 0 和 100。

4）选择"中国"图层，按〈T〉键展开文字图层的"不透明度"选项，为其在 0 和 0：08s 处添加两个关键帧，对应参数为 0 和 100。

5）选择"中国"图层，在效果和预设窗口中选择"风格化"→"发光"特效并双击之，在效果控件窗口中进行参数设置，设置"发光颜色"为 A 和 B 颜色、"颜色 A"为 FFFD79、"颜色 B"为 0，其余参数默认不变。

6）在工具箱中选择横排文字工具，在合成窗口中输入"电影"，然后选择"电影"图层，在字符窗口中设置文字的"颜色"为黑色、"字号"为 50、"字体"为经典行楷简。按〈P〉键展开文字图层的"位置"选项，为其在 2：14s 和 3：05s 处添加两个关键帧，对应参数为（772，340）和（496，340），并将其移到"光晕"图层之下，各图层的排列如图 4-117 所示。

图 4-116　中心点设置　　　　　　　图 4-117　各图层的排列位置

7）按小键盘上的数字〈0〉键预览效果，最终效果如图 4-102 所示。

综合实训——采风纪实

实训目的

通过本实训项目使学生进一步掌握 After Effects CC 2020 特效的使用,并且能在实际项目中运用特效、插件及三维图层制作电视片头。

实训情景设置

"采风纪实"是广播影视节目制作专业的一档科教性质的风光旅游作品,主要介绍采风地的自然风光、人文地理和风俗历史等方面的知识。在这个片头中主要使用"3D Invigorator"插件制作各种各样的立体文字,通过一组采风纪实立体文字的动画来表现作品涉及的内容范围,最后以采风纪实和拼音 CAIFENGJISHI 动画来点明作品的主题。最终效果如图 4-118 所示。

图 4-118　最终效果

具体操作步骤如下。

1. 文字动画的制作

采风纪实文字系列是使用"3D Invigorator"插件来制作立体文字,立体文字的动画是通过设置 3D Invigorator 特效的 Set1 选项来制作的。

(1) 文字的制作

1) 启动 After Effects CC 2020 程序,按〈Ctrl+N〉组合键打开"合成设置"对话框,设置"合成名称"为采风实训、"预设"为 PAL D1/DV、持续时间为 17s,单击"确定"按钮。

2) 按〈Ctrl+Y〉组合键,打开"纯色设置"对话框,设置"名称"为文字、"颜色"为黑色,单击"确定"按钮。

3) 选择"文字"图层,在效果和预设窗口中选择"Zaxwerks"→"3D Invigorator"特效并双击之,打开"3D Invigorator PRO"对话框。单击"Create 3D Text"按钮,如图 4-119 所示。

4) 打开"3D Text"对话框,选择"字体"为汉仪菱心体简,在文本框内输入"采风纪实"4 个字,如图 4-120 所示,单击"Ok"按钮。

5) 在效果控件窗口中单击"Views"按钮,从弹出的快捷菜单中选择"Front"选项,然后展开"Camera",设置"Camera Type"为 Hand Held、"(L,H) Camera Eye Z"为 690,如图 4-121 所示。合成窗口中的效果如图 4-122 所示。

图4-119 "3D Invigorator PRO"对话框　　图4-120 "3D Text"对话框

图4-121 效果控件　　图4-122 合成窗口中的效果

6）在效果控件窗口中单击"Set-up"按钮，打开"3D Invigorator Set-Up Windows"对话框，如图4-123所示。

图4-123 "3D Invigorator Set-Up Windows"对话框

7）单击"Materials"按钮，打开"Material Editor"对话框，然后单击"Base Color"右边的色块，打开"颜色"对话框，设置R为242、G为181、B为74，单击"确定"按钮，如图4-124所示。

8）按住■不放，拖到"采风纪实"文字上放开，效果如图4-125所示。

9）单击"Object Controls"选项卡，设置"Depth"为18、"Bevel Scale"为25、"SpikeBuster"为3、"Choke"为-0.33，如图4-126所示，效果如图4-127所示。

10）选择"文字"图层，按〈Ctrl+D〉组合键复制一个文字层，并将第二个图层命名为"文字1"。

图 4-124 "Material Editor" 对话框

图 4-125 文字效果

图 4-126 "Object Controls" 选项卡

图 4-127 合成窗口效果

11）在效果控件窗口中单击"Set-up"按钮，打开"3D Invigorator Set-Up Windows"对话框。双击"采风纪实"文字，打开"3D Text"对话框，选择"字体"为 Arial Bold，在文本框内输入"FOLK SONGS OF"，如图 4-128 所示。

图 4-128 "FOLK SONGS OF" 文字

12）单击"Materials"按钮，打开"Material Editor"选项卡，然后单击"Base Color"右边的色块，打开"颜色"对话框，设置"颜色"为灰色（204，204，204），单击"确定"按钮。

13）按住 不放，拖到"FOLK SONGS OF"上放开，单击"OK"按钮。

14）在效果控件窗口中展开"Camera"，设置"Camera Type"为 Hand Held、"（L，H）Camera Eye Z"为 800，然后展开"Object"→"Object Set1"→"Set Positioning"，设置"Set1 X Position"为 14、"Set1 Y Position"为-30、"Set1 Y Scale"为 180，效果如图 4-129 所示。

图 4-129　合成效果

15）选择"文字 1"图层，按〈Ctrl+D〉组合键复制一个文字层，并将第三个图层命名为"文字 2"。在效果控件窗口中单击"Set-up"按钮，打开"3D Invigorator Set-Up Windows"对话框。双击"FOLK SONGS OF"，打开"3D Text"对话框，选择"字体"为 Arial Bold，在文本框内输入"采风纪实"的拼音"CAIFENGJISHI"，如图 4-130 所示。

16）单击"Materials"按钮，打开"Material Editor"选项卡，然后单击"Base Color"右边的色块，打开"颜色"对话框，设置 R 为 0、G 为 128、B 为 255，单击"确定"按钮。

17）按住■不放，拖到"CAIFENGJISHI"上放开，单击"OK"按钮。

18）在效果控件窗口中展开"Camera"，设置"Camera Type"为 Hand Held、"（L，H）Camera Eye Z"为 890，然后展开"Object"→"Object Set1"→"Set Positioning"，设置"Set1 X Position"为-5、"Set1 Y Position"为-50，效果如图 4-131 所示。时间线窗口中的图层排列如图 4-132 所示。

图 4-130　"CAIFENGJISHI"文字

图 4-131　合成效果

图 4-132　时间线窗口中的图层排列

(2) 动画的制作

1）将当前时间指示器拖到 4s 处，选择"文字 1"图层，按〈Alt+]〉组合键，使"文字 1"图层的结束位置为 4s。选择"文字"图层，按〈Alt+[〉组合键，使"文字"图层的起始位置为 4s。

2）将当前时间指示器拖到 10s 处，选择"文字 2"图层，按〈Alt+[〉组合键，使"文字 2"图层的起始位置为 10s，如图 4-133 所示。

图 4-133 文字图层的排列

3）选择"文字 1"图层，为"Set1 Y Rotation"选项在 0s、0：19s 和 4s 处添加 3 个关键帧，其对应参数为 90°、0°和-270°。

4）为"Set1 X Position"选项在 0s 和 0：19s 处添加两个关键帧，对应参数分别为 397 和 0，如图 4-134 所示。

图 4-134 Set1 Y Rotation 参数

5）选择"文字"图层，将当前时间指示器拖到 8s 处，然后执行菜单命令"编辑"→"拆分图层"，并将上一层命名为"文字 3"。

6）选择"文字"图层，为"Set1 Y Rotation"选项在 4s 和 6s 处添加两个关键帧，其对应参数为-270°和-360°；为"Set1 Y Position"选项在 6s 和 8s 处添加两个关键帧，其对应参数为-18 和 200；为"（L，H）Camera Eye Z"选项在 6s 和 8s 处添加两个关键帧，其对应参数为 720 和-1，如图 4-135 所示。

图 4-135 "文字"图层的 Set1 参数

7）选择"文字 3"图层，为"Set1 X Rotation"选项在 8s、9s 和 10s 处添加 3 个关键帧，其对应参数为-50°、-30°和 0°；为"Set1 Y Position"选项在 8s 和 10s 处添加两个关键帧，其对应参数为-200 和 25；为"（L，H）Camera Eye Z"选项在 8s 和 10s 处添加两个关键帧，其对应参数为-1 和 720。

8）选择"文字 2"图层，为"Set1 X Position"选项在 10s 和 12：20s 处添加两个关键

帧，其对应参数为490和0，如图4-136所示。

图4-136 "文字2"图层的Set1参数

（3）星光的制作

制作星光从"采风纪实"文字上扫过，增强文字效果。

1）按〈Ctrl+Y〉组合键，打开"纯色设置"对话框，设置"名称"为亮度变化图、"颜色"为黑色，单击"确定"按钮。然后将"亮度变化图"图层插入到时间线窗口的顶层。

2）选择"亮度变化图"图层，在效果和预设窗口中选择"杂色和颗粒"→"分形杂色"特效并双击之，在效果控件窗口中进行参数设置，设置"对比度"为399、"亮度"为-13，然后展开"变换"，设置"缩放宽度"为4、"缩放高度"为1120；设置"复杂度"为1，并展开"子设置"，设置"子影响"为0、"子缩放"为10，效果如图4-137所示。

3）为"偏移（湍流）"选项在13s和14：19s处添加两个关键帧，其对应参数为（209，120）和（360，288）。

4）为"演化"选项在13s和14：19s处添加两个关键帧，其对应参数为0°和1x+0°。

5）选择矩形工具，在合成窗口上绘制一个矩形，使其尽量小一些，如图4-138所示。

图4-137 "分形杂色"效果

图4-138 矩形遮罩

6）选择"亮度变化图"图层，按〈M〉键展开"蒙版路径"选项，为其在13s和14：19s处添加两个关键帧，让遮罩从文字头移动到文字尾，如图4-139所示。

7）选择"亮度变化图"图层，在效果和预设窗口中选择"Trapcode"→"Starglow"特效并双击之，在效果控件窗口中展开"Pre-Process"选项，设置"Threshold"为0、"Threshold Soft"为0、"Streak Length"为24、"Boost Light"为5，然后展开"Colormap A"选项，设置"Type/Preset"为One Color、"Color"为白色，"ColormapB"的设置与"Colormap A"相同，其余参数默认不变。合成窗口中的的效果如图4-140所示。

8）选择"亮度变化图"图层，在效果和预设窗口中选择"风格化"→"发光"特效并双击之，在效果控件窗口中进行参数设置，设置"发光阈值"为30、"发光半径"为5、"发光强度"为1、"发光颜色"为A和B颜色、"颜色A"为白色、"颜色B"为白色，如图4-141所示。

图 4-139　遮罩移动　　　　　　　　图 4-140　"Starglow"特效

9）将当前时间指示器拖到 13s 处，然后选择"亮度变化图"图层，按〈Alt+[〉组合键，让起点位置与当前指针对齐。

10）将当前时间指示器拖到 14∶19s 处，然后选择"亮度变化图"图层，按〈Alt+]〉组合键，让终点位置与当前指针对齐。

11）选择"文字 3"图层，在效果和预设窗口中选择"Knoll Light Factory"→"Light Factory"特效并双击之，在效果控件窗口中进行参数设置，设置"比例"为 0.5，并为"光源位置"选项在 13s 和 14∶21s 处添加两个关键帧，其对应参数为（117，160）和（600，160）；为"亮度"选项在 12∶24s、13∶02s、14∶19s 和 14∶21s 处添加 4 个关键帧，其对应参数为 0、100、100 和 0，效果如图 4-142 所示。

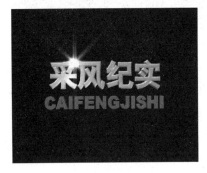

图 4-141　"发光"特效　　　　　　　图 4-142　"Light Factory"特效

12）拖动时间滑块，可以预览光点流动的动画效果，如图 4-143 所示。

图 4-143　时间线上的排列

13）选择所有图层，按〈Ctrl+Shift+C〉组合键打开"预合成"对话框，在"新合成名称"文本框内输入"文字动画"，单击"确定"按钮。

2．地球的制作

既然是"采风纪实"片头，在片头元素中可以使用地球动画，这里使用一张地图制作旋

转的地球，然后通过制作遮罩动画来制作地球渐亮的效果。

1）将图像1.jpg文件插入到时间线窗口中，放置在第二层。现在从合成窗口中可以看到"图像1"图层的尺寸比合成尺寸大很多。

2）选择"图像1"图层，在效果和预设窗口中选择"透视"→"CC Sphere（球体）"特效并双击之，在效果控件窗口中进行参数设置，设置"Radius"为194、"Rotation（旋转）X"为-10°、"Ambient（环境）"为40，如图4-144所示。

3）为"Rotation Y"选项在0s和16：24s处添加两个关键帧，其对应参数为0°和1x+0.0°。这样就设置好了地球旋转的动画效果。

4）选择"图像1"图层，按〈Ctrl+Shift+C〉组合键打开"预合成"对话框，在"新合成名称"文本框内输入"地球"，并选择"将所有属性移动到新合成"单选按钮，单击"确定"按钮。重组之后的"地球"图层在时间线窗口中显示为合成图标。

5）在"地球"图层上面绘制一个椭圆遮罩，如图4-145所示，现在地球完全不可见。

图4-144　地球效果图

图4-145　遮罩1

6）将"地球"图层的"蒙版1"的"蒙版羽化"值设置为40、"蒙版扩展"值设置为-20，然后记录下"蒙版形状"选项和"蒙版扩展"选项在0s处的关键帧。

7）移动时间滑块至4s处，在合成窗口中调节遮罩形状如图4-146所示，系统则自动将遮罩形状变化记录为关键帧。

8）将"蒙版扩展"选项在4s处的关键帧参数值设置为50，现在在画面中出现了地球的一角逐渐变亮。

3．流线光束的制作

1）按〈Ctrl+Y〉组合键，打开"纯色设置"对话框，设置"名称"为噪波、"颜色"为黑色，单击"确定"按钮。然后将该图层放置在"地球"图层的上面，如图4-147所示。

图4-146　遮罩2

图4-147　图层的排列

2)选择"噪波"图层,在效果和预设窗口中选择"杂色和颗粒"→"分形杂色"特效并双击之,在效果控件窗口中进行参数设置,设置"对比度"为 250、"复杂度"为 15,并为"偏移(湍流)"选项在 0s 和 7s 处添加两个关键帧,对应参数分别为(0,288)和(720,288)。这一参数的设置将使噪波产生水平移动的动画。

3)选择"噪波"图层,按〈S〉键,设置"缩放"为(100,1)。这样将使噪波变为水平细长条,如图 4-148 所示。

4)选择"噪波"图层,按〈Ctrl+Shift+C〉组合键打开"预合成"对话框,命名为"噪波光束条",并选择"将所有属性移动到新合成"单选按钮,单击"确定"按钮。

5)在时间线窗口中打开"地球"和"噪波光束条"图层的 3D 开关,设置"噪波光束条"图层的混合模式为相加。

6)选择"噪波光束条"图层,在效果和预设窗口中选择"扭曲"→"极坐标"特效并双击之,在效果控件窗口中进行参数设置,设置"插值"为 100%、"转换类型"为矩形到极线。

7)调整"噪波光束条"图层的"缩放"和"方向"值为 140 和(115°,315°,330°),效果如图 4-149 所示。

图 4-148 噪波长条

图 4-149 极坐标效果

8)选择"噪波光束条"图层,在效果和预设窗口中选择"风格化"→"发光"特效并双击之,在效果控件窗口中进行参数设置,设置"发光阈值"为 30%、"发光颜色"为 A 和 B 颜色,并将"颜色 B"设置为绿色,效果如图 4-150 所示。

9)选择"噪波光束条"图层,在效果和预设窗口中选择"Trapcode"→"Starglow"特效并双击之,在效果控件窗口中进行参数设置,设置"Streak Length"为 5、"Boost Light"为 2、"Colormap A"→"Type/Preset"为 One Color、"Colormap B"→"Type/Preset"为 One Color(单一颜色),其余参数默认不变,效果如图 4-151 所示。

10)将当前时间指示器移到 4s 处,拖动"噪波光束条"图层,使其起始位置为 4s,如图 4-152 所示。

11)为"噪波光束条"图层的"Y 旋转"选项在 4s 和 16s 处添加两个关键帧,其对应参数为 0 和 1x+0.00。

12)为"噪波光束条"图层的"不透明度"选项在 4s 和 4:13s 处添加两个关键帧,对应参数分别为 0 和 100。

图 4-150 "发光"效果　　　　　　图 4-151 "Starglow"效果

图 4-152 时间线窗口

13)按小键盘上的数字〈0〉键预览效果,此时一条炫目的发光线条围绕着地球转动,如图 4-153 所示。

4. 背景的制作

背景的制作是非常重要的,合适的背景可以衬托画面的气氛。这里主要制作淡蓝色背景,最后使用 Particular 特效制作星光效果。

1)按〈Ctrl+Y〉组合键,打开"纯色设置"对话框,设置"名称"为背景、"颜色"为白色,单击"确定"按钮。将"背景"图层插入到时间线窗口的底层,如图 4-154 所示。

图 4-153 合成效果　　　　　　图 4-154 各图层的排列

2)选择"背景"图层,在效果和预设窗口中选择"Trapcode"→"Particular"特效并双击之,在效果控件窗口中进行参数设置,设置"粒子/秒"为 20、"发射器类型"为盒子、"速率"为 80、"随机速率"和"分布速度"均为 0、"发射器尺寸 X"为 720、"发射器尺寸 Y"为 576。

3)展开"粒子"选项组,设置"粒子类型"为星形(No DOF)、"颜色"为土黄色(FFB500)、"随机颜色"为 20,效果如图 4-155 所示。

图 4-155　背景效果

4）按小键盘上的数字〈0〉键预览最终效果，如图 4-118 所示。

项目小结

体会与评价

完成这个项目后得到什么结论？有什么体会？请完成综合实训评价表，如表 4-1 所示。

表 4-1　综合实训评价表

实训	内容	评价标准	得分	结论	体会
1	采风纪实 1	5			
2	采风纪实 2	5			
	总评				

拓展练习

题目：制作一个电视短片头

规格：合成大小为 720 像素×576 像素，时间为 5s。

要求：运用 After Effects CC 2020 三维图层动画、蒙版、文字、粒子及发光等效果制作电视短片头，并制作背景。

习题 4

1．什么是 3D 图层？
2．3D 图层有厚度吗？
3．什么是灯光图层？
4．在 After Effects CC 2020 中可以使用几种灯光？
5．可以控制灯光的亮度吗？
6．可以控制灯光的颜色吗？
7．已经建成的灯光可以改变类型吗？
8．什么是摄像机？
9．什么是 Z 深度？

项目 5　电视新闻片头制作

技能目标

能使用 After Effects 制作环境模拟与物理仿真动画，实现太阳升起、海上夜色动画的制作，粒子聚集照片和粒子动画的制作，电视新闻片头的制作。

知识目标

掌握物理仿真特效的使用，了解"Psunami"特效的使用方法。
掌握"分形杂色"特效的使用，了解闪光灯、色彩光的应用场合。
掌握粒子特效参数的设置，了解基本 3D 开关的应用。
掌握表达式动画的基本使用，了解表达式动画的制作。

依托项目

在电视新闻、专题片、剧情片及栏目包装中有很多环境模拟和物理仿真效果出现在电视屏幕上，观众能从这些效果中感受到电视的魅力，许多不可思议的事都在屏幕上成了现实。这里把电视片头及栏目制作当作一个任务。

项目解析

作为一个电视片头和栏目包装，应该出现文字及背景，为了使这些镜头的出现形式丰富多彩，可以使用物理仿真特效模仿真实的环境，使用"分形杂色"和"闪光灯"特效制作七彩打印光线，使用"百叶窗"和"贝塞尔曲线变形"特效制作电影胶片效果，使用 3D 开关和摄像机制作多画面三维动画，实现立体感，使用表达式制作表达式动画。可以将物理仿真分成几个子任务来处理，第一个任务是气泡和海洋，第二个任务是粒子与三维动画，第三个任务是表达式动画，第四个任务是综合实训。

任务 5.1　气泡和海洋

问题的情景及实现

环境也可以叫作背景，在影视后期制作中环境是重要的内容，任何动画效果都必须有相应的背景配合才能构成完整的画面。使用 After Effects CC 2020 可以制作各种各样的环境和背景，如果要模拟真实的天空和海洋这些自然环境，则必须使用外挂插件来制作了。

5.1.1　气泡飞舞

本例介绍如何制作泡沫效果。首先添加素材图片，然后创建纯色图层，为其添加"分形杂色""贝塞尔曲线变形""色相/饱和度"和"发光"效果，复制多个图层后，继续创建一

个纯色图层,为其添加"泡沫"效果,完成后的效果如图 5-1 所示。

图 5-1 最终效果

具体操作步骤如下。

1)打开 After Effects 程序,单击"新建项目"按钮,然后按〈Ctrl+N〉组合键,打开"合成设置"对话框,设置"合成名称"为气泡飞舞、"预设"为 PAL D1/DV、持续时间为 7s 的合成。

2)按〈Ctrl+I〉组合键,打开"导入文件"对话框,选择本书配套资源项目 5\任务 1\素材\"背景",单击"导入"按钮。将"背景"素材拖到时间线窗口中,按〈S〉键展开"缩放"选项,将"缩放"设置为 128,按〈P〉键展开"位置"选项,将"位置"设置为(360,384)。

3)按〈Ctrl+Y〉组合键,打开"纯色设置"对话框,设置"名称"为纯色 1、"颜色"为黑色、"宽度"为 350、"高度"为 750,单击"确定"按钮。

4)选择"纯色 1"图层,在效果和预设窗口中选择"杂色和颗粒"→"分形杂色"特效并双击之,在效果控件窗口中设置"对比度"为 530、"亮度"为-100、"溢出"为剪切,然后展开"变换"选项,取消勾选"统一缩放"复选框,设置"缩放宽度"为 60、"缩放高度"为 3500,并设置"复杂度"为 10,如图 5-2 所示。

5)选择"纯色 1"图层,按〈R〉键展开"旋转"选项,将"旋转"设置为 90°,按〈S〉键展开"缩放"选项,将"缩放"设置为(77,130),按〈P〉键展开"位置"选项,将"位置"设置为(358,311),如图 5-3 所示。

图 5-2 分形杂色　　　　　　　　图 5-3 效果

6)为"偏移(湍流)"和"演化"在 0s 处添加关键帧,其值为(175,375)和 0,在 6:24s 处添加关键帧,其值为(175,75)和 350°。

7)选择"纯色 1"图层,在效果和预设窗口中选择"扭曲"→"贝塞尔曲线变形"特

效并双击之,在效果控件窗口中设置"上左切点"为(187.6,68.2)、"上右切点"为(283,78.3)、"右上切点"为(268.4,303)、"右下切点"为(162,522.7)、"下右切点"为(197.8,649)、"下左切点"为(77.6,669.2)、"左下切点"为(17.7,419.2)、"左上切点"为(110,247.5),如图5-4所示。

图5-4 贝塞尔曲线变形

8)在时间线窗口中将"纯色 1"图层的"模式"设置为屏幕,效果如图5-5所示。

9)选择"纯色 1"图层,在效果和预设窗口中选择"颜色校正"→"色相/饱和度"特效并双击之,在效果控件窗口中勾选"彩色化"复选框,设置"着色色相"为150°、"着色饱和度"为50。

10)选择"纯色 1"图层,在效果和预设窗口中选择"风格化"→"发光"特效并双击之,在效果控件窗口中设置"发光阈值"为80、"发光半径"为150。

11)选择"纯色 1"图层,按〈Ctrl+D〉组合键复制出"纯色 2"图层。选择"纯色 2"图层,按〈P〉键展开"位置"选项,将"位置"设置为(360,265),并在效果控件窗口中设置"着色色相"为250°、"着色饱和度"为80。

12)选择"贝塞尔曲线变形"特效调整曲线,设置"上左切点"为(220,97)、"上右切点"为(264,90)、"右上切点"为(242,305)、"右下切点"为(250,506)、"下右切点"为(163,631)、"下左切点"为(86,657)、"左下切点"为(85,423)、"左上切点"为(26.5,261),如图5-6所示。

图5-5 效果 图5-6 贝塞尔曲线变形1

13）选择"纯色1"图层，按〈Ctrl+D〉组合键复制出"纯色3"图层。选择"纯色3"图层，按〈P〉键展开"位置"选项，将"位置"设置为（359，381），并在效果控件窗口中设置"着色色相"为240°、"着色饱和度"为60。

14）选择"贝塞尔曲线变形"特效调整曲线，设置"上左切点"为（207，87）、"上右切点"为（278，98）、"右上切点"为（242，305）、"右下切点"为（170，504）、"下右切点"为（179，663）、"下左切点"为（78，668）、"左下切点"为（1.6，502）、"左上切点"为（110，231），如图5-7所示。

15）按〈Ctrl+Y〉组合键，打开"纯色设置"对话框，设置"名称"为泡沫、"颜色"为黑色，然后单击"制作合成大小"按钮，单击"确定"按钮。

16）选择"泡沫"图层，在效果和预设窗口中选择"模拟"→"泡沫"特效并双击之，在效果控件窗口中设置"视图"为已渲染、"大小"为0.2、"大小差异"为1、"寿命"为100、"气泡增长速度"为0.3、"强度"为50、"缩放"为2、"综合大小"为2，如图5-8所示。

17）将"泡沫"图层的"模式"设置为线性减淡，效果如图5-9所示。

图5-7 贝塞尔曲线变形　　图5-8 "泡沫"特效　　图5-9 效果

18）按小键盘上的数字〈0〉键在合成窗口中预览动画，最终效果如图5-1所示。

5.1.2 海上夜色

外挂插件Psunami（海洋）是一个强大的三维插件，专门用于制作与海洋相关的效果。Psunami可以对场景中的太阳（或者月亮）进行控制，以及控制海水、海浪、大气、摄像机等。由于控制选项太多，考虑到大部分用户不容易对效果进行控制，Psunami插件自带了数十种预设效果供用户选用。本例的最终效果如图5-10所示。

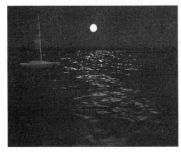
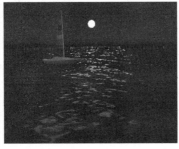
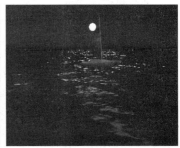

图5-10 最终效果

具体操作步骤如下。

1）启动 After Effects CC 2020 程序，新建一个"合成名称"为海上夜色、"预设"为 PAL D1/DV、"持续时间"为 5s 的合成。然后新建一个"名称"为夜色、"颜色"为黑色的纯色层。

2）选择"夜色"图层，在效果和预设窗口中选择"Red Giant Psunami（红巨星海洋）"→"Psunami（海洋）"特效并双击之，先保持默认设置不变，现在合成窗口中出现了海洋效果，如图 5-11 所示。

3）在"Presets（预设）"选项栏的"PRESET（预设）"选项下拉菜单中选择"Night（夜晚）"→"Blue Moon（蓝月亮）"选项，如图 5-12 所示。

图 5-11　默认的海洋效果　　　　　　　　　图 5-12　选择预设效果

4）在"PROPERTY（特性）"下拉菜单中选择"Air Optics（大气光学）"选项，然后单击右边的"GO（应用）"按钮，将选择的预设效果中的大气效果应用到当前特效，如图 5-13 所示。现在的画面色彩与默认效果相比发生了很大变化，如图 5-14 所示。

图 5-13　应用大气效果　　　　　　　　　　图 5-14　画面变化

5）在"PROPERTY"下拉菜单中选择"Lights"选项，然后单击右边的"GO（应用）"按钮，将选择的预设效果中的灯光效果应用到当前特效。现在的画面变成了夜晚的景象，如图 5-15 所示。

6）在"Render Options（渲染选项）"中将"Render Mode（渲染模式）"设置为 Wireframe（线框）模式。

7) 现在视图中显示的是三维的线框图像，与三维软件的显示是相同的，这样可以加快画面的显示速度，便于对效果进行调试，如图 5-16 所示。

图 5-15　夜景效果　　　　　　　　　　图 5-16　线框效果

8) 恢复 "Render Mode（渲染模式）" 为 Texture，以 Texture（纹理）显示画面，这样可以更准确地观察最终效果。

9) 展开 "Light 2（灯光 2）" 选项区域，对影响海水的灯光进行调节，设置 "Light Affects（光的影响）" 为 Water（水）、"Light Elevation（光高程）" 为 58°、"Light Color（光颜色）" 为 58ACFA，其余参数默认不变。现在海面的颜色发生了变化，如图 5-17 所示。

10) 展开 "Air Optics（大气光学）" 选项栏和 "Ocean Optics（海洋光学）" 选项栏，对下面的选项进行设置，勾选 "Haze On（烟雾）"，设置 "Haze Visibility（雾能见度）(KM)" 为 5、"Haze Height（雾的高度）(M)" 为 100、"Haze Diffusivity（烟雾扩散）" 为 1、"Water Color（水的颜色）" 为 6281A3、"Index of Refraction（折射率）" 为 1.27，其余参数默认不变。现在海水和远处天空的颜色都发生了变化，如图 5-18 所示。

图 5-17　海水颜色变化　　　　　　　　图 5-18　画面变化

11) 用鼠标右键单击项目窗口的空白处，在弹出的快捷菜单中选择 "导入"→"文件" 选项，打开 "导入文件" 对话框，选择本书配套资源项目 5\任务 1\素材\图像 8.rla 文件，然后单击 "导入" 按钮。

12) 在打开的 "定义素材" 对话框中选中 Alpha 选项区域下面的 "直接-无遮罩" 单选按钮，以保持图像素材的 Alpha 通道信息不变，然后单击 "确定" 按钮。

13) 将图像 8.rla 文件插入到时间线窗口的最上层，现在可以看到图层叠加的原始效

果,如图 5-19 所示。

14)选择"图像 8"图层,在效果和预设窗口中选择"颜色校正"→"亮度和对比度"特效并双击之,在效果控件窗口中进行参数设置,设置"亮度"为-65、"对比度"为-40。

15)将"图像 8"的"缩放"值设置为 70%;为"位置"选项在 0s 和 4:24s 处添加两个关键帧,其对应参数为(114,150)和(381,148)。

16)单独显示"图像 8"图层并显示透明背景,现在的画面如图 5-20 所示,可以看到小船的位置变化和运动路径。

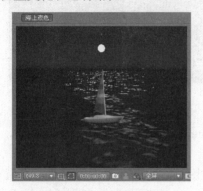

图 5-19 查看素材效果　　　　　图 5-20 小船效果

17)选择"图像 8"图层,为"旋转"选项在 0s 和 4:24s 处添加两个关键帧,其对应参数都为 0°。

18)同时选中"图像 8"图层的"旋转"选项的两个关键帧,执行菜单命令"窗口"→"摇摆器",打开摇摆器窗口,在默认参数设置下单击"应用"按钮,添加摆动效果,如图 5-21 所示。

19)添加摆动效果之后,在"图像 8"图层的"旋转"选项增加了很多关键帧,如图 5-22 所示。

图 5-21 添加摆动效果　　　　　图 5-22 增加关键帧

20)拖动时间指针,会发现小船在移动的同时产生了摇晃效果,好像随水波一起晃动一样。

21)在"图像 8"图层上面绘制一个矩形遮罩,如图 5-23 所示。

22)将"图像 8"的遮罩的"蒙版羽化"值设置为 19,将"蒙版扩展"值设置为-12,设置混合模式为相减,如图 5-24 所示。

图 5-23　绘制遮罩　　　　　　　　图 5-24　设置"遮罩"选项

23）现在小船的底部产生了一些羽化的透明效果,这样可以模仿浸泡在水中的效果,如图 5-25 所示。同时显示所有图层,现在的画面效果如图 5-26 所示。

图 5-25　小船底部的羽化效果　　　　　图 5-26　合成图层

24）按小键盘上的数字〈0〉键预览动画的最终效果,可以看到在月夜下寂静的海面上,一只小船缓慢航行并且海水晃动的动画效果,如图 5-10 所示。

5.1.3　水底波光

"水底波光"是一个比较高级的动画效果,主要利用"Psunami"特效制作水下场景,而水下游鱼的深度效果由遮罩变化来实现。本例不仅介绍了"Psunami"的使用方法,而且突出了图层叠加在场景合成中的重要性,效果如图 5-27 所示。

图 5-27　最终效果

具体操作步骤如下。

1）启动 After Effects CC 2020 程序,新建一个"合成名称"为水底波光、"预设"为 PAL

D1/DV、"持续时间"为 5s 的合成。然后新建一个"名称"为水底、"颜色"为黑色的纯色层。

2）选择"水底"图层，在效果和预设窗口中选择"Red Giant Psunami"→"Psunami"特效并双击之，先保持默认设置不变，现在可以看到默认的海洋效果，如图 5-28 所示。

3）选择"PRESET"效果下拉菜单中的"Underwater（水下）"→"Carribbean（蓝绿色海洋）"选项，如图 5-29 所示，单击"GO"按钮将其应用到当前图层。现在的海面是从水下仰视水面的效果，如图 5-30 所示。

图 5-28　默认的海洋效果　　　　图 5-29　应用预设效果　　　　图 5-30　水下效果

4）复制"水底"图层，将上面一层重命名为"波光"，现在可以看到光线透过水面的效果，如图 5-31 所示。

5）按〈Ctrl+I〉组合键，打开"导入文件"对话框，选择本书配套资源项目 5\任务 1\素材\"海豚"文件夹，选择序列文件中的第一张，并勾选"PNG 序列"复选框，然后单击"导入"按钮，将"海豚"序列文件插入到时间线窗口的最上层，如图 5-32 所示。用鼠标右键单击之，从弹出的快捷菜单中选择"变换"→"适合复合"选项。

6）现在游动的海豚完全在海水前面，画面显得不够真实，如图 5-33 所示。

图 5-31　画面合成效果　　　　图 5-32　插入时间线　　　　图 5-33　查看画面效果

7）选择"波光"和"水底"两个图层，按〈Ctrl+Shift+C〉组合键，打开"预合成"对话框，将"波光"和"水底"两个图层重组为一个图层，设置重组之后的名称为"海底波光"，并选择"将所有属性移动到新合成"单选按钮。

8）复制一个"海底波光"图层放置在时间线窗口的最上层，先单独显示"海豚"图层，然后在时间线窗口中选中最上层的"海底波光"图层。

9）在合成窗口中按照海豚的位置和尺寸绘制遮罩，这里必须注意遮罩是绘制在最上层的"海底波光"图层上面的，如图 5-34 所示。

10）将最上层的"海底波光"图层的蒙版 1 的"蒙版羽化"设置为 30，将"蒙版不透明度"设置为 88%，如图 5-35 所示。

11）同时显示最上层的"海底波光"图层和"海豚"图层，在 0s 时记录下"蒙版路径"选项和"蒙版不透明度"的关键帧，现在的画面效果如图 5-36 所示，海豚变成了在水下。

图 5-34　绘制遮罩　　　　　图 5-35　设置"蒙版"选项　　　　　图 5-36　画面变化

12）移动时间滑块至 3s 处，然后调整遮罩的形状与海豚相匹配，如图 5-37 所示。

13）系统自动将遮罩的形状变化记录为"蒙版路径"关键帧，将"蒙版不透明度"选项此时的关键帧参数值设置为 77%。

14）移动时间滑块至 3：16s 处，然后调整遮罩的形状与海豚相匹配，如图 5-38 所示。

15）移动时间滑块至 4s 处，然后调整遮罩的形状与海豚相匹配，如图 5-39 所示。

图 5-37　3s 处的遮罩形状　　图 5-38　3：16s 处的遮罩形状　　图 5-39　4s 处的遮罩形状

16）系统自动将遮罩的形状变化记录为"蒙版路径"关键帧，将"蒙版不透明度"选项此时的关键帧参数值设置为 35%。

17）移动时间滑块至 4：11s 处，然后调整遮罩的形状与海豚相匹配，如图 5-40 所示。

18）系统自动将遮罩的形状变化记录为"遮罩路径"关键帧，将"蒙版不透明度"选项此时的关键帧参数值设置为 20%，如图 5-41 所示。

19）同时显示所有图层，可以看到画面合成的效果，如图 5-42 所示。

图 5-40　4：11s 处的遮罩形状　　　图 5-41　设置关键帧　　　　　图 5-42　显示效果

221

20）按小键盘上的数字〈0〉键，可以预览最终动画效果，如图 5-27 所示。

任务 5.2 粒子与三维动画

问题的情况及实现

粒子效果一直是影视后期制作中的重要内容，通过使用粒子可以在影片中加入大量相似的物体，并控制它们按照一定的规律运动，比如制作一群飞舞的蜜蜂，以及模拟物体剧烈爆炸等，给观众以强烈的视觉冲击。

5.2.1 粒子照片打印

通过调节照片的"碎片"特效，并配合"分形杂色"和"梯度渐变"等特效来制作七彩打印光线，然后将其合成到一起，运用"启用时间重映射"选项制作倒放，从而模拟出照片被粒子打印出来的效果。最终效果如图 5-43 所示。

图 5-43 最终效果

具体操作步骤如下。

1）创建一个"合成名称"为渐变、"预设"为 PAL D1/DV、"持续时间"为 5s 的合成。然后创建一个"名称"为渐变、"颜色"为黑色的纯色层。

2）选择"渐变"图层，在效果和预设窗口中选择"生成"→"梯度渐变"特效并双击之，在效果控件窗口中设置其参数，设置"渐变起点"为（720，384）、"渐变终点"为（0，384），其余参数默认不变。

3）创建一个名称为"打印光线"，其他参数保持默认的合成，然后创建一个名称为"虚光"、匹配合成大小、颜色为黑色的纯色层。

4）选择"虚光"图层，在效果和预设窗口中选择"杂色和颗粒"→"分形杂色"特效并双击之，在效果控件窗口中设置其参数，设置"对比度"为 120、"溢出"为剪切，然后展开"变换"参数栏，取消勾选"统一缩放"复选框，设置"缩放宽度"为 5000、"偏移（湍流）"为（36000，288），并设置"复杂度"的值为 4，其余参数默认不变。

5）选择"虚光"图层，在效果和预设窗口中选择"风格化"→"闪光灯"特效并双击之，在效果控件窗口中设置其参数，设置"与原始图像混合"为 80%、"闪光持续时间（秒）"为 0.03、"闪光间隔时间（秒）"为 0.06、"随机闪光概率"为 30%、"闪光"为"使图层透明"，其余参数默认不变。此时预览效果如图 5-44 所示。

6）选择"虚光"图层，为"分形杂色"特效的"偏移（湍流）"和"演化"选项分别在 0s 和 5s 处添加关键帧，其对应参数分别为[（36000，288），（0x+0.0）]和[（-3600，288），（1x+0.0）]。

7）将"渐变"合成拖到时间线窗口并放置到"虚光"图层的上方,然后选择"虚光"图层,设置它的"轨道遮罩"为"亮度遮罩'渐变'"模式,如图 5-45 所示。此时预览效果如图 5-46 所示。

图 5-44 预览效果

图 5-45 轨道遮罩设置

8）创建一个"名称"为七彩光、"颜色"为黑色的纯色层。选择"七彩光"图层,在效果和预设窗口中选择"生成"→"梯度渐变"特效并双击之,在效果控件窗口中保持参数默认不变。

9）选择"七彩光"图层,在效果和预设窗口中选择"颜色校正"→"色光"特效并双击之,参数保持默认即可。

10）选择"七彩光"图层,设置图层的混合模式为颜色,如图 5-47 所示。此时预览效果如图 5-48 所示。

图 5-46 预览效果

图 5-47 模式的设置

11）创建一个"名称"为后面、"颜色"为黑色的纯色层。选择"后面"图层,使用矩形工具为其绘制遮罩,如图 5-49 所示。

图 5-48 预览效果

图 5-49 绘制遮罩

12）按〈F〉键,展开蒙版参数栏,设置"蒙版羽化"为(200,0),如图 5-50 所示。

13）选择"七彩光"图层，设置"轨道遮罩"为"Alpha 蒙版"模式，如图 5-51 所示。此时预览效果如图 5-52 所示。

图 5-50　蒙版羽化的设置

图 5-51　轨道遮罩设置

14）创建一个"合成名称"为图片 Shatter 的合成。

15）双击项目窗口的空白处，打开"导入文件"对话框，选择本书配套资源项目 5\任务 2\素材\酒吧夜景.jpg 和光.psd 文件，单击"导入"按钮。

16）将"渐变"合成以及"酒吧夜景.jpg"素材拖到时间线窗口中，并关闭"渐变"图层的显示按钮，如图 5-53 所示。

图 5-52　预览效果

图 5-53　导入合成

17）执行菜单命令"图层"→"新建"→"摄像机"，打开"摄像机设置"对话框，创建一个摄像机层，设置"预设"为自定义，单击"确定"按钮。

18）选择"酒吧夜景"图层，在效果和预设窗口中选择"模拟"→"碎片"特效并双击之，在效果控件窗口中进行参数设置，设置"视图"为已渲染，然后展开"形状"选项，设置"图案"为正方形、"重复"为 40、"凸出深度"为 0.05；展开"作用力 1"选项，设置"深度"为 0.20、"半径"为 2、"强度"为 6；展开"作用力 2"选项，设置"位置""深度""半径"和"强度"均为 0；展开"渐变"选项，设置"渐变图层"为"3.渐变"，并勾选"反转渐变"复选框；展开"物理学"选项，设置"旋转速度"为 0、"倾覆轴"为无、"随机性"为 0.03、"粘度"为 0、"大规模方差"为 20%、"重力"为 6、"重力方向"为（0x+90.0°）、"重力倾向"为 80；展开"纹理"选项，设置"摄像机系统"为合成摄像机，其余参数默认不变。

19）选择"酒吧夜景"图层，为"渐变"→"碎片阈值"选项在 1：20s 和 3：18s 处添加两个关键帧，其对应参数为 0%和 100%。此时的预览效果如图 5-54 所示。

20）创建一个"合成名称"为 3D 合成的合成。

21）复制"图片 Shatter"合成里的所有层，并粘贴到"3D 合成"图层的时间线中。

22）选择"酒吧夜景"图层，进入效果控件窗口，展开参数栏，重新设置"渐变图层"为"3.渐变"。

图 5-54 预览效果

23）创建一个"名称"为摄像机运动、"颜色"为黑色的纯色层。选择"摄像机 1"图层，将其链接到"摄像机运动"图层，并打开"摄像机运动"图层的 3D 开关，关闭其显示开关，如图 5-55 所示。

24）选择"摄像机运动"图层，设置"方向"为（90°，0°，0°），并为"Y 轴旋转"选项在 1：04s 和 4：24s 处添加两个关键帧，其对应参数为 0°和 120°。选择这两个关键帧，单击鼠标右键，从弹出的快捷菜单中选择"关键帧辅助"→"缓动"选项。

25）选择"摄像机 1"图层，按〈P〉键展开"位置"选项，为"位置"选项在 0s、1：12s 和 4：24s 处添加 3 个关键帧，对应参数分别为（361.3，-1180，30）、（361.3，-963，-450）和（320，-560，-1000）。选择第 2 个关键帧，单击鼠标右键，选择"关键帧辅助"→"缓动"选项；然后选择第 3 个关键帧，同样单击鼠标右键，从弹出的快捷菜单中选择"关键帧辅助"→"缓动"选项，如图 5-56 所示。此时预览效果如图 5-57 所示。

图 5-55 建立父子层　　　　　　　　　　图 5-56 设置"位置"关键帧

26）将"光"和"打印光线"文件拖到时间线窗口中，然后打开两个层的 3D 开关，设置层的混合模式为相加。选择"打印光线"图层，设置"方向"的值为（0°，90°，0°），如图 5-58 所示。

图 5-57 预览效果　　　　　　　　　　图 5-58 导入素材并设置

27）为"光"和"打印光线"图层的"位置"选项在1：21s和3：18s处添加两个关键帧，其对应参数分别为[（732.4，282.1，0），（740，282.2，0）]和[（-17.9，287，0），（-17.9，287，0）]；为"光"和"打印光线"图层的"不透明度"选项在1：21s、2：02s、3：18s和3：24s处添加4个关键帧，其对应参数分别为0%、100%、100%和0%；设置"打印光线"图层的"定位点"为（0，288，0），如图5-59所示。

28）创建一个"名称"为底板、"颜色"为灰色的纯色层，放置在"渐变"图层之上。此时预览效果如图5-60所示。

图5-59 关键帧动画的设置

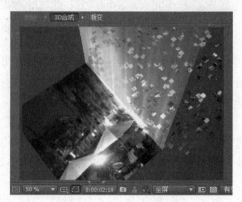

图5-60 合成光效效果图

29）选择"底板"图层，打开它的3D属性开关，为"位置"选项在3：24s和4：24s处添加两个关键帧，其对应参数为（360，288，0）和（-526.9，288，0）；选择两个关键帧，单击鼠标右键，从弹出的快捷菜单中选择"关键帧辅助"→"缓动"选项。为"不透明度"选项在3：24s和4：24s处添加两个关键帧，其对应参数为50%和0%；同样选择两个关键帧，单击鼠标右键，从弹出的快捷菜单中选择"关键帧辅助"→"缓动"选项，如图5-61所示。

30）创建一个名称为"背景"、颜色为黑色的纯色层，放置在最下层。选择"背景"图层，在效果和预设窗口中选择"生成"→"梯度渐变"特效并双击之，在效果控件窗口中设置其参数，设置"渐变起点"为（980.5，-100）、"渐变终点"为（-68，596）、"起始颜色"为5B0000，其余参数不变。

31）选择"背景"图层，在效果和预设窗口中选择"过渡"→"百叶窗"特效并双击之，在效果控件窗口中设置其参数，设置"过渡完成"为30%、"方向"为90°、"宽度"为8、"羽化"为2。

32）创建一个名称为"倒放"、其他参数保持默认的合成。

33）将"3D合成"插入时间线窗口，然后右击"3D合成"图层，从弹出的快捷菜单中选择"时间"→"启用时间重映射"选项，并为该选项在0s和4：24s处添加关键帧，其对应参数为4：24s和0s，也就是将整个动画进行倒放。

34）选择"3D合成"图层，在效果和预设窗口中选择"Trapcode"→"Starglow"特效并双击之，在效果控件窗口中进行参数设置，设置"Preset"为Warm Heaven2，然后展开"Pre-Process"选项，设置"Threshold"为160、"Threshold Soft"为20、"Streak Length"为40、"Boost Light"为2、"Transfer Mode"为Add，其余参数默认不变。

35）选择"3D合成"图层，为"Starglow"特效的"Threshold"选项在0s和4：24s处

添加两个关键帧，对应参数为 160 和 480，并将工作区域设置为 1：13～4：03s，如图 5-62 所示。

图 5-61 "底板"图层关键帧动画　　　　　图 5-62 工作区域设置

36）按小键盘上的数字〈0〉键预览动画的最终效果，其最终效果如图 5-43 所示。

5.2.2 电影胶片动画

本例介绍电影胶片动画的制作。首先使用"百叶窗"特效制作电影胶片效果，然后通过添加"贝塞尔曲线变形"特效制作胶片动画。电影胶片动画的最终效果如图 5-63 所示。

16　电影胶片动画

图 5-63　最终效果

具体操作步骤如下。

1. 背景合成

1）在 After Effects 工作窗口中，按〈Ctrl+N〉组合键，打开"合成设置"对话框，设置"合成名称"为背景视频、"预设"为 HDV/HDTV 720 25、"持续时间"为 20s，单击"确定"按钮。

2）按〈Ctrl+I〉组合键，打开"导入文件"对话框，选择本书配套资源项目 5\任务 2\素材\电影胶片动画\"背景视频""胶片轮"和"音效"，单击"导入"按钮。

3）将"胶片轮"和"背景视频"拖到时间线上，"胶片轮"放在上层。选择"胶片轮"图层，将播放指针拖到 4：22s 处，然后按〈Alt+[〉组合键，将胶片轮的起始设置为 4：22s，再拖到时间线的起始位置，如图 5-64 所示。

图 5-64　胶片轮的起始位置

4）选择"胶片轮"图层，按〈P〉键，将"位置"设置为（894，436.8）；按〈S〉键，将"缩放"为（-100，100）；按〈T〉键，为"不透明度"在 9：21s 和 10：12s 处添加两个

227

关键帧，其值为（100，0），如图5-65所示。

图5-65 不透明度关键帧

5）在工具箱中选择钢笔工具，然后选择"胶片轮"图层，在胶片轮上绘制一个遮罩，如图5-66所示，并设置"蒙版羽化"的值为23，如图5-67所示。

图5-66 遮罩

图5-67 设置"蒙版羽化"值

6）选择"胶片轮"图层，按〈Ctrl+D〉组合键复制胶片轮，并将复制的胶片轮的起始位置放置在9：16s处，如图5-68所示。

图5-68 复制的胶片轮的起始位置

2．制作胶片

1）新建一个"合成名称"为胶片模型、"宽度"为3000、"高度"为300的合成。再新建一个"名称"为胶片底、"颜色"为橙色（F98906）的纯色层，如图5-69所示。

2）新建一个"名称"为胶片孔1、"颜色"为白色、"宽度"为3000、"高度"为300的纯色层。选择"胶片孔1"图层，在效果和预设窗口中选择"过渡"→"百叶窗"特效并双击之，在效果控件窗口中设置"过渡完成"为15%、"宽度"为216，并设置"缩放"为（100，75），如图5-70所示，效果如图5-71所示。

图5-69 胶片底

图5-70 "百叶窗"特效设置

图 5-71 效果 1

3）新建一个"名称"为胶片孔 2、"颜色"为白色、"宽度"为 3000、"高度"为 300 的纯色层。选择"胶片孔 2"图层，在效果和预设窗口中选择"过渡"→"百叶窗"特效并双击之，在效果控件窗口中设置"过渡完成"为 30%、"宽度"为 30，并设置"位置"为（1500，17）、"缩放"为（100，7.2），效果如图 5-72 所示。

图 5-72 效果 2

4）选择"胶片孔 2"图层，按〈Ctrl+D〉组合键复制，并将复制出的图层命名为"胶片孔 3"，设置"位置"为（1500，283），如图 5-73 所示。

图 5-73 效果 3

5）选择所有图层，按〈Ctrl+Shift+C〉组合键打开"预合成"对话框，设置"新合成名称"为预合成 1，单击"确定"按钮。选择"预合成 1"图层，在效果和预设窗口中选择"抠像"→"颜色范围"特效并双击之，在效果控件窗口中选择滴管工具抠除白色，效果如图 5-74 所示。

图 5-74 效果 4

6）按〈Ctrl+I〉组合键，打开"导入文件"对话框，选择本书配套资源项目 5\任务 2\素材\电影胶片动画\电影海报图片\001～014，单击"导入"按钮。然后将其拖到时间线窗口，统一调整图片的"缩放"为（46，73），并利用对齐工具对齐所有图片，如图 5-75 所示。

图 5-75 效果 5

3. 制作胶片动画

1）选择所有图层，按〈Ctrl+Shift+C〉组合键打开"预合成"对话框，设置"新合成名称"为预合成2，单击"确定"按钮。然后为"预合成2"的"位置"在0s和19:24s处添加两个关键帧，其值为（3631，150）和（603，150）。

2）将"胶片模型"合成拖到"背景视频"合成中，放在"胶片轮"图层之下，并打开3D开关，设置"X轴旋转"为-56°、"Y轴旋转"为-40°、"Z轴旋转"为4°。选择"胶片模型"图层，按〈Ctrl+Shift+C〉组合键打开"预合成"对话框，设置"新合成名称"为胶片模型合成3，单击"确定"按钮。

3）选择"胶片模型合成3"图层，在效果和预设窗口中选择"扭曲"→"贝塞尔曲线变形"特效并双击之，在效果控件窗口中设置"上左顶点"为（-296，-152）、"上左切点"为（1378.6，392）、"上右切点"为（-2.8，-800）、"右上顶点"为（1096，-1264）、"右上切点"为（1312，184）、"右下切点"为（1280，480）、"下右顶点"为（1280，720）、"下右切点"为（853.2，720）、"下左切点"为（426.6，720）、"左下顶点"为（0，720）、"左下切点"为（-176，512）、"左上切点"为（-536，496），如图5-76所示。

图5-76 贝塞尔曲线变形

4）将"音效"从项目窗口中拖到时间线的最下层，如图5-77所示，预览整体效果。

图5-77 图层的排列

5）按小键盘上的数字〈0〉键预览最终效果，如图5-63所示。

5.2.3 多画面三维运动

本例介绍多画面三维运动的制作。首先启用3D开关制作三维效果，然后通过添加摄像机并对其参数进行设置制作三维动画，完成后的效果如图5-78所示。

17 多画面三维运动

图 5-78 最终效果

具体操作步骤如下。

1）按〈Ctrl+N〉组合键，打开"合成设置"对话框，设置"合成名称"为相框1、"预设"为HDV/HDTV 720 25、"持续时间"为16s，单击"确定"按钮。

2）按〈Ctrl+I〉组合键，打开"导入文件"对话框，选择本书配套资源项目 5\任务 2\素材\多画面三维运动\"合成背景""合成底图"和"相框背景"，单击"导入"按钮。再次按〈Ctrl+I〉组合键，打开"导入文件"对话框，选择多画面三维运动\"图片素材"文件夹，单击"导入文件夹"按钮。

3）将"相框背景"和"读书节"拖到时间线上，"读书节"放在上层，然后选择"相框背景"，按〈S〉键，设置"缩放"为（86，113）。

4）用鼠标右键单击时间线窗口的空白处，从弹出的快捷菜单中选择"新建"→"形状图层"选项，然后选择圆角矩形工具，在形状图层上绘制一个圆角矩形，并设置"填充颜色"为053B57。

5）在工具箱中选择横排文字工具，在合成窗口中的圆角矩形处输入"读书节"，设置"字号"为70、"字体"为华康俪金黑，如图5-79所示，时间线窗口中的图层排列如图5-80所示。

图 5-79　文字效果　　　　　　　　　　　图 5-80　图层排列

6）在项目窗口中选择相框1，按〈Ctrl+D〉组合键10次，复制出相框2至相框11。在项目窗口中双击相框2，从"图片素材"文件夹中更换"活动现场"图片和文字，如图5-81所示。

图 5-81　更换图片和文字

7)双击相框3,更换"李振弼来校"图片和文字;双击相框4,更换"六一展演"图片和文字;双击相框5,更换"清洁街道"图片和文字;双击相框6,更换"入队仪式"图片和文字;双击相框7,更换"书法比赛"图片和文字;双击相框8,更换"诵读比赛"图片和文字;双击相框9,更换"文艺汇演"图片和文字;双击相框10,更换"舞蹈练习"图片和文字。

8)双击相框11,更换"相约中国梦"图片和文字,并将文字和文本框移动到左边,如图5-82所示。

9)在项目窗口中选择相框11,按〈Ctrl+D〉组合键7次,并从"图片素材"文件夹中依次更换图片、输入相应的文字,其中相框12为迎考动员、相框13为优秀评比、相框14为元旦汇演、相框15为阅读之星、相框16为知识竞赛、相框17为舞蹈训练、相框18为智力比拼,如图5-83所示。

图5-82 移动文字

图5-83 相框18的图层排列

10)按〈Ctrl+N〉组合键,打开"合成设置"对话框,设置"合成名称"为相框合成,单击"确定"按钮。

11)将相框1到相框18拖到时间线窗口,并开启所有图层的3D开关,然后按〈S〉键,设置"缩放"为25;选择相框1至相框10,按〈P〉键,设置"位置"为(310,400,0),再按〈R〉键,设置"Y轴旋转"为-60°,如图5-84所示。

12)选择相框11至相框18,按〈P〉键,设置"位置"为(973,400,0),再按〈R〉键,设置"Y轴旋转"为60°,如图5-85所示,效果如图5-86所示。

图5-84 相框1的参数设置

图5-85 相框18的参数设置

13)执行菜单命令"图层"→"新建"→"摄像机",打开"摄像机设置"对话框,创建一个摄像机,单击"确定"按钮。

14)为摄像机的"目标点""位置"和"Y轴旋转"在0s处添加关键帧,其值为

[（392，417，5613），（248，417，-1307），-12°]；在 2s 处添加关键帧，其值为[（798，371，5677），（770，371，-1622），-3°]；在 15：24s 处添加关键帧，其值为[（947，406，5679），（795，406，3913），-]，如图 5-87 所示。

图 5-86 排列效果　　　　　　　　　　图 5-87 摄像机参数设置

15）选择所有相框，按〈P〉键，设置相框 1 的"位置"为（394，400，-710），如图 5-88 所示；设置相框 2 的"位置"为（435，400，-245），并按〈R〉键，设置相框 2 的"方向"为 16°；设置相框 3 的"位置"为（484，400，548）；设置相框 4 的"位置"为（497，400，971）。

16）设置相框 5 的"位置"为（529，400，1819）、相框 6 的"位置"为（553，400，2260）、相框 7 的"位置"为（583，400，2695）、相框 8 的"位置"为（488，400，971）。

17）设置相框 9 的"位置"为（582，400，3153）、相框 10 的"位置"为（488，400，163）、相框 11 的"位置"为（987，400，-266）、相框 12 的"位置"为（972，400，517）。

18）设置相框 13 的"位置"为（976，400，1209）、相框 14 的"位置"为（973，400，1889）、相框 15 的"位置"为（949，400，2464）、相框 16 的"位置"为（971，400，3089）。

19）设置框 17 的"位置"为（977，400，3653）、相框 18 的"位置"为（979，400，132），如图 5-89 所示。

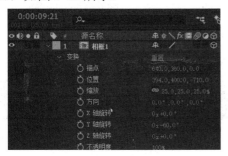

图 5-88 相框 1 的参数设置　　　　　　图 5-89 排列效果

20）将"合成底图"拖到时间线窗口，放置在最下层，并开启 3D 开关，然后按〈P〉键，设置"位置"为（640，632，1990）；按〈S〉键，设置"缩放"为 400；按〈R〉键，设置"X 轴旋转"为-85°、"Z 轴旋转"为 74°；按〈T〉键，设置"不透明度"为 80%，如图 5-90 所示。

21）将项目窗口中的"合成背景"拖到时间线窗口的最底层，然后在效果和预设窗口中选择"颜色校正"→"三色调"特效并双击之，在效果控件窗口中设置"高光"为 169DFD、"中间调"为 0454B7。

22）在工具箱中选择椭圆工具，给合成底图绘制一个蒙版，如图 5-91 所示，并设置"蒙版羽化"为 238。图层排列如图 5-92 所示。

图 5-90　合成底图的参数设置　　　　　　　图 5-91　绘制蒙版

23）选择"合成背景"图层，在效果和预设窗口中选择"Video Copilot（视频素材）"→"Optical Flares（光学耀斑）"特效并双击之，在效果控件窗口中设置"渲染模式"为在原稿，然后为"位置 XY"选项在 0s、2s 和 16s 处添加 3 个关键帧，其值分别为（1354，26）、（201，198）和（1086，85）；为"动画演变"选项在 0s、0：12s、1s、1：12s、2s、2：12s 处添加 6 个关键帧，其值分别为 0、-17、129、-18、33 和 0，每半秒循环一次，直到最后一秒，如图 5-93 所示。

图 5-92　图层排列　　　　　　　图 5-93　关键帧的排列

24）按小键盘上的数字〈0〉键预览最终效果，如图 5-78 所示。

任务 5.3　表达式动画制作

1. 表达式的概念

After Effects 的表达式是一种建立在 JavaScript 基础上的内置于 After Effects 中的程序语言，它的主要功能是通过输入表达式建立起图层与图层、参数与参数之间的相互关系，从而制作出关键帧无法做出来的复杂的动画特效。

编写复杂的表达式必须具备 JavaScript 的知识，但仅从应用的角度来说，具有计算机基础知识的用户对表达式最基本的语句和功能还是可以看懂并进行应用的。例如：
- thisComp.layer("图层名称")——表示当前合成窗口中所选择的图层；
- thisComp.layer(this_layer,-1)——表示当前合成窗口中所选择图层的上一层；
- thisComp.layer(3)——表示当前合成窗口中的第 3 个图层；
- thisComp.width——表示当前合成窗口的宽度；
- thisComp.height——表示当前合成窗口的高度；
- position[0]——表示某图层位置属性的 X 方向值；
- position[1]——表示某图层位置属性的 Y 方向值；
- random()——表示随机运算值；
- sin(a)——表示求 a 的正弦值；
- index——表示图层的序号。

另外，表达式中的赋值语句、IF 语句、循环语句以及数学运算符和逻辑运算符与其他程序语言几乎一致。

2．表达式的基本操作

向一个图层中的某属性栏添加表达式的方法有以下 3 种。

方法 1：选中需要添加表达式的属性栏，然后执行菜单命令"动画"→"添加表达式"。

方法 2：选中需要添加表达式的属性栏，在按住〈Alt〉键的同时用鼠标单击该属性栏前面的"时间变化秒表"按钮。

方法 3：选中需要添加表达式的属性栏，然后按〈Shift+Alt+=〉组合键。

当某属性栏被添加了表达式以后，该栏目的参数值将变为红色，并且其栏目中出现 4 个小按钮，小按钮后面的栏为表达式输入区域，如图 5-94 所示。

图 5-94　添加表达式后的图层显示

在表达式输入区域中，用户可以输入新的表达式，或者编辑表达式中的可用变量；当表达式语句较多超过输入区域的一个栏目时，输入栏目将自动加宽并在右侧出现上下箭头按钮，用鼠标单击上下箭头可以调整输入区域的宽窄，从而显示出所有表达式语句。

单击■按钮，则打开或关闭表达式的动画控制功能。

单击■按钮，则将显示动画的速率曲线图。

单击■按钮，并拖动鼠标后的连线到其他图层的某属性栏目上释放，则建立起这两个图层的属性栏目之间的联系，从而对其产生影响。

单击■按钮，则显示出表达式的语言列表，提示表达式中使用的语法和函数。

下面举例演示应用表达式制作动画的操作过程。

5.3.1 观看地图

本例应用表达式将一个放大镜的位置属性与一个地图画面的球化中心点位置以及复制的放大镜图层位置联系起来,从而放大地图时在地图上产生放大镜影子的移动。

具体操作步骤如下。

1) 启动 After Effects 程序,按〈Ctrl+N〉组合键,打开"合成设置"对话框,创建一个"合成名称"为移动放大镜、"预设"为 PAL D1/DV、"持续时间"为 8s 的合成。

2) 按〈Ctrl+I〉组合键,打开"导入文件"对话框,选择本书配套资源项目 5\任务 3\素材\"放大镜.psd"和"地图.jpg"素材,单击"导入"按钮,并将它们拖到时间线窗口,"放大镜"图形在上。

3) 选择"地图.jpg"图层,在效果和预设窗口中选择"扭曲"→"球面化"特效并双击之,在效果控件窗口中,这是一个使图形产生球面化效果的特效。为"球面中心"选项在 0s、1s、2s、3s、4s、5s、7s 和 8s 处添加 8 个关键帧,其值分别为(588,118)、(491,257)、(471,385)、(315,454)、(184,332)、(126,200)、(276,202)和(366,307),并设置"半径"为 100,如图 5-95 所示。

4) 选择"放大镜.psd"图层,在工具箱中选择向后平移(锚点)工具,将"放大镜.psd"图层的中心点拖到放大镜镜面的中心。打开"放大镜.psd"图层的"缩放"属性,为"缩放"属性在 4s、5.5s 和 7s 处添加 3 个关键帧,其值分别为 60%、100%和 60%,即让放大镜在此期间被缩放。

5) 复制"放大镜.psd"图层,并将下面的"放大镜.psd"图层的"不透明度"设置为 30%,使这层的放大镜图形成为上层放大镜图形的阴影。

6) 在按住〈Alt〉键的同时用鼠标单击上层"放大镜.psd"图层的"位置"选项栏前面的"时间变化秒表"按钮,为该"位置"选项添加表达式,然后按照如图 5-96 所示的操作将该选项与"地图.jpg"图层的"球面化"特效下的"球面中心"选项栏相关联,从而在"位置"选项栏得到如下表达式:

图 5-95 "球面化"特效的参数

图 5-96 添加表达式

thisComp.layer("地图.jpg").effect("球面化")("球面中心")

这表示"放大镜.psd"图层的"位置"选项与"地图.jpg"图层的"球面化"特效下的"球面中心"选项相一致。

7) 在按住〈Alt〉键的同时用鼠标单击下层"放大镜.psd"图层的"位置"选项栏前面的"时间变化秒表"按钮,为该"位置"选项添加表达式,然后在表达式输入区域中输入以下表达式内容:

```
a=thisComp.layer("放大镜.psd").position[0]-30;
b=thisComp.layer("放大镜.psd").position[1]+30;
[a,b]
```

这些表达式的含义是下层"放大镜.psd"图层的 X 位置是上层"放大镜.psd"图层的 X 位置减去 30，而 Y 位置是上层"放大镜.psd"图层的 Y 位置加上 30，这样下层放大镜的位置始终处于上层放大镜的右下边一点的位置，从而成为上层放大镜的阴影，如图 5-97 所示。

图 5-97　输入表达式

注意位置坐标是以窗口的左角顶点为坐标原点，因此 Y 轴越向下数值越大。

8）按小键盘上的数字〈0〉键预览效果，合成窗口中的放大镜及其阴影在地图画面上四处移动，而且移动的位置与下层地图画面被球化的中心位置相一致，即在 4s 至 7s 期间放大镜及其阴影产生缩放。

5.3.2　制作电视墙

本例应用表达式将 16 张图片自动排列并缩放到窗口画面上，从而形成一个图片电视墙，最终效果如图 5-98 所示。

图 5-98　最终效果

具体操作步骤如下。

1）启动 After Effects 程序，按〈Ctrl+N〉组合键，打开"合成设置"对话框，创建一个"合成名称"为电视墙、"预设"为 PAL D1/DV、"持续时间"为 8s 的合成。

2）按〈Ctrl+I〉组合键，打开"导入文件"对话框，选择本书配套资源项目 5\任务 3\素材\H25.jpg～H40.jpg，单击"导入"按钮，并将它们拖到时间线窗口。

3）打开"H25.jpg"图层的属性设置面板，在按住〈Alt〉键的同时用鼠标单击该图层"位置"选项栏前面的"时间变化秒表"按钮（和"缩放"选项栏前面的"时间变化秒表"按钮），为该选项添加表达式，然后在表达式输入区输入表达式，如图 5-99 所示。

"位置"选项的表达式为：

```
step=4                              //设置电视墙的行列数
n=thisLayer.index;                  //n 为本图层的层次序号
solid_x=thisComp.width/step;        //窗口的宽度等分值
solid_y=thisComp.height/step;       //窗口的高度等分值
```

```
a=Math.floor((thisLayer.index-1)/step);      //取整运算
if(n<=step)                                   //如果图层序号小于或等于行列数
   {position_x=solid_x/2+(n-1)*solid_x;       //图片的 X 位置值
position_y=solid_y/2;}                        //图片的 Y 位置值
else if(n>a*step,n<=(a+1)*step)               //否则判断图层序号
{position_x=solid_x/2+(n-a*step-1)*solid_x;   //计算图片的 X 位置
position_y=solid_y/2+a*solid_y;}              //计算图片的 Y 位置
[position_x,position_y]                       //获得本图片的 X、Y 坐标位置
```

图 5-99　位置与缩放的表达式设置

"缩放"选项的表达式为:

```
step=4                          //设置电视墙的行列数
w=thisComp.width;               //w 为本合成窗口的总宽度
solid_x=(w/step-5)/w*200;       //计算每张图片的缩放值
[solid_x,solid_x]               //获得图片 X、Y 方向的缩放值
```

4）将上面的表达式内容输入到所有花卉图层的"位置"选项栏和"缩放"选项栏中。

5）打开所有图层的 3D 开关，并创建摄像机图层。调整摄像机使电视墙的图片在窗口中产生一个透视角度，将各图层的起点位置稍微错开，为"目标点"和"位置"在 4s 和 6s 处添加两个关键帧，其值为[（360，287.9，20），（360，288，-1078）]和[（429，287.9，26.3），（1009.7，283.6，-1114.8）]，这样可使 16 张图片依次出现。此时时间线上的显示如图 5-100 所示。

图 5-100　错开图层的起点位置

6）按小键盘上的数字〈0〉键预览效果，合成窗口中 16 张花卉图片依次出现，而且自动显示到行列位置上，同时图片的大小自动缩放到合适尺寸；当图片全部排列好后，窗口视角产生倾斜和移动，一个呈透视角度的电视墙显示在窗口中，如图 5-98 所示。

5.3.3 扇形展开的图形

这个实例演示了应用多项表达式的关联设置使 5 张 3D 图片逐步以扇形展开，形成位置、旋转、方向等多属性移动动画，如图 5-101 所示。

具体操作步骤如下。

18　扇形展开的图形

1）启动 After Effects 程序，按〈Ctrl+N〉组合键，打开"合成设置"对话框，创建一个"合成名称"为扇开图片、"预设"为 PAL D1/DV、"持续时间"为 4s 的合成。

图 5-101　最终效果

2）按〈Ctrl+I〉组合键，打开"导入文件"对话框，选择本书配套资源项目 5\任务 3\素材\花 1.jpg～花 5.jpg，单击"导入"按钮。

3）按照顺序将 5 张花朵图片拖到时间线窗口，然后按〈S〉键，将"缩放"设置为 50%；按〈A〉键，将"锚点"设置为（240，635.3）；按〈P〉键，将"位置"设置为（360，422）。打开它们的 3D 开关，使它们变为 3D 图层，并且设置它们的"方向"Z 轴值均为 300，此时 5 张图片是压在一起的。时间线上的显示如图 5-102 所示，效果如图 5-103 所示。

图 5-102　时间线上的排列　　　　　　　图 5-103　图片排列效果

4）选中"花 1.jpg"图层，按〈R〉键，展开"旋转"选项，为"Z 轴旋转"选项在 0s 和 2s 处添加两个关键帧，其值分别为 0 和 30，即让图片在 Z 方向产生 30°的旋转，如图 5-104 所示。

图 5-104　"花 1.jpg"图层的各选项设置

5）选中"花2.jpg"图层，打开其属性设置面板，在按住〈Alt〉键的同时单击其下面的"锚点"选项栏前面的"时间变化秒表"按钮，为该选项添加表达式。将该图层的"锚点"选项与"花1.jpg"图层的"锚点"选项相关联，此时"花2.jpg"图层的"锚点"选项将添加一个表达式：

 thisComp.layer("花 1.jpg").anchorPoint

这表示"花2.jpg"图层的轴心位置将与本合成项目的"花1.jpg"图层的轴心位置保持一致，如图5-105所示。

图 5-105　设置图层轴心位置属性的关联表达式

继续设置"花2.jpg"图层的"位置""方向"和"Z轴旋转"选项的关联表达式。

6）"位置"选项栏的关联表达式为：

 a=thisComp.layer(thisLayer,-1).position[0]+3;
 b= thisComp.layer(thisLayer,-1).position[1];
 c= thisComp.layer(thisLayer,-1).position[2]-0.1;
 [a,b,c]

这表示本图层的X位置为其上一图层的X位置加3；Y位置与其上一图层的Y位置相向；Z位置为其上一图层的Z位置减去0.1。

7）"方向"选项栏的关联表达式为：

 thisComp.layer(thisLayer,-1).orientation

这表示本图层的方向与其上一图层保持一致。

8）"Z轴旋转"选项栏的关联表达式为：

 thisComp.layer("花 1.jpg").rotation*index

这表示本图层在Z方向的旋转是其上一图层Z方向旋转角度的index倍。index为图层的序号，因此图层在时间线上越是在下层，其Z方向的旋转越大。比如"花1.jpg"图层被设置在Z方向旋转30°，那么"花2.jpg"图层在第2层，就会在Z方向旋转2×30°，如图5-106所示。

图 5-106　"花2"图层表达式

9）用上面的方法分别设置好"花3.jpg"～"花5.jpg"图层的相关属性的关联表达式。

10）在时间线上单击鼠标右键，从弹出的快捷菜单中选择"新建"→"摄像机"选项，创建一个摄像机图层，并调整摄像机的"目标点"为（382，288，0）、"位置"为（706，285，-1660.9）"，使窗口中的图形显示更加合适，如图5-107所示。

图5-107 摄像机参数设置

11）按小键盘上的数字〈0〉键预览效果，此时5张花朵图片从第1张到第5张逐渐旋转开来，产生相互协调的扇形展开动画，最终效果如图5-101所示。

5.3.4 等分圆周

本实例应用表达式使图块旋转将圆周进行任意等分，这在制作时钟刻度或者花瓣时是很方便的。本例的最终效果如图5-108所示。

图5-108 最终效果

具体操作步骤如下。

1）启动After Effects程序，按〈Ctrl+N〉组合键，打开"合成设置"对话框，创建一个"合成名称"为等分圆周、"预设"为PAL D1/DV、"持续时间"为2s的合成。

2）在时间线上单击鼠标右键，创建一个"名称"为纯色层1、大小为20×60、"颜色"为棕色的纯色层，并在合成窗口中移动色块到窗口的上沿。由于轴心点是图层旋转的中心，而在后面的旋转中要求图层围绕窗口的中心旋转，所以要注意将图层的轴心点移动到窗口的中心位置上。色块与轴心点的位置如图5-109所示。

3）复制"纯色层1"图层，在按住〈Alt〉键的同时用鼠标单击复制出的图层的"旋转"选项栏前面的"时间变化秒表"按钮，为该图层的"旋转"选项添加表达式，然后在表达式输入区中输入以下表达式内容：

 n=12

thisComp.layer(thisLayer,-1).rotation+360/n

其中，n 的数值是圆周需要等分的数，例如需要将圆周等分为 6 份，就设置 n 为 6。这里设置 n=12，表示要将圆周分为 12 等份。

表达式的第 2 句的含义是"本合成项目中本图层的旋转角度是其上一图层的旋转角度加上 360/n 度"。由于本例设置 n=12，所以下一图层的旋转角度是上一图层的旋转角度加上 30°。

4）继续复制图层（n-2）次，本例中为复制（12-2）=10 次。

5）将时间线窗口中所有图层的起点错开 5 帧，以便等分圆周的色块依次出现，如图 5-110 所示。

图 5-109　轴心位置　　　　　　　　图 5-110　复制图层并错开起点

6）按小键盘上的数字〈0〉键预览效果，在合成窗口中 12 个棕色色块依次出现将圆周等分，效果如图 5-108 所示。

5.3.5　滚动的球体

本实例应用表达式使图形及路径根据其在 X 方向的移动位置而产生顺时针或逆时针的滚动旋转，最终效果如图 5-111 所示。

图 5-111　最终效果

具体操作步骤如下。

1）启动 After Effects 程序，按〈Ctrl+N〉组合键，打开"合成设置"对话框，创建一个"合成名称"为滚动的球体、"预设"为 PAL D1/DV、"持续时间"为 6s 的合成。

2）按〈Ctrl+I〉组合键，打开"导入文件"对话框，选择本书配套资源项目 5\任务 3\素材\小球.psd，单击"导入"按钮，并将其拖到时间线窗口中，改名为"球 1"，然后在此图层上绘制一个椭圆形路径"遮罩 1"包围球体，如图 5-112 所示。

3）选择"球 1"图层，在效果和预设窗口中选择"生成"→"描边"特效并双击之，

然后设置"颜色"为红色、"画笔大小"为 3。

4)为"球 1"图层的"位置"选项在 0s、0.2s、2.5s、4s 和 6s 处添加 5 个关键帧,其值分别为(360,-50)、(360,288)、(-66,288)、(644,288)和(221,288),即让球体先从屏幕上沿掉下再向左或向右移动。

5)在按住〈Alt〉键的同时用鼠标单击"球 1"图层的"旋转"选项栏前面的"时间变化秒表"按钮,为该图层的旋转属性添加表达式,然后在表达式输入区中输入以下表达式内容:

 a=position[0]; //a 为图层在 X 方向的位置坐标
 b=width*Math.PI; //计算图层的周长
 a/b*360 //设置图层旋转的角度

这表示球体图形将根据其在 X 方向的坐标位置来决定旋转的角度,如图 5-113 所示。

图 5-112 绘制椭圆遮罩

图 5-113 添加表达式

6)复制图层 3 次,并将这 3 个图层重命名为"球 2"~"球 4"。

7)在时间线窗口中将 4 个图层的起点错开 0.5s,以使 4 个球依次从上掉下来,如图 5-114 所示。

8)调整"球 2"~"球 4"的"描边"特效中的颜色分别为黄色、绿色和蓝色;调整"球 2"~"球 4"的"位置"选项后面 3 个关键帧的位置与"球 2"的"位置"选项后面 3 个关键帧的位置对齐,如图 5-115 所示。

图 5-114 复制图层并错开图层的起点

图 5-115 调整"位置"关键帧的位置

9)修改"球 2"的"位置"选项在 2.5s、4s 和 6s 处的关键帧值分别为(-6,288)、(704,288)和(275,288),修改"球 3"的"位置"选项在 2.5s、4s 和 6s 处的关键帧值分别为(54,288)、(764,288)和(333,288),修改"球 4"的"位置"选项在 2.5s、4s 和 6s 处的关键帧值分别为(114,288)、(824,288)和(390,288)。

10)按小键盘上的数字〈0〉键预览效果。合成项目窗口中 4 个带有红黄绿蓝椭圆形外圈的球体依次从屏幕上沿掉下,然后向左向右移动,同时,在球体向左右移动时,球体产生逆时针和顺时针的旋转。效果如图 5-111 所示。

243

综合实训

实训1　电视新闻片头1

实训目的

通过本实训项目使学生进一步掌握 After Effects CC 2020 特效的使用，并且能在实际项目中运用 Photoshop、3D MAX 和 After Effects CC 2020 等软件制作电视新闻片头。

实训情景设置

制作一个校园电视新闻片头，使用 3D Invigorator 插件制作立体台标及文字动画，使用 ParticleIllusion 软件制作数字雨效果，使用"网格"和"基本 3D"特效制作倾斜网格效果，使用"径向模糊"特效制作背景模糊效果，使用"描边""基本 3D"和"投影"特效制作箭头倾斜运动动画。其最终效果如图 5-116 所示。

图 5-116　最终效果

项目参考操作步骤

1. 制作 3D 建模所需的路径

1）启动 Photoshop，执行菜单命令"文件"→"打开"，打开"打开"对话框，选择本书配套资源项目 5\综合实训\素材\校徽.tif，如图 5-117 所示。在图层窗口中将投影效果关闭。

2）选择魔棒工具，单击红色部分，按住〈Shift〉键单击另一部分，提取图像选区，如图 5-118 所示。

图 5-117　打开图像文件　　　　　　图 5-118　提取图像选区

3）打开路径窗口，单击"从选区生成工作路径"按钮将选区转换为路径，如图 5-119 所示。选择工具箱中的路径选择工具框选路径的所有节点，如图 5-120 所示。

图 5-119　选区生成工作路径　　　　　　图 5-120　选择所有节点

4）执行菜单命令"文件"→"导出"→"路径到 Illustrator"，导出一个包含路径信息的 Illustrator 文件，如图 5-121 所示。

5）重新打开校徽.tif，执行菜单命令"图像"→"模式"→"CMYK 颜色"，然后选择橡皮擦工具，将部分红色擦除；选择魔棒工具，单击蓝色部分，按住〈Shift〉键单击另一部分，反复单击红色部分，提取图像选区。

6）打开路径窗口，单击"从选区生成工作路径"按钮将选区转换为路径。选择工具箱中的路径选择工具框选路径的所有节点，如图 5-122 所示。

7）执行菜单命令"文件"→"导出"→"路径到 Illustrator"，导出一个包含路径信息的 Illustrator 文件。

2．制作立体台标

1）启动 After Effects CC 2020 程序，按〈Ctrl+N〉组合键，打开"合成设置"对话框，设置"合成名称"为标志、"预设"为 PAL D1/DV、"持续时间"为 6s，单击"确定"按钮。

图 5-121　导出 Illustrator 文件　　　　　　图 5-122　蓝色部分路径

2）按〈Ctrl+Y〉组合键，打开"纯色设置"对话框，设置"名称"为标志 1、"颜色"为黑色，单击"确定"按钮。

3）按〈Ctrl+Y〉组合键，打开"纯色设置"对话框，设置"名称"为标志 2、"颜色"为黑色，单击"确定"按钮，并将其拖至下层。

4）选择"标志 1"图层，在效果和预设窗口中选择"Zaxwerks"→"3D Invigorator"特效并双击之，打开"3D Invigorator PRO"对话框。

5)单击"Import Illustrator File"按钮,打开"打开"对话框,如图 5-123 所示。选择本书配套资源项目 5\综合实训\素材\校徽 1.ai,单击"打开"按钮。

6)在效果控件窗口中单击"Views"按钮,从弹出的快捷菜单中选择"Front"选项,合成窗口中的效果如图 5-124 所示。

图 5-123 "打开"对话框　　　　　　　　　图 5-124 合成效果

7)单击"Set-up"按钮,打开"3D Invigorator Set-Up Windows"对话框。

8)单击"Materials"按钮,打开"Material Editor"对话框,然后单击"Base Color"右边的色块,打开"颜色"对话框,设置 R 为 255、G 为 0、B 为 0,单击"确定"按钮。

9)按住 不放,拖到标志上放开,效果如图 5-125 所示。

10)单击"Object Controls"选项卡,打开相应对话框,设置"Depth"为 18、"SpikeBuster"为 3、"Bevel Scale"为 40、"Choke"为-0.33,单击"Ok"按钮。

11)用同样的方法制作标志 2,在"Material Editor"对话框中设置颜色为深蓝色,设置"Object Controls"选项卡中的参数同上。

12)将"标志 1"图层的"Camera"→"Camera Type"设置为 Hand Held,设置"(L,H) Camera Eye Z"为 1000、"Set1 Y Position"为 140。

13)将"标志 2"图层的"Camera"→"Camera Type"设置为 Hand Held,设置"Camera Eye Z"为 1000、"Set1 Y Position"为 90。合成效果如图 5-126 所示。

图 5-125 效果图　　　　　　　　　　图 5-126 合成效果

14)分别为"标志 1"和"标志 2"图层的"Camera Eye Z"选项在 0s 和 2s 处添加两个关键帧,对应参数分别为-1 和 1000。

15)分别为"标志 1"和"标志 2"图层的"Set1 Y Rotation"选项在 2s 和 5s 处添加两

个关键帧，其对应参数分别为 0°和 360°。

3．制作文字动画

重电新闻文字系列是使用 3D Invigorator 插件来制作立体文字，立体文字的动画是通过 3D Invigorator 特效的 Camera、Set1 选项的设置来制作的。

（1）制作 3D 文字

1）按〈Ctrl+N〉组合键，打开"合成设置"对话框，设置"合成名称"为文字动画 1、"预设"为 PAL D1/DV、"持续时间"为 10s，单击"确定"按钮。

2）按〈Ctrl+Y〉组合键，打开"纯色设置"对话框，设置"名称"为文字、"颜色"为黑色，单击"确定"按钮。

3）选择"文字"图层，在效果和预设窗口中选择"Zaxwerks"→"3D Invigorator"特效并双击之，打开"3D Invigorator PRO"对话框，然后单击"Create 3D Text"按钮。

4）打开"3D Text"对话框，选择"字体"为汉仪综艺简，在文本框内输入"重电电视台"5 个字，如图 5-127 所示，单击"Ok"按钮。

5）在效果控件窗口中单击"Views"按钮，从弹出的快捷菜单中选择"Front"选项。将"Camera"→"Camera Type"设置为 Hand Held，设置"Camera Eye Y"为 20、"（L，H）Camera Eye Z"为 800，合成窗口中的效果如图 5-128 所示。

图 5-127 输入文字　　　　　　　　　图 5-128 合成窗口效果

6）在效果控件窗口中单击"Set-up"按钮，打开"3D Invigorator Set-Up Windows"对话框。

7）单击"Materials"按钮，打开"Material Editor"对话框，然后单击"Base Color"右边的色块，打开"颜色"对话框，设置 R 为 242、G 为 181、B 为 74，单击"确定"按钮。

8）按住不放，拖到标志上放开，如图 5-129 所示。效果如图 5-130 所示。

图 5-129 设置材质　　　　　　　　　图 5-130 文字效果

9）单击"Object Controls"选项卡，打开相应对话框，设置"Depth"为18.03、"SpikeBuster"为3、"Bevel Scale"为40、"Choke"为-0.33，单击"Ok"按钮，如图5-131所示。

10）选择"文字"图层，按〈Ctrl+D〉组合键复制一个文字层，并将第二层命名为"文字1"，然后将第二层的起始点移至4：00s处。

11）选择"文字1"图层，在效果控件窗口中单击"Set-up"按钮，打开"3D Invigorator Set-Up Windows"对话框。双击"重电电视台"文字，打开相应对话框，在文本框内输入"新闻联播"，单击"Ok"按钮。

12）选择"文字"图层，在效果控件窗口展开"Objects"→"Objects Set1"→"Set Positioning"选项，设置"Set1 X Position"为-5、"Set1 Z Position"为125、"Set1 Y Ratation"为70，效果如图5-132所示。

图5-131 设置参数

图5-132 合成效果

13）将当前时间指示器拖动到4s的位置，然后选择"文字"图层，按〈Alt+]〉组合键，使"文字"图层的结束位置为4s。

（2）制作文字移动动画

选择"文字"图层，分别为"(L,H) Camera Eye Z"和"Set1 X Position"选项在0s和4s处添加两个关键帧，其对应参数分别为（800，15）和（80，-110），并设置"Set1 Z Position"为125，效果如图5-133所示。

（3）制作文字飞入动画

1）选择"文字1"图层，将当前时间指示器拖动到4s的位置，在效果控件窗口中设置"Camera"→"Camera Type"为Hand Held、"(L,H) Camera Eye Z"为0、"Set1 Y Position"为-80、"Set1 Z Position"为-85、"Set1 X Rotation"为-80、"Set1 Depth Scale"为70。

2）分别为"(L,H) Camera Eye Z""Set1 Y Position"和"Set1 X Rotation"选项在4s和8s处添加两个关键帧，其对应参数分别为（0，-80，-80）、（550，-60，0），效果如图5-134所示。

（4）插入标志

将"标志"合成从项目窗口拖到时间线窗口的最后一层，调整与"文字1"图层的结束位置对齐，如图5-135所示。效果如图5-136所示。

图 5-133　0s 移动动画

图 5-134　8s 移动动画

图 5-135　时间线窗口

图 5-136　效果

4．合成动画

1）按〈Ctrl+N〉组合键，打开"合成设置"对话框，设置"合成名称"为合成1、"预设"为 PAL D1/DV、"持续时间"为 10s，单击"确定"按钮。

2）将"文字动画1"合成插入到时间线窗口。

3）按〈Ctrl+Y〉组合键，打开"纯色设置"对话框，设置"名称"为纯色 1、"颜色"为黑色，单击"确定"按钮，创建一个纯色层，并将其放置在最下层，如图 5-137 所示。

4）选择"纯色 1"图层，在效果和预设窗口中选择"生成"→"网格"特效并双击之，在效果控件窗口中进行参数设置，设置"锚点"和"边角"坐标值分别为（360,288）和（432,345.6），设置"边界"为 3、"混合模式"为相加，其余参数默认不变。合成效果如图 5-138 所示。

图 5-137　纯色层的位置

图 5-138　合成效果

5）选择"纯色 1"图层，在效果和预设窗口中选择"过时"→"基本 3D"特效并双击之，在效果控件窗口中进行参数设置，设置"旋转"为-50、"倾斜"为-35、"与图像的距离"为-9，其余参数默认不变。合成效果如图 5-139 所示。

6)选择工具箱中的矩形工具,在"纯色 1"图层上绘制一个矩形遮罩,如图 5-140 所示。按〈F〉键展开"蒙版羽化"选项,设置"蒙版羽化"的值为 63,如图 5-141 所示。

图 5-139　合成效果　　　　　　　　　　图 5-140　绘制矩形遮罩

7)按〈Ctrl+I〉组合键,打开"导入文件"对话框,选择本书配套资源项目 5\综合实训\素材\jb.mov 文件,单击"导入"按钮,导入视频文件 jb.mov。将其拖到时间线窗口中,然后用鼠标右键单击该图层,从弹出的快捷菜单中选择"变换"→"适合复合"选项,并设置"纯色 1"图层的混合模式为相加,如图 5-142 所示。合成窗口中的效果如图 5-143 所示。

图 5-141　蒙版羽化设置　　　　　　　　图 5-142　插入视频文件 jb.mov

8)选择"jb.mov"图层,在效果和预设窗口中选择"模糊和锐化"→"径向模糊"特效并双击之,在效果控件窗口中进行参数设置,设置"数量"为 70、"中心"为(123.1,99.4)、"类型"为缩放、"消除锯齿(最佳品质)"为高。合成窗口中的效果如图 5-144 所示。

图 5-143　合成效果　　　　　　　　　　图 5-144　合成效果

9)启动 ParticleIllusion(粒子插图)软件,在粒子选择区选择 Matrix Falls(矩阵瀑布)粒子,如图 5-145 所示,在创建窗口中单击左上角和右上角,再单击鼠标右键,创建粒子,然后单击"播放"按钮,粒子效果如图 5-146 所示。

10)执行菜单命令"视图"→"项目设置",打开"项目设置"对话框,设置"帧率"为 25、"屏幕尺寸"为 720 像素×576 像素,单击"确定"按钮。

图 5-145　选择 Matrix Falls 粒子　　　　　图 5-146　粒子效果

11）选择工具箱中的选择工具，在创建窗口中双击粒子，打开粒子的属性设置对话框，如图 5-147 所示，选择"属性"选项卡，设置"发射"中的"向外"为 14，单击"确定"按钮。

图 5-147　发射器属性设置

12）单击播放控制栏中的"保存输出"按钮●，打开"另存为"对话框，输入文件名为"粒子"，并选择文件类型为*.tif，单击"保存"按钮。在打开的"Output Options（输出设置）"对话框中设置参数，设置"起始"为 1、"结束"为 250，并勾选"保存 Alpha"和"从 RGB 通道移除黑色背景"复选框，设置"颜色模式"为 RGB，单击"确定"按钮，开始输出。

13）导入 ParticleIllusion（粒子插图）输出的序列图片到 After Effects CC 2020 中，插入到时间线窗口并设置"粒子"图层的混合模式为相加，如图 5-148 所示。合成效果如图 5-149 所示。

图 5-148 粒子的位置

图 5-149 合成效果

14)选择工具箱中的椭圆工具,在"粒子"图层上绘制一个椭圆遮罩,并设置遮罩的位置如图 5-150 所示。按〈F〉键展开其"蒙版羽化"选项,设置"蒙版羽化"的值为 86,如图 5-151 所示。

图 5-150 绘制遮罩

图 5-151 设置"粒子"图层的"蒙版羽化"选项

15)按〈Ctrl+Y〉组合键,打开"纯色设置"对话框,设置"名称"为纯色 2、"颜色"为黑色,单击"确定"按钮,创建一个纯色层,并放在"纯色 1"图层之上。选择工具箱中的钢笔工具,按住〈Shift〉键在"纯色 2"图层上绘制一条路径,如图 5-152 所示。

16)选择"纯色 2"图层,在效果和预设窗口中选择"生成"→"描边"特效并双击之,在效果控件窗口中进行参数设置,设置"路径"为蒙版 1、"颜色"为红色、"画笔大小"为 16、"绘画样式"为在透明背景上,其余参数默认不变。合成效果如图 5-153 所示。

图 5-152 绘制一条路径

图 5-153 添加"描边"特效

17)在时间线窗口中展开"描边"特效,为"结束"选项在 2:20s 和 6:24s 处添加两

个关键帧,其对应参数为 0%和 90%,并将"绘画样式"选择为在透明背景上,如图 5-154 所示。

18)按〈Ctrl+Y〉组合键,打开"纯色设置"对话框,设置"名称"为红色 纯色 1、"颜色"为红色,单击"确定"按钮,创建一个纯色层,并放置在"纯色 2"图层的上方。选择工具箱中的钢笔工具,在该层绘制一个三角形遮罩,如图 5-155 所示。

图 5-154 关键帧设置

图 5-155 绘制遮罩

19)按〈M〉键展开蒙版属性,根据"纯色 2"描边动画的变化过程制作该遮罩的位移和旋转动画,如图 5-156 所示。合成效果如图 5-157 所示。

图 5-156 设置位移和旋转动画

20)选择"纯色 2"和"红色 纯色 1"图层,按〈Ctrl+Shift+C〉组合键打开"预合成"对话框,设置"新合成名称"为预合成 1,并选择"将所有属性移动到新合成"单选按钮,单击"确定"按钮,将两个图层合并。

21)选择"预合成 1"图层,在效果和预设窗口中选择"过时"→"基本 3D"特效并双击之,在效果控件窗口中进行参数设置,设置"旋转"为-50,"倾斜"为-35、"与图像的距离"为-9,其余参数默认不变。合成效果如图 5-158 所示。

图 5-157 合成效果

图 5-158 合成效果

22）选择"预合成 1"图层，在效果和预设窗口中选择"透视"→"投影"特效并双击之，在效果控件窗口中进行参数设置，设置"不透明度"为 100%、"方向"为 240°、"距离"为 6，其余参数默认不变，合成效果如图 5-159 所示，图层的排列如图 5-160 所示。

图 5-159 合成效果　　　　　　　　　　图 5-160 图层的排列

23）按小键盘上的数字〈0〉键预览动画的效果，最终效果如图 5-116 所示。

实训 2　电视新闻片头 2

实训目的

通过本实训项目使学生进一步掌握 After Effects CC 2020 中特效的使用，并且能在实际项目中运用 3D Invigorator 特效制作电视片头。

实训情景设置

制作新闻片头动画，首先要有一个完整的创意，通常的做法是花上一两天的时间去构思片子元素的运动和节奏、镜头的运动和切换以及片子的主要色调等，必要的时候在纸上勾出脑中的想法，在一些地方加上文字说明，这样一个简单的故事板就出来了，反复完善脑中的创意，直到有了强烈地要将它实现的感觉，这时才最有激情。

本实训使用遮罩和渐变制作红、绿、蓝条，使用"3D Invigorator"特效制作立体文字和地球，使用"Optical Flares"插件制作光芒，使用"无线电波"特效制作光环动感效果。最终效果如图 5-161 所示。

图 5-161 最终效果

项目参考操作步骤

1. 制作绿条

1）启动 After Effects CC 2020，单击"新建项目"按钮，然后按〈Ctrl+N〉组合键，打开"合成设置"对话框，设置"合成名称"为绿条、"预设"为 PAL D1/DV、"持续时间"为 20s 的合成，单击"确定"按钮。

2)按〈Ctrl+Y〉组合键,打开"纯色设置"对话框,设置"名称"为绿色条1、"颜色"为4FE925,单击"确定"按钮,在时间线窗口中增加一个纯色层。

3)在工具箱中选择钢笔工具,然后选择"绿色条1"图层,在合成窗口中绘制一个遮罩,如图5-162所示。

4)选择"绿色条1"图层,按〈T〉键展开"不透明度"选项,将"不透明度"设置为90。

5)选择"绿色条1"图层,在效果和预设窗口中选择"生成"→"填充"特效并双击之,在效果控件窗口中进行参数设置,设置"颜色"为27761F,其余参数默认不变。

6)按〈Ctrl+Y〉组合键,打开"纯色设置"对话框,设置"名称"为红色、"颜色"为红色,单击"确定"按钮,在时间线窗口中增加一个纯色层。

7)选择"红色"图层,在效果和预设窗口中选择"生成"→"梯度渐变"特效并双击之,在效果控件窗口中进行参数设置,设置"渐变起点"为(163,471)、"渐变终点"为(580,141),其余参数默认不变。

8)将"绿色条1"图层的"轨道遮罩"设置为亮度遮罩"红色",如图5-163所示。效果如图5-164所示。

图5-162 绘制遮罩

图5-163 设置轨道蒙版

9)按〈Ctrl+Y〉组合键,打开"纯色设置"对话框,设置"名称"为绿色条2、"颜色"为4FE925,单击"确定"按钮,创建一个纯色层,并将其拖到底层。

10)在工具箱中选择钢笔工具,然后选择"绿色条2"图层,在合成窗口中绘制一个遮罩,如图5-165所示。

图5-164 绿色条1效果

图5-165 绿色条2遮罩

11)选择"绿色条2"图层,在效果和预设窗口中选择"生成"→"填充"特效并双击之,在效果控件窗口中进行参数设置,设置"颜色"为24631E,其余参数默认不变。

12)按〈Ctrl+Y〉组合键,打开"纯色设置"对话框,设置"名称"为红色1、"颜色"为红色,单击"确定"按钮,创建一个纯色层,并将其拖到"绿色条1"图层之下。

13）在工具箱中选择钢笔工具，然后选择"红色1"图层，在合成窗口中绘制一个遮罩，如图5-166所示。

14）选择"红色1"图层，按〈F〉键展开"蒙版羽化"选项，设置"蒙版羽化"为200，效果如图5-167所示。

图5-166　红色1遮罩

图5-167　红色1羽化

15）将"绿色条2"图层的"轨道遮罩"设置为Alpha遮罩"红色1"，如图5-168所示。其效果如图5-169所示。

图5-168　绿色条2轨道蒙版

图5-169　绿色条2效果

16）按〈Ctrl+Y〉组合键，打开"纯色设置"对话框，设置"名称"为绿色条3、"颜色"为4FE925，单击"确定"按钮，创建一个纯色层，并放置在最上层。

17）在工具箱中选择钢笔工具，然后选择"绿色条3"图层，在合成窗口中绘制一个遮罩，如图5-170所示。

18）选择"绿色条3"图层，按〈F〉键展开"蒙版羽化"选项，设置"蒙版羽化"为1。

19）选择"绿色条3"图层，在效果和预设窗口中选择"生成"→"填充"特效并双击之，在效果控件窗口中进行参数设置，设置"颜色"为55DA36，其余参数默认不变。

20）按〈Ctrl+Y〉组合键，打开"纯色设置"对话框，设置"名称"为红色2、"颜色"为红色，单击"确定"按钮，在时间线窗口中增加一个纯色层，并将其放置在最上层。

21）选择"红色2"图层，在效果和预设窗口中选择"生成"→"梯度渐变"特效并双击之，在效果控件窗口中进行参数设置，设置"渐变起点"为（-101，582）、"渐变终点"为（559，118），其余参数默认不变。

22）将"绿色条3"图层的"轨道遮罩"设置为亮度遮罩"红色2"，如图5-171所示。绿条效果如图5-172所示。

2．制作蓝条

1）按〈Ctrl+N〉组合键，打开"合成设置"对话框，设置"合成名称"为蓝条、"预设"为PAL D1/DV、"持续时间"为20s的合成，单击"确定"按钮。

图 5-170　绿色条 3 遮罩　　　　　　　　图 5-171　绿色条 3 轨道蒙版

2）将"绿条"合成全部复制到"蓝条"合成，然后选择"绿色条 3"图层，在效果控件窗口中进行参数设置，设置"填充"→"颜色"为 77AFFB，其余参数默认不变。

3）选择"绿色条 1"图层，在效果控件窗口中进行参数设置，设置"填充"→"颜色"为 172EA4，其余参数默认不变。

4）选择"绿色条 2"图层，在效果控件窗口中进行参数设置，设置"填充"→"颜色"为 2326A4，其余参数默认不变，蓝条效果如图 5-173 所示。

图 5-172　绿条效果　　　　　　　　　图 5-173　蓝条效果

3．制作红条

1）按〈Ctrl+N〉组合键，打开"合成设置"对话框，设置"合成名称"为红条、"预设"为 PAL D1/DV、持续时间为 20s 的合成，单击"确定"按钮。

2）将"绿条"合成全部复制到"红条"合成，然后选择"绿色条 3"图层，在效果控件窗口中进行参数设置，设置"填充"→"颜色"为 FA8C8C，其余参数默认不变。

3）选择"绿色条 1"图层，在效果控件窗口中进行参数设置，设置"填充"→"颜色"为 770E0E，其余参数默认不变。

4）选择"绿色条 2"图层，在效果控件窗口中进行参数设置，设置"填充"→"颜色"为 A42E2E，其余参数默认不变，红条效果如图 5-174 所示。

4．地球的制作

1）按〈Ctrl+N〉组合键，打开"合成设置"对话框，设置"合成名称"为地球、"预设"为 PAL D1/DV、"持续时间"为 18：17s，单击"确定"按钮。

2）按〈Ctrl+Y〉组合键，打开"纯色设置"对话框，设置"名称"为球体、"颜色"为黑色，单击"确定"按钮，在时间线窗口中增加一个纯色层。

3）选择"球体"图层，在效果和预设窗口中选择"Zaxwerks"→"3D Invigorator"特效并双击之，打开"3D Invigorator PRO"对话框。单击"Create 3D Primitive（创建三维原始球）"右边的三角形按钮，从弹出的下拉菜单中选择"Sphere（球体）"选项，产生一个球体。

4)将"Views"设置为 Front,将"Camera"→"Camera Type"设置为 Hand Held,设置"(L,H)Camera Eye Z"为 300。在效果控件窗口中单击"Set-up"按钮,打开"3D Invigorator Set-Up Windows"对话框。

5)单击"Materials"按钮,打开"Material Editor"对话框,然后单击"Color"左边的贴图色块,打开"Select An Image(选择一个图像)"对话框,选择本书配套资源项目 5\综合实训\素材\图像 1.jpg 文件,单击"打开"按钮,如图 5-175 所示。

图 5-174 红条效果

图 5-175 材质选项

6)按住 不放,拖到球体上,效果如图 5-176 所示。单击"OK"按钮。

7)为"Set1 Y Rotation"选项在 0s 和 18:16s 处添加两个关键帧,其对应参数为 0 和 -360°,效果如图 5-177 所示。

图 5-176 材质效果

图 5-177 地球效果图

8)选择"球体"图层,在效果和预设窗口中选择"风格化"→"发光"特效并双击之,在效果控件窗口中进行参数设置,设置"发光基于"为 Alpha 通道、"发光阈值"为 15%、"发光强度"为 0.3、"发光颜色"为 A 和 B 颜色,其余参数默认不变。

9)选择"球体"图层,按〈Ctrl+D〉组合键复制"球体"图层,并设置所复制图层的"发光基于"为颜色通道、"发光阈值"为 55.6%、"发光强度"为 0.6,其余参数默认不变。

10)选择第二个"球体"图层,在效果和预设窗口中选择"风格化"→"查找边缘"特效并双击之,保持其参数默认不变,效果如图 5-178 所示。

11)将第二个"球体"图层的结束点拖到 13:08s 处。

5. 文字动画的制作

(1)重电电视台文字动画的制作

1)按〈Ctrl+N〉组合键,打开"合成设置"对话框,设置"合成名称"为文字动画、"预设"为 PAL D1/DV、"持续时间"为 17s,单击"确定"按钮。

2)按〈Ctrl+Y〉组合键,打开"纯色设置"对话框,设置"名称"为重电、"颜色"为黑色,单击"确定"按钮,在时间线窗口中增加一个纯色层。

3)选择"重电"图层,在效果和预设窗口中选择"Zaxwerks"→"3D Invigorator"特效并双击之,打开"3D Invigorator PRO"对话框,单击"Create 3D Text"按钮。

4)打开"3D Text"对话框,选择"字体"为方正大黑简体,在文本框内输入"重电电视台"5个字,如图5-179所示,单击"Ok"按钮。

图5-178 地球的最后效果图

图5-179 输入文字

5)在效果控件窗口中单击"Views"按钮,从弹出的快捷菜单中选择"Front"选项,合成窗口中的效果如图5-180所示。

6)在效果控件窗口中单击"Set-up"按钮,打开"3D Invigorator Set-Up Windows"对话框。

7)单击"Materials"按钮,打开"Material Editor"对话框,然后单击"Base Color"右边的色块,打开"颜色"对话框,设置R为242、G为181、B为74,单击"确定"按钮,并设置"Highlight Brightness"为100、"Reflectivity"为80,如图5-181所示。

图5-180 文字效果

图5-181 设置材质

8)按住■不放,拖到"重电电视台"文字上,效果如图5-182所示。

9)单击"Object Controls"选项卡,打开相应对话框,设置"Depth"为18、"SpikeBuster"为3、"Bevel Scale"为30、"Choke"为-0.33,单击"Ok"按钮。

10)在效果控件窗口中设置"Camera Eye Z"为25、"(L,H)Camera Eye Z"为45、

259

"Set1 Y Rotation"为-45、"Set1 X Position"为150，效果如图5-183所示。

图5-182 赋予材质

图5-183 文字效果

11）将当前时间指示器拖到3s处，选择"重电"图层，按〈Alt+]〉组合键，使"重电"图层的结束位置为3s。

12）选择"重电"图层，为"Set1 Y Rotation"选项在0s、2s和3s处添加3个关键帧，其对应参数为-45°、0°和90°；为"Set1 X Position"选项在0s、2s和3s处添加3个关键帧，其对应参数分别为150、10和0；为"（L，H）Camera Eye Z"选项在0s和2s处添加两个关键帧，其对应参数分别为45和630，如图5-184所示。合成效果如图5-185所示。

图5-184 时间线的设置

图5-185 合成效果

（2）CDTV动画的制作

1）按〈Ctrl+Y〉组合键，打开"纯色设置"对话框，设置"名称"为CDTV、"颜色"为黑色，单击"确定"按钮，创建一个纯色层，并在时间线窗口中将其拖到第二层。

2）选择"CDTV"图层，在效果和预设窗口中选择"Zaxwerks"→"3D Invigorator"特效并双击之，打开"3D Invigorator PRO"对话框，单击"Create 3D Text"按钮。

3）打开"3D Text"对话框，选择"字体"为汉仪双线体简，在文本框内输入"CDTV"4个字，如图5-186所示，单击"Ok"按钮。

4）在效果控件窗口中单击"Views"按钮，从弹出的快捷菜单中选择"Front"选项。

5）在效果控件窗口中单击"Set-up"按钮，打开"3D Invigorator Set-Up Windows"对话框。

6）单击"Materials"按钮，打开"Material Editor"对话框，单击"Color"右边的色块，打开"颜色"对话框，设置R为242、G为181、B为74，单击"确定"按钮，并设置"Highlight Brightness"为100、"IBL Reflectivity"为80。

7）按住■不放，拖到"CDTV"文字上。

8)单击"Object Controls"选项卡,打开"3D Text"对话框,设置"Depth"为18、"SpikeBuster"为 3、"Bevel Scale"为 20、"Choke"为-0.33,单击"Ok"按钮。效果如图 5-187 所示。

图 5-186　输入文字　　　　　　　　　　　图 5-187　文字效果

9)将当前时间指示器拖到 3s 处,选择"CDTV"图层,按〈Alt+[〉组合键,使"CDTV"图层的起始位置为 3s。将当前时间指示器拖到 5s 处,选择"CDTV"图层,按〈Alt+]〉组合键,使"CDTV"图层的结束位置为5s。

10)在效果控件窗口中将"Camera Type"设置为Hand Held,将"(L,H)Camera Eye Z"设置为 444,设置"Set1 Y Rotation"为 270,效果如图 5-188 所示。

11)选择"CDTV"图层,为"Set1 Y Rotation"选项在 3s 和 4s 处添加两个关键帧,其对应参数为270°和360°;设置"Camera Eye Y"为27;为"(L,H)Camera Eye Z"选项在 4s 和 5s 处添加两个关键帧,其对应参数分别为 444 和-1,如图 5-189 所示。

图 5-188　合成效果　　　　　　　　　　　图 5-189　时间线上的设置

(3)新闻联播动画的制作

1)按〈Ctrl+Y〉组合键,打开"纯色设置"对话框,设置"名称"为新闻联播、"颜色"为黑色,单击"确定"按钮,创建一个纯色层,并在时间线窗口中将其拖到第三层。

2)选择"新闻联播"图层,在效果和预设窗口中选择"Zaxwerks"→"3D Invigorator"特效并双击之,打开"3D Invigorator PRO"对话框,单击"Create 3D Text"按钮。

3)打开"3D Text"对话框,选择"字体"为方正大黑简体,在文本框内输入"新闻联

播"4个字,如图5-190所示,单击"Ok"按钮。

4)在效果控件窗口中单击"Views"按钮,从弹出的快捷菜单中选择"Front"选项,合成窗口中的效果如图5-191所示。

图5-190 输入文字

图5-191 合成效果

5)在效果控件窗口中单击"Set-up"按钮,打开"3D Invigorator Set-Up Windows"对话框。

6)单击"Materials"按钮,打开"Material Editor"对话框,单击"Base Color"右边的色块,打开"颜色"对话框,设置R为242、G为181、B为74,单击"确定"按钮,并设置"Highlight Brightness"为100、"Reflectivity"为80。

7)按住■不放,拖到"新闻联播"文字上。

8)单击"Object Controls"选项卡,打开"3D Text"对话框,设置"Depth"为18、"SpikeBuster"为3、"Bevel Scale"为30、"Choke"为-0.33,单击"Ok"按钮。合成窗口中的效果如图5-192所示。

9)将当前时间指示器拖到5s处,选择"新闻联播"图层,按〈Alt+[〉组合键,使"新闻联播"图层的起始位置为5s。

10)在效果控件窗口中将"Camera Type"设置为Hand Held,将"(L,H) Camera Eye Z"设置为550,设置"Set1 Y Position"为30、"Set1 X Rotation"为-80。

11)选择"新闻联播"图层,为"(L,H) Camera Eye Z"选项在5s和9s处添加两个关键帧,其对应参数为0和600;为"Set1 Y Position"选项在5s、7:20s和9s处添加3个关键帧,其对应参数分别为15、-50和15;为"Set1 X Rotation"选项在5:13s和9s处添加两个关键帧,其对应参数为-80和0,效果如图5-193所示。

图5-192 合成效果

图5-193 合成效果

（4）XINWEN LIANBO 动画的制作

1）按〈Ctrl+Y〉组合键，打开"纯色设置"对话框，设置"名称"为 XWLB、"颜色"为黑色，单击"确定"按钮，创建一个纯色层，并在时间线窗口中将其拖到第四层。

2）选择"XWLB"图层，在效果和预设窗口中选择"Zaxwerks"→"3D Invigorator"特效并双击之，打开"3D Invigorator PRO"对话框，单击"Create 3D Text"按钮。

3）打开"3D Text"对话框，选择"字体"为方正大黑简体，在文本框内输入"XINWEN LIANBO"，如图 5-194 所示，单击"Ok"按钮。

4）在效果控件窗口中单击"Views"按钮，从弹出的快捷菜单中选择"Front"选项，合成窗口中的效果如图 5-195 所示。

图 5-194 输入文字　　　　　　　　　　图 5-195 合成效果

5）在效果控件窗口中单击"Set-up"按钮，打开"3D Invigorator Set-Up Windows"对话框。

6）单击"Materials"按钮，然后单击"Object Controls"选项卡，打开"3D Text"对话框，设置"Depth"为 18、"SpikeBuster"为 3、"Bevel Scale"为 30、"Choke"为-0.33，单击"Ok"按钮。

7）在效果控件窗口中将"Camera Type"设置为 Hand Held，将"（L，H）Camera Eye Z"设置为 1100，设置"Set1 Y Position"为-70，效果如图 5-196 所示。

8）选择"XWLB"图层，在效果和预设窗口中选择"过渡"→"线性擦除"特效并双击之，在效果控件窗口中进行参数设置，为"过渡完成"选项在 8：16s 和 11：24s 处添加两个关键帧，其对应参数为 100%和 0，设置"擦除角度"为 270°，合成效果如图 5-197 所示。

图 5-196 合成效果　　　　　　　　　　图 5-197 线性擦除效果

9）选择"XWLB"图层，在效果和预设窗口中选择"颜色校正"→"曲线"特效并双

击之,在效果控件窗口中进行曲线调整,如图5-198所示。

10)选择"XWLB"图层,在效果和预设窗口中选择"颜色校正"→"曲线"特效并双击之,在效果控件窗口中进行曲线调整,如图5-199所示。

图5-198 曲线1设置

图5-199 曲线2设置

11)选择"XWLB"图层,在效果和预设窗口中选择"杂色和颗粒"→"分形杂色"特效并双击之,在效果控件窗口中进行参数设置,设置"分形类型"为涡旋、"混合模式"为强光、"对比度"为90。在按住〈Alt〉键的同时单击"演变"左边的"时间变化秒表"按钮,为其添加表达式"time*200",其余参数默认不变,如图5-200所示。

6. 总合成

1)按〈Ctrl+N〉组合键,打开"合成设置"对话框,设置"合成名称"为总合成、"预设"为PAL D1/DV、"持续时间"为17s,单击"确定"按钮。

2)将"地球"合成从项目窗口拖到时间线窗口,分别为"位置"和"缩放"选项在 0s 和 3:10s 处添加关键帧,其对应参数分别为[(513, 487), 200]和[(360, 291), 100],效果如图5-201和图5-202所示。

图5-200 分形杂色设置

图5-201 地球初始位置

3)按〈Ctrl+Y〉组合键,打开"纯色设置"对话框,设置"名称"为蓝宝石、"颜色"为1F4E64,单击"确定"按钮,在时间线窗口中增加一个纯色层,放置在"地球"图层之下。

4)选择"蓝宝石"图层,在效果和预设窗口中选择"生成"→"填充"特效并双击之,在效果控件窗口中进行参数设置,设置"颜色"为131C2A,其余参数默认不变。

5)按〈Ctrl+Y〉组合键,打开"纯色设置"对话框,设置"名称"为背景、"颜色"为

黑色，单击"确定"按钮，在时间线窗口中增加一个纯色层，放置在"地球"图层之下。

6）选择"背景"图层，在效果和预设窗口中选择"杂色和颗粒"→"分形杂色"特效并双击之，在效果控件窗口中进行参数设置，设置"分形类型"为线程、"混合模式"为无、"变换"→"缩放"为 859。在按住〈Alt〉键的同时单击"演化"左边的"时间变化秒表"按钮，为其添加表达式"time*100"，其余参数默认不变，如图 5-203 所示。

图 5-202　地球结束位置　　　　　　　　　图 5-203　添加表达式

7）选择"背景"图层，在效果和预设窗口中选择"通道"→"反转"特效并双击之，在效果控件窗口中进行参数设置，设置"与原始图像混合"为 5%，其余参数默认不变。

8）选择"背景"图层，在效果和预设窗口中选择"颜色校正"→"色调"特效并双击之，在效果控件窗口中进行参数设置，设置"将白色映射到"为 2BAD38，其余参数默认不变，效果如图 5-204 所示。

9）按〈Ctrl+Y〉组合键，打开"纯色设置"对话框，设置"名称"为蓝光、"颜色"为 1200FF，单击"确定"按钮，在时间线窗口中增加一个纯色层，放置在"地球"图层之下。

10）选择"蓝光"图层，在效果和预设窗口中选择"Video Copilot（视频素材）"→"Optical Flares（光学耀斑）"特效并双击之，在效果控件窗口中进行参数设置，设置"位置 XY"为（440，450.8）、"颜色"为 7F9AD3、"预览 BG 层"为 5.地球，其余参数默认不变，如图 5-205 所示。

图 5-204　合成效果　　　　　　　　　图 5-205　Optical Flares 特效

11）选择"蓝光"图层，在效果和预设窗口中选择"模糊和锐化"→"快速方框模糊"

特效并双击之,在效果控件窗口中进行参数设置,设置"模糊半径"为56,并勾选"重复边缘像素"复选框,其余参数默认不变。

12)单击"选项"按钮,打开"光学耀斑操作界面"对话框,如图5-206所示。然后将鼠标移到该对话框右边的蓝线条上,展开"浏览器"对话框,选择"基本"选项,如图5-207所示。

图5-206 "光学耀斑操作界面"对话框

图5-207 效果选项

13)单击所要选择的效果,在"堆栈"对话框中进行参数设置,如图5-208所示。

图5-208 全局参数设置

14)设置"蓝光"图层的混合模式为相加,效果如图5-209所示。

15)按〈Ctrl+Y〉组合键,打开"纯色设置"对话框,设置"名称"为电波2、"颜色"为黑色,单击"确定"按钮,在时间线窗口中增加一个纯色层,放置在"地球"图层之下。

16)选择"电波2"图层,在效果和预设窗口中选择"生成"→"无线电波"特效并双击之,在效果控件窗口中进行参数设置,设置"产生点"为(504,440)、"频率"为0.3、"配置文件"为入点锯齿、"颜色"为D9D9FC、"淡出时间"为6.2、"开始宽度"为66.9、"末端宽度"为24,其余参数默认不变。

17)选择"电波2"图层,按〈T〉键展开"不透明度"选项,将"不透明度"设置为10%。

18)设置"电波2"图层的混合模式为叠加,效果如图5-210所示。

图5-209 蓝光合成效果　　　　　　　　图5-210 电波2合成效果

19)选择"电波2"图层,按〈Ctrl+D〉组合键复制一层,并将上一层命名为"电波3"。

20)选择"电波3"图层,按〈T〉键展开"不透明度"选项,将"不透明度"设置为20%。

21)用鼠标右键单击"电波3"图层,从弹出的快捷菜单中选择"时间"→"时间反向图层"选项,使"电波3"图层反向播放,效果如图5-211所示。

22)按〈Ctrl+Y〉组合键,打开"纯色设置"对话框,设置"名称"为粒子、"颜色"为黑色,单击"确定"按钮,在时间线窗口中增加一个纯色层,放置在"地球"图层之下。

23)选择"粒子"图层,在效果和预设窗口中选择"Trapcode"→"Particular"特效并双击之,在效果控件窗口中进行参数设置,设置"粒子/秒"为20、"速率"为330、"随机速率"和"继承运动速度"均为0、"尺寸"为8、"运动模糊"为开、"快门角度"为1688、"忽略"为无,其余参数默认不变,效果如图5-212所示。

图5-211 电波3合成效果　　　　　　　　图5-212 粒子合成效果

24）右键单击时间线窗口的空白处，从弹出的快捷菜单中选择"新建"→"调整图层"选项，新建"调整图层 1"图层，放置在"粒子"图层之上。

25）选择"调节图层 1"图层，在效果和预设窗口中选择"颜色校正"→"曲线"特效并双击之，在效果控件窗口中进行曲线调整，如图 5-213 所示。

26）选择"调整图层 1"图层，按〈Ctrl+D〉组合键复制"调整图层 1"图层，并将上层命名为"调整图层 2"，然后在效果控件窗口中进行曲线调整，如图 5-214 所示，效果如图 5-215 所示。

图 5-213　调整图层 1 曲线　　　图 5-214　调整图层 2 曲线　　　图 5-215　合成效果

27）将"文字动画"合成从项目窗口拖到时间线窗口，起始位置为 5：14s，效果如图 5-216 所示。

28）将"蓝条"合成从项目窗口拖到时间线窗口的最上层，然后为"位置"和"缩放"选项在 2：03s 和 4：04s 处添加两个关键帧，其对应参数分别为[（1052，880），180]和[（-240，-216），80]，并设置"旋转"为 255°，效果如图 5-217 所示。

图 5-216　文字动画合成效果　　　　　　　图 5-217　蓝条合成效果

29）将"红条"合成从项目窗口拖到时间线窗口的最上层，然后为"位置"选项在 0s 和 2：18s 处添加两个关键帧，其对应参数为（1072，-222）和（-336，850），并设置"旋转"为 180°，效果如图 5-218 所示。

30）将"绿条"合成从项目窗口拖到时间线窗口的最上层，然后为"位置"选项在 3：03s 和 5：09s 处添加两个关键帧，其对应参数为（-252，654）和（988，150），并设置"旋转"为 10°，效果如图 5-219 所示，时间线排列如图 5-220 所示。

图 5-218　红条合成效果　　　　　　图 5-219　绿条合成效果

图 5-220　时间线排列

31）按小键盘上的数字〈0〉键预览最终效果，如图 5-161 所示。

项目小结

体会与评价

完成这个项目后得到什么结论？有什么体会？请完成综合实训评价表，如表 5-1 所示。

表 5-1　综合实训评价表

实训	内容	评价标准	得分	结论	体会
1	重电新闻1	3			
2	重电新闻2	4			
	总评				

拓展练习

题目：制作一个电视栏目片头。

规格：合成大小为 720 像素×576 像素，时间为 15s。

要求：运用 After Effects CC 2020 软件本身的特效和外挂插件，以及粒子、分形杂色、3D 描边和发光等效果制作电视栏目片头。

习题 5

1. 什么是粒子？怎样制作爆炸效果？
2. 添加了"碎片"特效，怎么使画面显示为线框呢？
3. 在"碎片"特效中可以改变物体碎片的形状吗？
4. 怎样设置碎片的形状？
5. 爆炸的碎片太大了，能不能改小一点？
6. 爆炸产生的碎片怎么没有厚度呢？
7. 爆炸的碎片下落太快，能不能把下落速度降低？
8. 重力始终是垂直向下的吗？怎么设置重力的方向？
9. 可以改变爆炸碎片的颜色吗？
10. 可以对"粒子运动"特效中的粒子设置贴图吗？
11. 可以改变粒子的发射方向吗？
12. 怎样将粒子控制在固定的范围之内运动？
13. 怎样制作大量飘动的树叶？
14. 怎样制作真实的海洋？

参考文献

[1] 杨廷贵. After Effects CS3 影视特效合成入门提高与技巧[M]. 北京：兵器工业出版社，2008.

[2] 思维数码. After Effects CS4 影视后期特效实例精讲[M]. 北京：北京希望电子出版社，2009.

[3] 孙华. After Effects CS4 影视特效与电视包装实例精讲[M]. 北京：人民邮电出版社，2010.

[4] 点智文化. After Effects CS5 影视特效制作[M]. 北京：化学工业出版社，2011.

[5] 尹功勋. After Effects 7.0 实用技术详解[M]. 北京：电子工业出版社，2006.

[6] 袁战国. After Effects 6.0 合成技术详解[M]. 北京：科学出版社，2004.

[7] 庄肃. After Effects 6.5 影视制作[M]. 北京：红旗出版社，2005.

[8] 应杰，许小荣. After Effects 影视特效与电视栏目包装实例精粹[M]. 北京：机械工业出版社，2009.

[9] 曹陆军. After Effects 影视后期合成实例教程[M]. 北京：中国建材工业出版社，2015.

[10] 水木居士. After Effects 全套影视特效制作典型实例[M]. 北京：人民邮电出版社，2018.

[11] 魏玉勇. After Effects CC 影视特效设计与制作案例课堂[M]. 2 版. 北京：清华大学出版社，2018.